断桥·艺术哲学文丛

人的风景
雷蒙·马松绘画和雕塑作品的主题研究

陈瑛 著

浙江人民美术出版社

浙江省哲学社会科学重点研究基地

——中国美术学院艺术哲学与文化创新研究院资助项目

目　录

导　论

一

雷蒙·马松（Raymond Mason，1922—2010），作为生活在 20世纪中叶至 21 世纪初的当代艺术家，其艺术创作的独特之处是值得深入挖掘的。马松自从其艺术生涯初期第一件真正意义上主题为"人"的作品开始，在随后的半个多世纪里，他在"人群"这个主题上反复探索和体验，并运用多重艺术手法形成了一个内涵极为丰富又极具当代人文关怀的艺术世界。他用大体量的青铜、环氧树脂等材质塑造了不同意态、不同情境中的人群，还创作了一系列同一主题的架上绘画作品，更打通了绘画与雕塑的艺术媒介，将两者有机统一，形成了自己独特的上色雕塑的造型语言。他将"人群"的主题带入到一个关于"人群的存在"层面的问题境域中，形成了当代城市中特有的大型公共雕塑装置。

关于一个艺术主题如何彰显以及方案如何实施，对于当代艺术的创作者而言是至关重要的。而艺术家马松有如下三方面对我深具吸引力：

首先在研究的起步阶段，从哪里入手很大程度上会决定一个研究者将来的研究格局。作为西方当代艺术实践和思想叙述的艺术家

代表，马松喜欢向世界发问，思索根源性的文化问题。他希望在了解艺术内涵的前提下，可以正确对待原始艺术以及各地域的民族艺术。这意在说明，文化上的"世界"远比地域上的"世界"复杂得多。他将艺术的"大众化"这个概念定义为"艺术作品的宽阔视野"以及"艺术丰富的复杂性"，其背后是不同文化之间的彼此和谐，这样才能使有着不同文化传统的人都能获得乐趣。我非常欣赏马松关于艺术内涵的理念，他认为绘画和雕塑虽然是物质性的表现形式，但它们却不仅仅是物品，他们是传达着人类思想的载体，又如同交响乐，述说着人类的命运。[1]此处的"内涵"指主题内涵。因此，他强调作品需要依靠内在思想立足，而非外在形式，应该不遗余力地建构一个公共性的艺术主题来表现人类周围的世界。如果反过来借艺术家描写时代的角度，从观照一个时代的艺术理念以至艺术流派着眼，那么，处在网络之中有着复合色彩的人物，无疑会带给研究者更开阔的视野，展现更为生动的图景。在笔者看来，马松正是这样的人物。马松不仅身历现代西方所经历的艺术思潮更迭和社会历史的改革，而且处于潮流之中。追随马松，使我的研究不再局限于艺术的风格，得以进入更为广阔的思想文化的领域，因此能走得更远。

其次，很多曾经处于艺术潮流中心的人物，已被掩埋在历史深处，不再引起今人的兴趣与关心。但马松不同，他并没有离我们远去，甚至越来越近。巴黎是马松获得世界影响的起点，随后他得以逐渐步入西方主流艺术圈。1965 年的第一次个展后，马松的作品频频在伦敦、纽约亮相展出。此后，巴黎和伦敦成为马松艺术创作的福地，这一出"双城记"将马松逐渐推向世界舞台。在意大利，"人群"主题的作品同样获得巨大成功，作品契合了战后欧洲民众的心理，对他们而言无异于获得了心灵的救赎。80 年代开始，英国政府对马松作品的研究和推广更是不遗余力，英国的研究成果对研究马松也正起到越来越重要的作用。之后马松的作品又走向芝加哥、蒙特利尔，这标志着他将触角延伸到了不同文化、不同背景的西方人群中。近年来，其原作也在中国的展览中频频出现，让大众领略了原汁原味的马松作品。作为一个当代艺术家，马松有着多元的文化身份，他集艺术教育者、当代艺术推广者、艺术理论家和创作实践者为一体。但若从根本而言，实在只有"学者型艺术家"的

称号对其最适切。学理和创作始终是其一贯不变的追求。作为学者，他所写下的气息生动的大量艺术思索的文字，是艺术创作实践中关于各种意蕴的深邃思考，今日读来照样新鲜感人。作为艺术家，他十分晓畅"当今艺术只不过是机器的胜利而非艺术家的胜利"，因此，那些饱含着艺术家体温的绘画和雕塑作品才是无法取代的。他十分明确道出了媒体时代画家们面临的挑战和需要解决的问题。谓之"美"也好，"人性"也罢，只要是"带给人之所需""便是幸福"。在创作实践中，他以身心交感的"体察"方式直观地把握和领会生命的底蕴，将其转化为充满激情的史诗巨构。马松年轻时的自我期许"成为多重社会责任的艺术家"，也如愿以偿。

最后，在为时代艺术写照挑选个案研究对象时，若想要对人物保持长期关注，此研究对象应该有使人感到愿意亲近之处。马松虽也参加过二战，投身过革命，但在友人们眼中他"好客而风趣"，这让他的人格富有感染力。特别是1996年，雷蒙·马松被聘请为中国美术学院油画系客座教授，和油画系教师一起组成了"具象表现绘画工作室"，在学界展开艺术与思想的跨界对话，渐渐形成了他的独特体系。[2] 这一艺术谱系十分接近中国传统思想中的"格物"，始终思考的是本土性的问题在历史情境下的文化表现形式，为"民族形式"和"国际"本身提供了一个异常丰富的讨论空间。而多年后，当这一思想和实践的经验重新返回进入绘画的"主题"时，新的主题作品创作，在"体—象"的境界下，将绘画的本体语言、艺术图像的资源、传统的写生体验生活等媒介片段动员起来，最终在"绘画雕塑的共同体"中实现，完成了一次"整体化"的过程。

马松作品繁多且面貌多变，可以从多条线索入手对之进行探讨。如果以马松回归视觉后第一件以"人"为主题的作品为分界线来划分，大致可以做这样的阶段性归纳：

20世纪50年代到60年代中期的回归视觉阶段，马松的作品主要以文化身份建构为主：首先，拥有"空洞眼睛"的双重自我建构的作品，如《街上的人》《歌剧院的队伍》《圣日耳曼广场》《歌剧院广场》《奥登的十字路口》；其次，以漫游者的姿态呈现的作品，如《巴塞罗那有轨车》《田园诗》《巴黎》和《伦敦》浮雕；再次，表现局部身体的自我形塑的作品，如《新郎》《艺术家之手》《背部》《跌落的人》。以绘画和单色浮雕表现人趋近风景是这个时期马松创作

的主要形式。

20 世纪 60 年代晚期到 80 年代中期，这一阶段是马松对视觉深化的探索期，创作逐渐挣脱人与景的分离，走向人即风景的"含混的领域"中。他将视野投向更为宏大的史诗巨构中。如代表作青铜《人群》《蔬果市场的离开》《五月的巴黎》《圣马可广场》《北方的悲剧》《王子街 48 号的杀戮》《瓜德罗普岛的战争》《发光的人群》《双子雕塑》。此时马松的作品从浮雕延展到了公共雕塑装置，造型手法更趋自由。

20 世纪 80 年代晚期到去世前，马松晚年的创作转向了生活世界，这一时期的创作主要以家园世界的建构来揭示人与自然的亲和之路，例如《葡萄采摘者》《前进》《拉丁区》《王子先生街》《城市》系列，《吕贝隆风景》为其中代表。在上色雕塑的创造性运用的同时，很多早期的时空意象在其作品中继续延伸并演变。

以上是以回归视觉为线索对马松作品的外在轨迹作一个简单勾勒，对其创作思想内涵的详述将在后文中展开。

二

在艺术创作领域中，作品的主题强调的是以一种丰沛的向心力和归属感，努力挖掘人们心灵深处的精神世界。在这一点上，马松无疑是睿智的，他建构"人群"这个普遍性的主题以及超越的努力，感动了大众和世界。他不仅以谦仰的姿态汲取和内化前辈艺术家的艺术，而且努力地开掘从原始、哥特到后现代艺术所有景观资源的延伸；这里还有他与英国文化始终未舍的一个根源性的情结，因为他在那里度过了一生中最无忧的成长时光。这种深刻的影响在他的心智成长的关键期是无可取代的，当时所有的愉悦感也在他日后迷失与疏离的生活经历中被无限地放大甚至聚焦。英国已成为马松记忆中最初的家园印象，深藏在他的内心成为一种象征；他还在跨文化体系结构中找寻自己的方向与位置，将文化视作一个活的有机体，作用于当下多元的世界。所以，在 20 世纪 50 年代"存在主义"的艺术思潮盛行于法国时，马松虽然回归到了具象的道路上并找到与

此运动相契合的历史认同，但是，他也没有单一地按照哲学线索发展，而是在作品的主题表达中更为深刻地探讨人文和历史的元素，将自己的现实主义激情投入到更为宽广的史诗性宏伟巨构中。通观马松一生的艺术实践，可以看出，"激情"是隐含在他作品中的重要因素，因而其作品给观者带来灵魂的震荡，作品背后的思想深度和与之相协调的造型语言作为建构的支撑。在创作中他都在践行着皇家美术学院的教诲——"最伟大的作品是把最伟大的思想传达给观众"。马松的作品在历史与现实的通道间游走，在家园与世界中跨越与超越，在文化的中心与边缘处穿越，可以充分说明他强调作品的主题内涵以此来对抗的以肤浅流行为主导的作品理念。马松对自己文化身份的定位，似乎无意成为任何艺术潮流的中心。与此同时，他艺术作品的视觉思维显示的主调是沧桑与悲情，他在历史记忆中探讨现当代生存的核心命题——人，似乎预示了某种结论。马松从来没有彻底淹没在某一特定的艺术流派和主义之中，他或保持距离，或拒绝，或放弃，但又几乎不露痕迹地用缓慢而不失敏捷的手法，与各流派保持自然调和的默契，创造出一种与世界相平行的对应物。他的作品来自于对现实生活的深层体悟，是对世界、对人性的理解，这也是他本人的生存体验，在浮光掠影的现当代艺术背景下显得特别有分量。所有这些关联，都构成了研究马松"人群"主题十分重要的背景线索。

三

西方学界研究马松较为深入的，是马松作品中与诗性的对峙关系。至今，通过文献搜索引擎有英法两种语言的理论文章百余篇。

法国方面，较早的有 20 世纪 70 年代伊夫·博纳富瓦（Yves Bonnefoy，1923—2016）的《自由精神》，讨论了马松这个时期的重要代表作，将其作品定格为"诗意混合的欲望"，也是最早一篇研究马松作品的文章。随后，让·克莱尔（Jean Clair，1940— ）在此基础上精益求精，撰文《热情的暴风雨》，将考察的视角由单一的、对象化的雕塑形象扩展为具有身体语言的"人群""脸""面

具""孔洞""刀痕""裂缝""条痕"等诸多关涉思想和意象之间的解读。这两篇系统的文章成为后来同类型研究的典范之作。詹姆斯·洛德（James Lord，1929—2009）的《视觉的颂歌》、米歇尔·布兰森（Michelle Branson，1942— ）写于1985年的《来源于晚期哥特式艺术的现代壁画》等，在某种程度上，都有对前两篇文章延续拓展的痕迹。再如比较具有代表性的是在《雕塑月刊》（*Sculpture Journal*）中连载的萨拉·威尔逊（Sarah Wilsh）的《雷蒙·马松：最后的浪漫主义》、汉密尔顿·詹姆斯（Hamilton James）的《雷蒙·马松（1922—2010）：一个人的哀悼》等文章，也是非常典型地强调了马松生命中诗意被激活的核心状态。只是这些文章是在马松逝世时特定时期的撰文，未涉及更深层次的探讨，难免有些遗憾。

英国方面，相关研究虽起步较晚，却不乏经典专著。较早的有1994年迈克尔·爱德华兹（Michael Eduards）的专著《雷蒙·马松》，探讨马松的艺术思想，提出其作品中特别宏大的诗意的品质。在此基础上，2000年英文版《在巴黎工作》出版，这是一部更为全面的对马松考察的专著，48个独立章节相互连接，视角独特，绝不仅仅是对马松在巴黎时代的艺术概述，更是从地理错位的视角看待一位真正的英国艺术家，论述精当深刻，可称经典。另外，2003年在伦敦马尔伯勒美术馆（Marlborough Fine Art，London）举办的小型作品回顾展时出版的《艺术与艺术家》一书，亦有可资补鉴之处。其他具有参考价值的专著，还有马松本人留下大量的文章、笔记、诗歌等资料都收集整理在了蓬皮杜中心出版的专著《雷蒙·马松》里，还包括马松多年来"人群"主题创作的思考、对当代艺术的看法以及艺术家评论等。这在关于马松研究的历史链接上，是极为重要的一环。以上所有研究成果都在一定程度上为马松作品的主题研究提供了方法论上的指导，有利于学术视野的借鉴和拓展。

较之西方学界，国内关于马松作品的研究仍处于十分薄弱的阶段，有着非常大的学术拓展空间。根据相关学术搜索引擎的搜索报告，共有63篇相关文章。较早对马松作品的译介和研究主要集中于20世纪七八十年代，陈春阳译述的《马松》第一次收录了马松详细的水彩技巧，并对他的作品进行了一些概览式介绍，实有筚路蓝缕之功。在此后陆续出现一些关于马松作品的翻译、访谈类文章。

20 世纪八九十年代，国内一些艺术家踏出国门访问马松，使国内美术界学者初识马松作品，这些文章为研究者提供了解马松艺术的一个契机。1996 年，华裔画家司徒立代表《二十一世纪》编辑部访问了在巴黎的马松，首次以马松坚持实现主题为"人"的作品开始切入，谈到马松作品的内涵、活力，"总体表现"以及上色雕塑的原因，是迄今为止马松访谈最广、最深的一篇文章。20 世纪 90 年代晚期，中国一些艺术家开始较为深入地研究马松作品及其创作方法，并在创作中受其影响。2021 年，笔者在综合以上研究的基础上，发表《"街上的人"——浅析雷蒙·马松的雕塑作品》一文，对马松早期作品的主题进行探讨，同年，笔者发表《雷蒙·马松的作品主题》，集中讨论马松研究中的绘画作品主题。这些书目、文字的出版面世为我国的马松作品研究提供了很好的基础，但也暴露出对他作品主题的内涵缺乏较深入的分析问题。在国内，对于相关的当代艺术实践和理论系统性梳理工作正在如火如荼地展开中，艺术创作的方法论实践仍待丰富，对马松作品的主题研究可以在一定程度上起到充实艺术创作理论的作用。但是如何吸取学者们在这一领域的大量工作，同时又能有所突破，为理解马松作品主题打开新的视野？笔者尝试着以回归视觉的方式，以方法论为前提，延伸至马松作品的脉络深处，结合他的个体生存体验与时代生存体验，将他艺术生涯中不同时期的艺术作品归类进行研究。这是一次回归作品本体论的研究，在探讨马松"人群"作品主题的建构中，尝试着去回应当代艺术创作中主体性重构这个时代的根本难题。

"人的风景"是笔者梳理马松背景资料后提出的研究视角，希望能通过这样的方式触及马松五十余年艺术生涯中作品主题发展的脉络深处。马松的作品传入中国美术界已有一段时间，大家对他的作品也有一定的把握，那么现在理应展开进一步的工作，深入到他创作实践研究的思想深处。现今的艺术家个案研究，虽然发展得如火如荼，但其实仍然有许多既定的成见，因而也没有能够涌现出更好的思考成果。所以从写作的一开始，笔者就强调学术的创见，即努力挖掘一些被人忽略却有核心价值的独特侧面。虽然笔者的视角也同样有着局限和障碍，所幸随着研究的深入、新材料的发现和新理论的接受，涉及的领域更为开阔。笔者将一些不同学科的资源引入其中互为启发，同时也避免观点的罗列，希望借此展现艺术家

雷蒙·马松复杂、多元、动态的一面，在论述展开的过程中贯穿成一个流动的脉络。除导言外，本书共分五章，前四章对"文化思想""回归视觉""观看之道""生活世界"进行论述，较为微观，在文本细读的基础上，对代表作品展开具体讨论，阐释马松如何通过"人的存在""人群即史诗""人的风景"的发展线索来揭示主题的内涵。第五章是全文总结，较为宏观，侧重于对前四章的脉络进行梳理，尝试着对马松作品主题的建构进行回应。

本文的基本观点和讨论，主要建立在笔者独立的思考之上，在写作过程中尝试着融入一种新思路。限于篇幅和能力，这种尝试或许粗糙，只希望能够抛砖引玉，引起学界对现今艺术创作研究视野的一次反思。

注释

1. ［法］司徒立著:《终结与开端》，中国美术学院出版社，2012 年，第 160 页。
2. 许江，［法］司徒立著:《艺术与思想的对话》，中国美术学院出版社，2012 年，第 127 页。

第一章　马松早期艺术道路

　　本章探讨的内容包括两个时段：一是其定居巴黎之前，即1946 年之前，处在英国求学阶段的马松的绘画美学自觉初步形成期；二是马松来到巴黎之后，这一时期他与巴黎学院艺术及其话语构建和超现实主义等艺术流派之间产生交集。对于马松生活背景的考察，目的是希望从中发现隐藏在他作品背后的转换逻辑，他的生活及社会背景是如何引导他的创作的。通观马松一生的艺术实践，这段时期处于艺术生涯刚刚起步的阶段，作品的面貌特别多变，风格也不统一，但从他之后的发展脉络来看，其后期的艺术主题以及形式之间的更迭与转换很大程度上都是在这个阶段的基础上展开和深入的。

第一节　生活背景 [1]

　　雷蒙·马松于 1922 年出生在英国伯明翰一个相对富有的工人阶级家庭。1922 到 1939 年，马松在故乡伯明翰度过了他人生中最初的十八年时光。作为一位早慧的艺术家，马松少年时艺术才能的发轫与培养过程都是在英国进行的。这个古老的工业城市有着来自各地的移民，是英国多元文化的聚集地。他的父亲，一个有着精湛手艺的汽车机械修理工，在当时苏格兰地区的汽修厂是首屈一指的人物，即便是在世界金融危机期间也没有失业，因而保障了家庭的经济来源。他的母亲是位乐观的伯明翰女人，继承了外祖父的公有股，经营着酒吧。作为一位旁观者，马松在这个乌托邦的空间里窥探到了当时英国社会的景观，一个逐渐公开化的社会景观。这样集生活和休闲于一体的商业化形式的酒吧成为"社会新阶层"最喜爱的地方，是他们对外界的暂时避难所。这也使得马松后来对艺术家爱德华·马奈（Edouard Manet，1832—1883）的作品《福利·贝热尔的吧台》（图 1）情有独钟，作品中的近景人物以及反射在镜子和背景中大大小小的人物是他后来"人群"雕塑的原型。[2] 如果沿着母亲所期盼的路走下去，马松的前途不外是一位酒吧经营者。然而，马松是幸运的，他在多马斯的英格兰教堂教会学校接受艺术启蒙教育时，遇到了教授音乐与美术的良师凯德尔兹先生，这位老

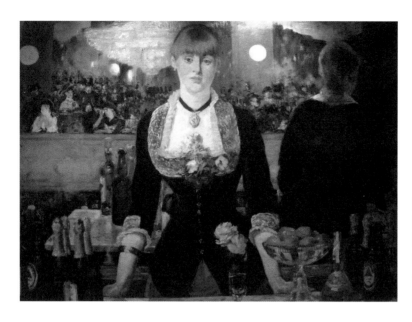

图 1
爱德华·马奈
福利·贝热尔的吧台
布面油画
96cm × 130cm
巴黎卢浮宫博物馆藏

师在马松的童年生活中发挥了决定性的作用，加上马松个人聪慧异常，所以很早就走上了一条创造性的艺术之路。在伯明翰读中学期间，马松更擅长于可识别的绘画，他的努力经常被老师和家人朋友肯定。[3]

在进入对马松艺术生涯的了解之前，让我们先回到他的童年时光，感受当时的生存氛围，从中了解马松创作初始的一些成因。因为父亲在汽车修理厂工作的缘故，他有着得天独厚的接触工人阶级的条件。从儿时起，他对社会生活的关注首先是建立在对工人阶级的关心和了解之上，并称自己为"工人阶级的孩子，生活在最简单的工人阶级地区"，他的童年"如沉浸在阳光中那样幸福"。[4] 他曾和父亲同事的孩子们建立良好的友谊，和他们共同住在相邻的红砖房子中，共同在庭院嬉戏玩耍，对于儿时的马松来说，这里就是整个世界，这些人的简单和纯粹令马松十分感佩。也许可以这样说，在和劳动人民同胞共同生活相处的过程中，马松的内心与他们建立起了一种天然亲近的情感关系。即使成年后，已寓居伦敦的马松还常常不自觉地提到当时在家乡的场景。而促成马松日后艺术生涯重要视觉标志的是伯明翰的"红砖墙"，这个伴随他童年记忆中的街道对面的"巨大的存在"，对马松的影响之深，在他生活和艺术生涯的各个阶段，形成回响，并反馈于他的作品中。

一

从目前留存的资料来看，马松在英国的生活记忆，很大程度是与他的求学生涯分不开的，他的学院式艺术训练大约开始于1937年，那时他曾在伯明翰工艺美术学院求学，出于对艺术的热情，那个时候马松已经开始经常与伯明翰的约翰·梅尔维尔（John Melville，1902—1986）和康罗伊·马多克斯（Conroy Maddox，1912—2005）以及约翰兄弟罗伯特（Robert Melville，1905—1986）合作展览。当时他还与瑞典画家布隆伯格（Harry Blomberg，1904—1991）（图2）共用一个公寓，创作一些肖像以及从窗户看到的风景。[5]后又前往英国皇家美术学院学习，这所久负盛名的美术学院1837年成立于伦敦，大咖云集，天才级人物辈出，该学院的创始人乔舒亚·雷诺兹爵士（Sir Joshua Reynolds，1723—1792）是18世纪晚期英国最具影响力的画家和艺术评论家。他的艺术思想强调理性，将"崇高"阐发为一种抵抗追求感官愉悦的装饰风。他十分推崇米开朗琪罗（Michelangelo，1475—1564）和科雷乔（Corrggio，1489—1534）这样的意大利艺术家。雷诺兹在1769年至1790年间，以路易十四时代的法国艺术理论为主题在美术学院进行了十五次演讲，其中反复提及他们的创作。他在肖像画创作中撬动了"模仿"这一古典理想的基石。[6]在他看来，绘画创作的伟大标志在于赋予人物以某种普遍性的东西，这才是真正创造力的展

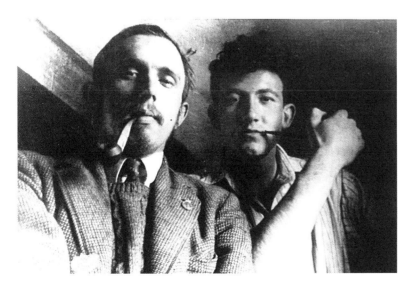

图2
马松与瑞典艺术家布隆伯格
1943

13

现。[7] 他所倡导的是以诗意的方式来构思与呈现主题。因而他笔下的作品集中了人物的一切优点，进行理想化的描绘，充分体现出古典理想精神。

马松深受学院严谨学风的熏染，在他之后的艺术生涯中发展出对创造力的展现两个受用不尽的原则，第一，是对于矫饰风格的抵抗；第二，以诗意的方式来创作。马松强烈渴望学习，除了完成学校规定的课程，他还如饥似渴地阅读文学和哲学书籍，尽情遨游在国家美术馆、展览馆，沉浸于凡·高（Vincent Willem van Gogh，1853—1890）、马奈等艺术家的作品中不可自拔。在此期间，他的思想迅速成熟起来，眼界愈发开阔。这种对未知世界的追求也成为他毕生的爱好。凡·高是马松艺术萌芽初期最钦佩的人物，他特别推崇凡·高所描绘的工厂和农田。凡·高在艺术风格上受到巴比松派、印象派等影响，特别是巴比松派的米勒（Jean François Millet，1814—1875）。从某种程度上说，凡·高是米勒的私淑弟子，他认为是米勒帮助了他，把他带回自然、本真的状态。因此每当马松置身大自然中时，几乎总能将某处风景和巴比松画派的某幅画对应起来。

总而言之，伦敦浓郁的文化和艺术氛围开拓了马松的视野，为其日后的思考与创作打下重要的基础。马松的艺术天赋和优异的成绩得到英国皇家美术学院认可，他获得了学院奖学金。1942 年，马松以优异的成绩毕业，并被推荐到牛津斯莱德学院的拉斯金绘画美术学院深造。在此期间，他受到大量的学院式训练，练习了各种技法，习作主要以人物和风景为主。虽然当年求学的更多细节已无法追溯，但我们可以通过他当时的作品和文字以及斯莱德学院的学术实践在西方思想界的回应得到一些马松的思想线索。

20 世纪中期，"斯莱德学院针对当时西方思想界提出了西方古典传统中的'整体性'思想和人文主义传统中的'通才'理想，这其中蕴含着某种'古典的现代性'立场：在社会生活、人类历史、艺术经验等方面强调连续的完整性，提出艺术对社会的介入功能。"[8]需要说明的是，关于斯莱德学院的思想并没有出现在马松的文字中。但是我们可以从他 1945 年秋季在伦敦大学学院杂志《新菲尼亚斯》（*New Phineas*）上发表的一篇名为《英国艺术学校——奥古斯都·约翰》的文章中看到。他从整体和个体两个角度分别叙述了艺术作品

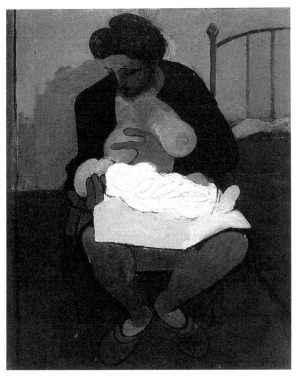

中至关重要的生命力以及艺术家的多重社会责任，认为真正的艺术家是在周围世界中寻求意义，寻求真理。[9]无论如何，这篇文章中所涉及的艺术观点和理念，与当时的学院理念一脉相承。在学院的训练下，马松这一时期的代表作有 1943 年绘制的他认为第一件可以称作"作品"的作品，一幅带有"绿色的，有发光的粉红色和建筑物"的风景画，并签名"RM"。这件作品的原作已不复存在，二战结束后曾挂在马松母亲的房子里，但在 1958 年她去世时消失了。同时期还有一幅画卡纳德咖啡馆的作品，是根据马奈那件作品改编的，画中有马松本人和一位身穿花边领口细呢裙的年轻女招待。他们连同咖啡馆内部的其他一些顾客反射到身后的镜子里。总的来说，马松在转向雕塑之前作品不多，风格且不一。还有两幅绘画需要提到，一幅是《母亲和孩子》（图 3），画的是朋友妻子保莱特·斯科特的肖像画，她正在照顾她的孩子。这幅肖像于 1944 年在伦敦绘制，1989 年再次被马松收藏，是马松现存的最早作品。画中忧郁的色调渗透出冷峻静谧的气氛，让人联想到的是纳比派的博纳尔（Pierre Bonnard，1867—1947）、维亚尔（Edouard Vuillard）。另一幅是肖像绘画，马松在伯明翰欣赏贝多芬小提琴协奏曲的音乐会

图 3（左）
雷蒙·马松
母亲和孩子
布面油画
1944 年

图 4（右）
雷蒙·马松
贝尔森头部
雕塑
1945 年

后结识了吉内特·内沃（Ginett Neveu，1919—1949），将她的肖像绘制成作品。设想一下，如果马松沿着这样的脉络创作下去，或许会成为类似德朗（Amdré Dearin，1880—1954）、马蒂斯（Henri Matisse，1869—1954）那样类型的艺术家。然而，他的创作手法不久便发生了很大的转向。1945 年，当马松感到绘画不能完全表达"流动性"和"触觉"时，便在斯莱德学院拉夫纳·特格尔·史密斯的指导下转向了雕塑。转向雕塑后的第一件作品为《贝尔森头部》（图 4），创作这件作品的时候马松还在伦敦，正沉迷于构成主义的思考方法，这是一件高度程式化的作品。

二

1946 年 7 月，马松在法国政府的奖学金帮助下，和拉斯金学院的同学爱德华多·包洛奇（Sir Eduardo Paolozzi，1924—2005）[10] 一道前往法国，进入巴黎美术学院学习，之后长居于此。爱德华多·包洛奇是意大利移民的后代，从小生活在爱丁堡码头，经历过 30 年代的金融危机。他和马松曾经一起住在拉丁区和圣路易斯岛的小旅馆里。两年后，他独自回到英国，之后成为一位意大利裔的英国艺术家，活跃在波普艺术领域，常常制作一些大型具象雕塑、版画和拼贴画。从那个时候起他们与超现实主义与立体主义的作家和艺术家们开始交往，包括乔治·布拉克[11]（Georges Braque，

1882—1963）（图 5）、费尔南多·莱热（Fernando Léger，1881—1955）和让·阿尔普[12]（Jean Arp，1886—1966）（图 6、7）。在马松的记忆中，包洛奇一直走在现代性的前沿，也让马松暂时忘记了布朗库西（Constantin Brabcusi，1876—1975）。包洛奇两年后回到伦敦，在皇家美术学院任教，期间他与卢西恩·弗洛伊德（Lucian Michael Freud，1922—2011）和弗朗西斯·培根（Francis Bacon，

图 5
乔治·布拉克
埃斯塔克的房子
布面油画
73cm×59cm
1909 年
波恩艺术博物馆藏

 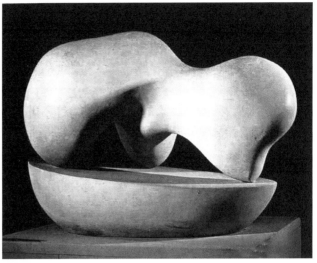

1909—1992）成为朋友。接下来的几十年里，包洛奇在波普艺术领域获得广泛的成功。事实上，马松在传记中也曾多次提起爱德华多·包洛奇这位在拉斯金学院求学时的密友，之后对波普艺术产生深远影响的艺术家。总之，了解爱德华多·包洛奇的艺术活动，以及他们所交集的朋友圈，有助于我们了解马松在当时受到的波普艺术的影响。包洛奇对拼贴流行材料的兴趣可以追溯到他在苏格兰的童年时期。罗宾·斯宾塞（Robin Spencer，1879—1931）对这一点做了很好的总结，包洛奇把童年的习惯保留到了20多岁的中后期。[13]在许多前辈艺术家的指点下，他和马松一起接受了现代艺术的启蒙，遇到了包括像莱热那样的年长的艺术家，观看了关于机器美学的电影《机械芭蕾舞》[14]。在马松之后的作品中，我们能深深感受到波普艺术对他的影响。

　　虽然马松1946年已经来到巴黎，但是他创作风格的转换是到1948年前后才真正开始的。在马松刚到巴黎的时候，由于生活条件所限，住所位于拉丁区的一所小旅馆内，因而没有足够的空间做雕塑。一年来，他只是在街上画画。学习之余常常一个人走遍拉丁区的大街小巷，观察街道上来来往往的人流。在涌动的人群中，在汽车的轰鸣声中，马松懂得了这座城市的眩晕与疯狂。每到这时马松总感觉时空交错，矛盾互映，潜行在这片陌生的土地上，也对现实多了一份反省，仿佛生命的意义在构成拉丁区历史的同时，也在经历着一场精神上的文化迁徙。二战后的巴黎老街区，像极了布拉

图6（左）
让·阿尔普
树林
木片上色
1907年

图7（右）
让·阿尔普
人的浓缩
1935年

塞的作品，充斥着空虚感，当马松踏在充满灰烬的十四区大街，扑面而来的是挽歌般的基调。时代与地方在这里相互渗透，散发出某种启示创作的思想物质。马松曾在《伯明翰早期艺术生活》中这样记述他和二战的关系：

> 1940 年，我自愿参加海军，把它当作是另一种意义上的"看海"。值得一提的是，我的全名是 Raymond Greig Mason，这是来自一艘海军战舰的伟大战队的名称。[15]

马松把自己的名字与二战的战队联系在一起，这里既有参与战争的自豪感，更有一种自觉处于时代风云交汇之际庄严的历史使命感。对于马松来说，二战带给他的是一种成长经历，马松深刻地体会到生活和精神的双重压力。

这个塑造了马松艺术生涯的时代，对于整个欧洲来说却充满了苦难。二战以后，法国与世界的关系发生了变化。曾经的荣耀传统因国家地位的下降，引发了国民的心理落差感，最终幻化为面对美国强权政治和文化输出时无法摆脱的历史负担；法国作为在战争中受到破坏最严重的欧洲国家之一，面临着冷战和核战争的威胁。与此同时，马松的政治立场在这个时期已经形成，只是一向行事低调的马松在公众场合鲜少提及自己的政治主张，之后也没有正面提起过参加二战的事情，可以说他的关心表现得非常间接。然而他所处的阶级与所受的教育还是使他对社会与政治事件始终保持独立的立场与高度的自觉。这种内观需要我们先进入马松当时所处的环境，这会帮助我们理解马松创作的心态。

此时整个法国大陆被笼罩在不堪重负的阴影下，政权开始动摇，悲观及不稳定情绪同样在艺术家群体中传播，渐渐形成一种隐含着危险且不确定的群体性心理活动。一方面他们刚从战火征程中归来，加深了对现实的种种疑虑与悲观，另一方面，这种不确定性的心理特征所产生的虚无主义情绪弥漫在他们中间消散不去。[16] 马松对于政治的敏感也来源于他在文学和社会历史领域的积淀。他居住的巴黎贫民窟大名鼎鼎，这里走出过不少名垂青史的天才，从大仲马（Alexandre Dumas，1802—1870）、到福楼拜（Gustave Flaubert，1821—1880），莫泊桑（Henri René Albert Guy de Maupassant，1850—

图8（左）
画廊海报

图9（右）
雷蒙·马松
树形
雕塑
1947年

1893）到笛卡尔（René Descartes，1596—1650），包括罗丹（Auguste Rodin，1840—1917）等艺术家也是从这里一步步奋斗出来的。在马松的印象里，无论是安德烈·布勒东（Andre Breton，1896—1966）在《疯狂的爱》中强烈展现的巴黎，还是雷蒙·格诺（Raymond Queneau，1903—1976）在《地铁姑娘扎姬》中呈现出的轻松方式，最为核心的是他们都捕捉了日常生活中很多难以察觉的时光。可以说，从伦敦来到巴黎后，马松的身体和精神都经历了一次震荡，虽然马松学校只待了短短三个月，但这段不长的学习经历最终成为马松一生中最为特殊的时光。在刚寓居巴黎期间，马松和画家朋友雅克·兰兹曼（Jacques Lanzmann，1927—2006）、谢尔盖雷兹瓦尼（Serge Rezvani，1928—　）一起搬进塞纳河畔废弃宅邸改造成的工作室，并与他们一起参加画廊的一些展览[17]（图8）。

　　总的来说，在1946年到1948年间，马松的创作很大程度上受到了超现实主义的影响，他制作了大量的抽象雕塑，类型各异，有木质雕塑以及一些涂有蓝色灰泥的大型管状作品，但这些作品大多都未能保留下来。[18]这个时期他的代表作品有《树形》（图9），一个开放的树形"抽象结构"雕塑。

第二节　文化艺术土壤

英国的古老文明与悠久历史是孕育艺术和文学的最好土壤，很多著名的艺术家从这里走向世界。因为在地理位置上的独立性，其文学艺术中的本土化倾向比较明显，比如威廉·莎士比亚（William Shakespeare，1564—1616）这样的剧作家也并未诞生于欧洲文艺复兴的高峰期之时，而是有个"时间差"，出现在运动的尾声。同样，当洛可可宫廷艺术和学院新古典艺术在欧洲大陆如火如荼开展之时，英国向全世界提交的最精彩的作品，却是威廉·荷加斯（William Hogarth，1697—1764）充满犀利批判色彩的社会道德绘画。在一次与米歇尔·皮亚特（Michael Peppiatt，1909—1992）的谈话中，马松曾这样说道：

> 英国文化传统源远流长，其中我最热爱的就是它的叙事性。英国艺术家们崇尚个人主义，这在英国的文学史中也有体现。从荷加斯（William Hogarth）到威廉·布莱克（William Blake），从塞缪尔·帕尔默（Samuel Palmer）到福特·马多克斯·布朗（Ford Madox Brown），从斯坦利·斯宾塞（Stanley Spancer）到弗朗西斯·培根（Francis Bacon），这一传统从来没有中断。[19]

在英国艺术传统中，对马松的思想和艺术创作走向产生直接影响的便是"英国绘画之父"威廉·荷加斯（William Hogarth，1697—1764）[20]。马松非常尊敬这位同胞艺术家，对他有着天然的好感。马松不止一次地在文中提到"希望我的雕塑能被所有人，无论是年轻人还是老年人，受过教育或不受教育的人都接受。荷加斯在二百五十年前也表达了同样的情感。我永远不会忘记荷加斯的艺术与生活的鲜明对比，呈现出它的全部密度。"[21]以荷加斯为代表的艺术家们将目光投向了喧嚣而真实的伦敦现实生活，正如荷加斯在《美的分析》[22]中所指出的那样，"用眼睛观察"而不是刻意美化。因为查尔斯·兰姆（Charles Lamb，1775—1834）有言——"荷加斯的画值得我们读一读"。《妓女生涯》（图 10）和《浪子生涯》（图

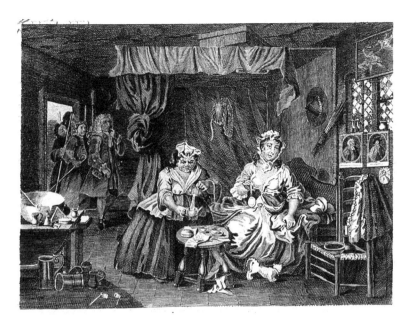

图 10
威廉·荷加斯
妓女生涯
铜板组画
1731 年

图 11
威廉·荷加斯
浪子生涯
铜板组画
1735 年

11）是引起英国艺坛轰动，奠定其艺术地位的两组社会讽刺画，荷加斯从平民化的视角出发，揭露不为人所知的社会丑陋面，以堕落的社会道德风气为讽刺对象。荷加斯生活的时代，工业革命即将拉开序幕，人们的价值观念正在发生很大的变化，物欲的横流、信仰的崩塌带来了道德的沦丧。他的作品讽刺力度很大，涉及的社会问题也明显深刻，代表作品如《时髦婚姻》（图 12），画面上丰富的

图 12
威廉·荷加斯
时髦婚姻
布面油画
1745 年

图 13
李唐
村医图
南宋
台北故宫博物院藏

细节暗示和巧妙的线索铺垫造成了叙事的未完成性，引发了时空维度的转向。画面中人物夸张的神情动态，尤其是带有黑色幽默式的谐谑气氛，让人联想到南宋李唐的《村医图》（图13）。作品直面下层社会，并不符当时雅士的口味。人物刻画生动幽默，无论是三个人按住病人的动态，还是病人撕扯着脸大声呼叫的真切，或是一旁小徒弟颤颤巍巍地掀起药膏的瞬间，都让人忍俊不禁，又泛起阵阵酸楚，整个场面好像是对昏昧的南宋政权的一个隐喻。一个较为普遍的艺术社会现象是，许多来自民间的艺术作品不被看重。就像刚才说的李唐，他以"斧劈皴"著称，但他的人物画中被谈及最多的是《采薇图》，也许正是因为上述原因。好在随着艺术观念的变化，审美趣味也变得更为开放与包容，之前不被看好甚至无缘进入正统艺术史的艺术家逐渐也成为艺术史叙事的对象。

威廉·荷加斯习惯于将油画和版画结合起来的创作手法，这得益于他青年时被送到当地的一位银板雕刻师甘布尔的作坊去学徒的经历，因而他的版画造诣颇高。之后他又在桑希尔爵士的科文花园艺术学院学习绘画，练就了娴熟的油画技巧。这样的学习经历使得他在造型语言上避免了单一化的倾向。

18世纪的英国启蒙思潮是英国艺术发展的一个转折，是英国艺术给世界艺术的一份馈赠，马松是英国传统艺术的传承者，可以说，其人生的第一份艺术储备即来源于此。

图14
勃鲁盖尔
农民的舞蹈
木板油画
114cm × 142cm
1568 年
奥地利维也纳美术馆藏

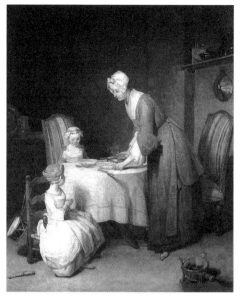

图 15（上左）
夏尔丹
午餐前的祈祷
布面油画
49cm×38cm
1740 年
巴黎卢浮宫藏

图 16（上右）
格瑞兹
鸽子与少女
布面油画

图 17（下）
勃鲁盖尔
七月
木板油画
117cm×162cm
1565 年
布拉格美术馆藏

　　欧洲北方文艺复兴时期的艺术家勃鲁盖尔（Bruegel Pieter，1525—1569）[23]，也是这样一位伟大的艺术家。马松也曾多次提起他。勃鲁盖尔生性幽默，钟情于社会底层民众生活中的喜剧元素，作品表现风格上有儿童般的稚拙味。比如他的作品《农民的舞蹈》（图 14），画中的人物滑稽诡异，运用哥特式的形象造型勾画出怪诞的戏剧性视觉形象。他擅长创造一个强烈的戏剧性效果，描绘了乡间农民在婚礼节庆上的自娱自乐，质朴、憨厚的村民们在一种完全原生态的情景中上演自己的节目。

　　经过 18 世纪的启蒙运动，资本主义在英国得到了很大的发展，

一方面，资产阶级的进步性给社会带来活力，另一方面，它的自私、唯利是图也带来了很多社会问题。当这一切被放在了文艺界时，反而成就了英国艺术的独特面貌，随之而来的是大量杰出文学的涌现：从写《格列佛游记》的乔纳森·斯威夫特（Jonathan Swift，1667—1745）到写《弃儿汤姆·琼斯传》的亨利·菲尔丁（Henry Fielding，1707—1754），从写《鲁滨逊漂流记》的丹尼尔·笛福（Daniel Dafoe，1660—1731）到揭露腐败社会风气的女作家简·奥斯汀（Jane Austen，1775—1817）。荷加斯正是在这样的社会氛围中以"画笔"代替"文笔"，创作了在当时社会上影响力极强的社会讽刺作品。因为其作品以非概念化的方式表现腐败的群体，并强调在人物塑造上采用绽显他们的个性和心理的状态独特描绘，和当时许多艺术家的表现手法拉开了距离，成了那个时代的生动肖像，也成为艺术家们的借鉴对象。在荷加斯之后不仅有夏尔丹（Jean Baptiste Siméon，1699—1779）[24]（图 15）还有格瑞兹（Jean Baptiste Greuze，1725—1805）[25]（图 16），发展了欧洲的风俗画，也促成了现实主义艺术的产生。相比之下，不同于《美的分析》记录了荷加斯的美学观念，勃鲁盖尔的艺术主张需要大家从他的作品中直接去探究。以作品《七月》（图 17）为例，采用勃鲁盖尔最理想的世界图景化的全景式构图，他在这里展现了自己对生活的全新理解，人与风景的排布赋予空间平面以节奏感。树木将广袤的狩猎空间一分为二，众人在大自然面前显得单薄而渺小，狩猎的枪声惊飞了栖息于纤细树枝上的鸟儿。又如《农民婚礼》，记录了 16 世纪农民庆祝婚礼场面，通过对农民和平民的生动描绘，将普通人的日常生活提高到描绘平凡人生的更为宏大的主题层面，给俗世生活也涂上一层具有纪念意义的色彩。马松对荷加斯无比尊敬与推崇，在自己的文章中多次提到他，而他自己的作品，也的确受到荷加斯的这种叙事和对社会生活的关注的影响。

现存的马松最早的一件作品是 1944 年的油画《母亲和孩子》（图 3）。在清冷朴素的画面上，母亲低着头，面部特征的形体状态隐没于混沌的暗部中，掠过虚弱的光线是母亲抱在怀中正在吃奶的婴孩，稚拙的笔触带动色料涂抹的粗糙感，传达出真实最原初的状态。从作品抛弃文艺复兴以来绘画科学技术的运用和对"自然的模仿"将画面运用平面的方式进行创作来看，这是一幅受到欧洲传统

图 18
维亚尔
母亲和孩子
厚纸板油画
49cm×57cm
1899 年
英国格拉斯哥美术馆藏

纳比派风格极大影响的作品，作品削弱了物体的体积、明暗、透视关系，平面化的构图，让人联想到维亚尔那种采用扁平的形体直截了当描绘对象（图 18），用感情的色彩来描绘现实生活的风格。实际上，维亚尔也常常创作一些自称为"亲情主义"的作品，二者最明显的不同之处在于人物在周围环境中的比重上的区别——马松的作品人物比重更大，维亚尔往往将人物化成象征符号作为环境的一部分。从表面上看，两位艺术家在选择表现家庭人物方面都比较统一，比如维亚尔选择姐姐和他的母亲，马松选择的是母亲和孩子，都将亲情都寄托于女性身上。拨开表层，他们有着本质上的差异，在维亚尔的作品里，艺术家关注的不是母亲或姐姐本身，而是一个画面整体环境的组成部分，摆置在空间中的物品：一扇门、一扇窗户，或是发亮的餐具等等，人物成为象征符号。因此，维亚尔所表现的人物和场景同属一个范畴，人的自然属性和社会属性都被消解了，只有隐喻和象征的意义。而马松的这件"亲情"作品虽然算不上是严格意义上的悲剧艺术形式，但它带有个人悲剧意识的情感诉求。作品向内关注人的生存现状和寻求生命意识，用热切、慈爱以及宽容的情感对待生命成长。在人类社会文化意识发展的深处，对母性情节的依赖深藏在人的潜意识中，是原发的，同时也展现出艺

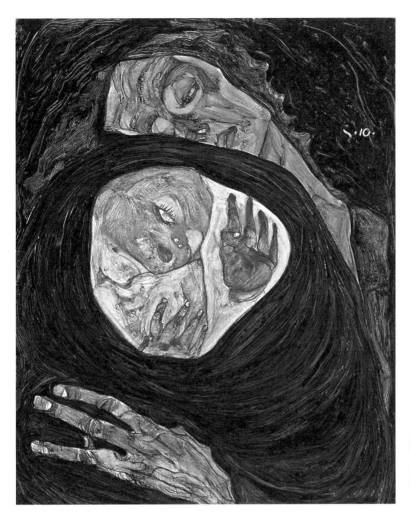

图 19
席勒
死去的母亲
1910 年

术家对生命起源与终结的思考。奥地利艺术家埃贡·席勒（Egon Schiele，1890—1918）通过宗教隐喻表现母性形象。1910 年的作品《死去的母亲》（图 19）是以母与子为主题的作品，画面中用狂放、快速的笔触描绘处于死亡边缘的圣母形象，动荡不规则的色彩表现下，除了母亲、孩子的脸和手处于光亮之中，画面的背景部分是一片黑暗。席勒通过描绘母亲死亡的图景，在画中呼唤生命的力量，尽管微弱，却依旧闪耀。不可否认的是，这件马松学生时代的习作，不论从表现手法的娴熟度还是画面整体的控制力上面，显然还不是十分成熟，是一种混同着自然主义的再现、纳比派形式的耽溺、加上表现主义之情感表现的综合表达方式。

从《母亲与孩子》的创作手法可以看出，除却纳比派的影响，

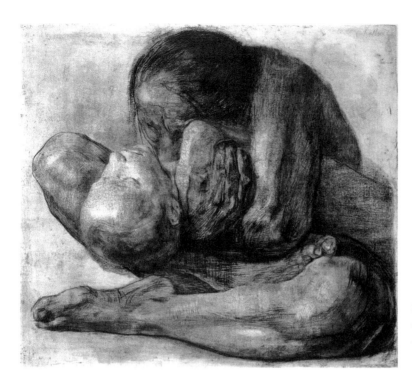

图 20
柯勒惠支
女人和死去的孩子
1920 年

　　此时的马松虽然还停留在学院式训练的审美倾向里。但已经逐渐开始着手现代主义新维度之下的探索。与同时代的德国艺术家凯绥·柯勒惠支（Käthe Kollwiz，1867—1945）同样描绘母与子主题（图 20）的作品相比，后者通过对比和形式感的强调，所透视出的强烈的内在精神就比尚显拘谨的马松走得更远。然而，她与马松作品中共同体现为精神表现主义的特征，在作品中主要显现为两个方面：1. 作品基调呈暗色。暗色象征苦难的悲剧性，流露出一种隐匿的顽抗精神。2. 具象的语言特征。不同于表现主义惯有的醒目视觉效果，两者的作品是用平静透彻的手法描述，从而反映出朴素真诚的情感世界。

　　马松同时期的作品还有雕塑《贝尔森头部》（图 4），那时他正开始转向雕塑创作，在这一年他参观了亨利·摩尔（Henry Spencer Moore，1898—1986）在汉普斯特德的工作室，用他自己的话说"就好像通过艺术代表向英国的艺术致敬"。摩尔是矿工的儿子，开创了明确的英国现代主义传统，作为享誉世界的英国雕塑大师创作了关于二战题材的绘画作品《避难所》系列（图 21-1、21-2）。正如评论家赫伯特·里德（Herbert Read，1893—1968）所说，经历

第二次世界大战的浩劫之后，亨利·摩尔开始从"默默无闻的地方性人物"成长为享誉世界的大家。亨利·摩尔在《避难所》这个主题上创作了不少于十种的变体绘画作品，画面中出现的人物组合主要来自于他亲眼看到的那些因房屋被炸毁而无家可归的在伦敦东区的居民。关于这些不同的人物组合，亨利·摩尔经常返回到现场用速写的形式将当时人群中最具表现性的人物形态特征、动态等因素快速地记录下来，有时也通过照片资料获取当时的空间结构关系、光影变化的氛围。在他大量的速写稿中，通常是两、三个横卧人物，但也会有单人及多人的场景。亨利·摩尔还在作品的空白处用文字记录现场的场景。这些痕迹既是个人的视觉笔记，也是亨利·摩尔的内心感悟。他的素描草图通常都很小，但表现力非常强，特别是在空间和深度上，他常常以巨大的拱顶以及大量的人支撑着画面。马松的《贝尔森头部》也是取材于二战时期德国法西斯的贝尔根-贝尔森集中营，这个人物头部并不是特指某个具体的肖像，而是喻指了成百上千的正在遭受着灾难的人类。20世纪40年代初，贝尔根-贝尔森集中营建于德国西北部的汉诺威市附近，容纳万人。如今谈起贝尔森集中营，当时纳粹反人类的恐怖景象依然定格在世界各国民众的眼前，清晰的数字历历在目：1945年3月，2万人遭遇疾病迫害而死；1945年4月，英军抵达时发现，集中营内关押着6万名骨瘦如柴的因犯，包括吉普赛人、波兰人，还有犹太人。集中营存续期间，5万人失去生命，人们熟知的《安妮日记》的作者安妮·弗兰克（Anne Frank，1929—1945）就在这里面。[26]这件光滑

图21-1（左）
避难所系列之一

图21-2（右）
避难所系列之二
亨利·摩尔
素描
1940年

图 22
康斯坦丁·布朗库西
沉睡的缪斯
石膏雕塑

图 23
康斯坦丁·布朗库西
新生
雕塑
1923 年

的石雕所表现出的悲惨的普遍性，赋予了雕塑特殊的品质。马松移植了亨利·摩尔的直接在石料上进行雕塑造型的英国风貌，并认同亨利·摩尔的观点，即将"孔洞"认作与形态实体部分同等重要的形体与空间的共存关系，因而《贝尔森头部》人物脸上的"孔洞"给人留下深刻印象。我们从《贝尔森头部》还可以看出马松当时深受康斯坦丁·布朗库西[27]的影响，即使用卵的造型去塑造雕塑之形。布朗库西用简化方式将雕塑还原成一种纯粹精神，凝聚成为单纯的卵形，这是他追求"绝对"的途径。这种光洁的卵形雕塑成为生命来源的"形而上"的形，用抽象形式表现永恒和绝对的精神。如布朗库西《沉睡的缪斯》（图 22）简化成的形象仿佛是石头自身生长出来的形象，《新生》（图 23）在虚无与实体之间，卵形的石头在自身的运动与磨砺中，在由不可知向可知的过程中，从物质自身挖

图 24
蒙德里安
树
1908 年

图 25
保罗·克利
甘苦之岛
1938 年

掘出生命的真谛，从而又把生命给予物质，光洁的卵形是石头自身
在运动和磨砺后生成的结果。"卵形"一度也成为马松的哲学元素，
用以表现他的形而上学理念。雕塑《贝尔森头部》显然是一种没有
追求高度风格化的艺术，在后续工作中几乎没有回归这样的作品。

　　值得注意的是，1947 年，马松第一次以"树"为自然风景，
创作了抽象雕塑《树形》（图 9）。从题材来看，这与当时流行于欧
洲艺术家之间的主题几乎是同步的。20 世纪初，随着人与自然双
重关系的艺术表达的提出，艺术家们开始将自然之物，特别是"树"
作为自己的创作母题，为了创作出更纯粹的形象，他们改变了自
然的外在样态以追求作品中的一种均衡关系。20 世纪初的抽象派
和超现实画派或许是当时最具典型意义的描绘自然之"树"的艺

图 26
考尔德
树
活动雕塑
1947 年

术家群体。例如彼埃·蒙德里安（Piet Cornelies Mondrian，1872—
1944）的《树》系列（图 24）、保罗·克利（Paul Klee，1879—
1940）的《甘苦之岛》（图 25）、亚历山大·考尔德（Alexander
Calder，1898—1976）的活动雕塑《树》（图 26）等等。而这些人
也都有一个共同的特点，就是他们都参与到了 20 世纪初巴黎立体
主义艺术圈之间的频繁互动中。和早期试验和创作抽象艺术的蒙德
里安一样，马松作品中"树"的形象，作为寻求艺术形式纯粹且独
立的基点，一步步将树的具体形象摆脱物象的束缚，以一种"显示"
而非"描述"的方式，提纯和精炼到抽象化的形式，在抽象与超现
实之间进行某种协调与平衡，在趋近节制的造型中使芽状的树形渗
透出一种静谧。对世界的精神性传达，无疑作为生命的根源，连接
天地宇宙的"树"，提供着通向精神世界的工具，它带着灵性钩沉
起人类共同生命记忆的原始意向之中。马松选择树作为载体，一如
蒙德里安对普遍性的推崇，他将对于树的体验转化为某些精神渴求

图 27
考尔德
马戏团
1926—1931 年

的象征。在他眼里，本质高于任何个体，普遍性就是本质，认为有必要完全舍弃对个体事物的精确再现。非常明显的一点就是马松不想把树作为对自然的模仿，而把它看成是从真实世界中可被转译的隐喻的主题，换言之，就是把自然感知成一种非常纯粹的关系，在规律性中看到所有的普遍性，但他也不想将树做得过于抽象风格化，将树尤其是孤树变换为可唤起某种神秘的力量。这样的一种"树"的主题，得以让其寻求浸透其生活与艺术的精神目的，从而打开通向不可见世界的通道。

　　考尔德的动态雕塑《树》（又名叶子花）并不仅仅追求"动起来"，而是科技力量的拓展。实际上，由"动"所构成的一个个重复出现的存在使得动态雕塑的公共性不断被拓宽，但又因为人的意识的因素，使得"动"成为某种不共时的存在，这些作品与周围的空间传递出一种源自自然的诗意。[28] 当风吹来，挂在树上的金属片随风移动，缓慢地改变着空间的组合，带来一种在规则中的无序运动，也可以看作是宇宙的运行。这和罗丹曾在雕塑中谈到的由光线带来的一种生动性的动感又是完全不一样的，考尔德通过自然力的介入去平衡构成他的动态雕塑，如他的成名作《马戏团》（图 27）就是一种让人感受到这种力所带来的微妙存在。考尔德是马松初到巴黎时，拜访的第一位艺术家。当时他住在一家小旅馆里，紧靠着

图28
考尔德
星座系列
1942—1950 年

蒙帕纳斯的旧车库。马松清晰地记得第一次见他时，考尔德身穿一件鲜红的衬衫和一条牛仔裤，正忙着扭他作品中的线。在之后的时间里他们一直保持着友谊。

亚历山大·考尔德于 1898 年出生，是一位美国公共艺术雕塑家，从小生活在费城郊外的一个艺术氛围浓郁的家庭。20 世纪 20 年代后期，他来到巴黎，他的作品将战争期间欧洲前卫艺术的那种威势和细腻的对比，转变成一种带有美国佬式的幽默风格，属于马克·吐温那种传统。童年的记忆成为考尔德后期艺术中的核心主题，对旧金山火车和玩具怀旧的回忆片段都栩栩如生地在他后来的雕塑中有所反映。战车赛跑是他十二岁之前常参加的比赛，就像他后来在巴黎创作的《马戏团》一样。考尔德小时候和姐姐一块装扮洋娃娃时曾经用过的金属质感的饰物，在后来的艺术生涯中也一直作为其主要的创作材质，这些成为他的活动雕塑的图像中特别重要的内容。在雕塑造型和色彩上，他融合了画家米罗（Joan Miró，1893—1983）、蒙德里安简洁形式的线条雕塑，如同支撑三维雕塑空间里的结构骨架线。他更感兴趣于一些无法预料的事件，探索创作一种作品，可自发地用一种无限的各式各样、适应性强的均衡对不可预见的干预做出反应，而活动雕塑刚好给了他这样的机会。30 年代，考尔德受到宇宙意象的启发，当时一位美国亚利桑那州罗威尔天文台的科学家发现了冥王星，这个广为报道的事件一下子就唤起了公众的想象力，也重新唤起了考尔德童年时代"遥望星星"时

留下的长期关注行星和星球的兴趣，在他的作品列木浮雕《星座》（图 28）中可略见一斑。作品是一件紧紧围绕着对宇宙结构进行的好奇实验。加之考尔德与超现实主义和达达的联系非常密切，甚至很多灵感启发就来自于超现实主义画家伊夫·唐吉（Yves Tanguy，1900—1955）、曼·雷（Emmanuel Radnitzky，1890—1976）等。虽然不关注超现实主义中的无意识、心理动力等元素，但他把重心放在了对雕塑构成元素的空间研究上，甚至是空间本身的交错形式。这里涉及的是正形和负形的艺术理念，有点类似中国画中讲究的"留白"，就是把背景的空白处看得和实体一样重要，也是整件作品的组成部分。有了这样一种虚实之间的对话，空间就流动起来了。"动"相对于凝固的雕塑来说是一个崭新的概念，考尔德将其引入雕塑中同时也是把"时间"带进了雕塑。马松的创作受此影响很深。"在确切的范围内，行动估量着时间，而知觉则估量着空间"。[29] 这与梅洛·庞蒂（Maurice Merleau-Ponty，1908—1961）所认为的应该从主体的直观体验角度出发去把握在生命运动状态之中的空间，把其构想为连接物体的普遍能力是一致的。也就是说，他主张一种真实的人的知觉空间，把运动与时间和空间有机结合起来。

马松的作品正因为受到了考尔德的影响，有了时间和过程，使得观众对作品不能像传统雕塑那样有着瞬间的视觉体验，而是给观众留下了未尽意味的、变化的、模糊的诗意期待。巴黎全新的艺术氛围与思维方式激励了年轻的马松，他抛开之前的抽象语言，独辟蹊径，表达自我的体验和人的潜意识。

在马松后来的回忆中，他并不认为这段抽象时期是一种失常，恰恰相反，正是因为这段经历，使他更好地参与到了所有艺术中去。

之所以说马松的创作与超现实画派存在可能的联系，我们可以从两方面给出初步的判断：首先，超现实主义早在马松到巴黎之前就已经宣告成立，也是法国对欧洲现代主义艺术接受的主要阵地。此外，马松这一阶段作品风格与超现实风格息息相关。如雕塑《灵魂之屋》（图 29），评论家着重强调了他与超现实主义的关联，认为"有基里柯的回音"[30]，对于马松来说，初涉超现实主义风格，意味着在创作手法上引入结构和透视，来强调神秘叙事的效果。《灵魂之屋》从主体的直观体验角度中把握了空间的影子，作品体量不大，却是马松这段时间思考的成果，作品中也流露出正在变化

的审美倾向，这是他日后创作最初的积淀。而这一点，与贾科梅蒂（Alberto Giacometti，1901—1966）超现实主义时期的重要作品的《凌晨四点的宫殿》（图 30）进行比较后可得到印证。这件以线条作为其核心语言的作品，就像在空间中书写，一天即宣告完成。马松的《灵魂之屋》正是对贾科梅蒂的《凌晨四点的宫殿》与考尔德的《星座》这两件作品中，超现实主义元素和作品主题的调和与平衡。《灵魂之屋》中的场景，则是马松最为熟悉的，刚到巴黎时塞纳河畔的工作室场景，作品中的空间处理富有戏剧性：围绕着在现实与梦幻的多重空间中的自我定义，透露出冷漠和诡异的气氛，在这一部分的处理上，与贾科梅蒂这件"脆弱的火柴棍宫殿"是一脉相承的。《凌晨四点的宫殿》被诗人瑞维斯称之为"贾科梅蒂的密码"，认为这"空洞的时刻"是艺术家进入各类艺术作品的开端。《灵魂之屋》中光滑的建筑物表面和简洁的门窗处理方式显得格外空旷虚无，清冷的诡异感油然而生。而贾科梅蒂这件如同鸟笼般的宫殿的一侧站立着一个女人，这是最早出现在艺术家记忆中的母亲形象。建筑与人物的联系亦非偶然，是与他那时的生活有关。贾科梅蒂甚至在给马松的信中曾热情洋溢地提起。"贾科梅蒂回忆说，在凌晨 4 点创作一幅类似于宫殿的作品时，头部的问题是如何走到了最前沿的。尽管这幅作品中有他母亲的肖像，但他希望新作品中有他哥哥迭戈的半身像。他发现自己出人意料地挣扎在头部上，他亲自带迭戈进来摆姿势，马松说，一旦迭戈坐在椅子上，阿尔贝托就有了一个阴沉的启示，这正是他在艺术学校从未成功面对的问

图 29（左）
雷蒙·马松
灵魂之屋
雕塑
1949 年

图 30（右）
贾科梅蒂
凌晨四点的宫殿
1932 年

题，他滑向现代艺术，而被回避了。"[31] 马松也着重探讨了作品中形式与主题的关系，与生存有关的一些命题，诸如时间、记忆等，予以回应。从某种程度上来看，马松的作品与考尔德、贾科梅蒂的作品有着相当程度的"超现实主义"关联度，从原教旨主义的"超现实主义"来说，是受到哲学家尼采（Friedrich Wilhelm Nietzsche，1844—1900）和叔本华（Arthur Schopenhauer，1788—1860）哲学观念的启发，希图与神秘产生一种持久的联系，这可以回溯到一战给欧洲带来的创痛。

第三节　与普桑的精神联系

从尼古拉斯·普桑（Nicolas Poussin，1594—1665）[32] 开始理解与马松的精神联系也就是在梳理从古希腊—罗马文化到现代西方文明演进中的"人"的主题的递进，发掘其深层的人性意蕴与文化内涵，从而构建马松作品中的"人与风景"演变的基本框架。

马松对于普桑精神的传承主要源于两点：一、对于古典审美范式的推崇，美和艺术是否有利于道德作为评判艺术的标准，从而表现出的理想精神。二、对于古希腊-罗马哲学的追溯。这两方面都是通过理性来获取知识和真理的过程，这个过程就是人生的最高价值目标，也称之为普桑的"理性精神"。

在马松的自传中，关于巴黎美术学院求学生涯的经历以较为详尽的方式记录在"伯明翰，牛津，伦敦，巴黎"这一章节的描述中，从马松洋洋洒洒的表述来看，他十分留恋自己在美术学院求学的这段时光。从总体上来看，巴黎美术学院以一整套严谨的古典绘画方法作为主要的训练方式，让学生们在写生练习的基础上，对解剖学进行研习了解，以此来为学生夯实写实功夫。此外，学院还经常开设讲座课程，从"过去"寻找线索，分析经典大师的名作。常常用来分析的艺术家作品为普桑的作品，普桑醉心于古希腊-罗马的文化，特别是古希腊的哲学，强调人在自然面前的思考和探索，作品以理性为指归，人物形象常常表现为超然于现实的一种"天然性"的追求，充满静谧的味道，富有象征意义。现代西方文明基因的重

要整合期依靠古希腊-罗马哲学，对于后世的影响极大，其中对于世界本原的追问，以及探索其运动的形式，成为后来贯穿马松艺术生涯经久不衰的创作支撑。

普桑作为 17 世纪继承希腊意志的艺术家，常常以"神人同形"的方式表达他的崇高理想。他的艺术生涯几乎是在意大利度过的，他有幸结识了意大利诗人马里诺，并为诗人的诗文作插图。他推崇古希腊文化，在作品中运用希腊元素，以及回归自然的艺术倾向。"理性"是贯穿普桑艺术的关键词，"理性"意味着"不是从外面安排世界的精神实体"。[33] 在这一点上，也就是普桑所强调的在人的主体内部完成对对象的"真实"的把握。从本体论上来说，真实意味着与柏拉图所谓的一个至上"理念"的符合。德谟克里特认为只有真理性认识才能认识事物的本质。普桑欣赏并赞同新柏拉图主义哲学家马西里奥·费西诺（Marsillio Ficino，1433—1499）的"绘画即是灵魂"的观念。因而我们就不难理解在普桑的作品中所呈现的一个由严谨、周密的数学比例中推算出的绘画世界。他还从达·芬奇的有关光和影方面的手稿中受到非常直接的影响，例如在处理多光源投影的画作中，普桑常常用事先准备好的道具有目标地"导演"人物的表情、动作、色彩，将制作好的小蜡人放在一个有经纬线的"盒子舞台"里，不仅配上幕布，而且还打上灯光，模仿戏剧舞台布景。普桑借用这样的布景营造的光影效果的虚构场面，然后再进行素描稿的构图安排——"一个合成的经验和确定经验体系"。但它又不是一个绝对的体系，为什么这样说呢？因为虽然普桑崇尚自然，但他却很少写生，这样的创作方式其实依然是把自然当作客体材料收集组织起来。他虽然认为蕴含在绘画中的理性结构，不能缺少系统的知识与思想。但并没有完全被科学所束缚，绘画在他这里变成了一种真正的自主性的活动。比如被誉为"巴洛克式皮埃罗·弗朗切斯卡"的普桑作品《台阶上的圣家族》（图31），其中空间结构的透视以及其他几何关系十分严谨，普桑画面中的每条线条、每个形状都经过了仔细思考，并融入本体论法则和诗性法规，画面中亦可见交叉的倾斜线与不同变化的三角形构图。但这一切都是为绘画做的准备性工作，就好像上演一幕戏剧，在空间背景中安排主体人物。在他安插人物的风景中，可视为是他那个时代人与自然关系的新表现，也可以看作是人与风景发生联系的方式。诚如英

图 31
尼古拉斯·普桑
台阶上的圣家族
布面油画
72.5cm × 111.5cm
1648 年
美国克利夫兰美术馆藏

图 32
尼古拉斯·普桑
阿尔卡迪的牧人
布面油画
85cm × 121cm
1639 年
巴黎卢浮宫美术馆藏

国评论家哈兹立特（William Hazlitt，1778—1830）所言，"普桑能创造英雄传说的景致，原真自然的无懈可击外貌，洋溢，充实，庞大而繁茂，充满着生命与力量"。[34]

　　马松之所以与普桑建立了某种精神性的联系，除了象征精神的"理性"挺立在那里，更重要的是"哲思"与"诗性"。回到普桑作品的语境，可以帮助我们理解这一内省和沉思的力量。他最典型的代表作《阿尔卡迪的牧人》（图32），体现出了普桑是如何将时间与人生，生死与欢愉这些哲学思考巧妙地寓藏在一幅充满田园牧歌

图 33
尼古拉斯·普桑
潘的胜利
布面油画
134cm × 145cm
1635 年
伦敦国立美术馆藏

般诗意的作品之中。作品大致呈"一"字式水平排开，将所有人物置于前景中，可以更好地表现人物的动态。凸显于面前的阿尔卡迪既是一个与世隔绝的地方，又是一个桃花源般的世界，带着忧郁的情调和恬静的氛围，普桑将他所擅长的将古希腊诸神的形象与大自然相融合的视觉场域，带到了牧人、女人和墓碑前。在自然的熏陶之下，几位拥有浪漫基因保持着纯朴天性的牧人们和一位明媚的女子在研读着墓碑上晦涩的铭文，铭文的意思为："'死'是不可避免的，即使在阿尔卡迪这样美好的世界。"显然他们探讨着的是人类永恒的生与死的问题，这使得作品置于广阔的精神想象中，所建立起来的肃穆与秩序也被涌动着的不安力量不断瓦解。

普桑的建筑般准确的画面结构已经成为美术史的传奇，但作品中的关于神话、历史故事中的人物选择却鲜有人提及。以《阿尔卡迪的牧人》为例，牧人是未被社会异化了的人，每天面对的是纯粹自然状态的事物，因而他们保持着最纯朴、自然的天性，这是普桑作品中最接地气、最接近现实的人群。他们对美好生活的向往无疑给"高深莫测"的画面增添了一丝生动的抚慰感。这与牧歌诗人的心理十分相似，从宏大的外部世界回归到细腻的内心世界。从生命

体验的角度而言，这或许就是吸引马松的普桑式的古典理性情怀的表达方式：在通过对古希腊和古罗马崇高理想的追慕中，展现充满想象、诗意盎然的古意世界。这当然也是普桑展现诗意美学的一贯立场，代表作《潘的胜利》（图33）中普桑将此种视觉体裁转化为人物动态下的色彩帷幔，以钴蓝色作为整件作品的视觉中心，延伸至橙色布幔，金色雕像、蓝色山峦中，串联起丰富有序的色彩剧场，从而涌现出蓬勃的创造力。

小　结

马松早期艺术道路成长共建的话语边界，带给我们更多可以开掘的空间。在这样一个新旧交替的时刻里，从日后的马松整个艺术创作的走向，以及精神流亡与异位的开始来看，这段时期所涵盖的意义远比其在文中所呈现出来的内容要复杂得多。笔者通过考察马松早期的艺术生活，了解他的生平、求学生涯和初涉巴黎艺坛与各流派的交集，发现这段时期虽然马松的艺术作品都属于他的独立创作，但作品风格跨度很大，就其内在的折中性和包容性来看，恰恰反映了他在借鉴和探索时期受到欧洲现代艺术的影响后，手法上的一种反叛、实验性的发现，以及无所畏惧的感知力驱动所产生的结果，也是在对其艺术资源吸收和反馈后的集中释放，并不能单纯视作风格的达成。因而也可以说是一次"集体作业"。英国艺术的传统与智慧是马松创作的原初动力，战争也是马松无法抚平的记忆。在立体派、表现主义、超现实主义在巴黎悉数登场后，马松的作品仍然在很大程度上保留了抽象性因素，此种保留某种程度上是因为伦敦以来的构成主义的思考方式对于现代主义艺术力量的稀释和中和。这里主要有两条潜伏在马松基因里点燃他创造力的精神性脉络：一是英国现实主义美学创始人荷加斯为代表的英国传统艺术的土壤；二是以17世纪具有希腊意志的法国艺术家普桑的艺术渊源。在创作主题方面主要表现为人与风景的分离，题材涉猎较广，其中有肖像、人物、自然风景、建筑等雕塑与绘画作品。马松日后艺术主题与创作形式的展开与深入，都是在这样一个基础上进行的。

注释

1. "My Early Artistic Life in Birmingham", Raymond Mason, *At work in Paris:Raymond Mason on art and artist,* P9, 2003.

2. "Manet and Cezanne" 同上，P153。

3. "As a child I went to a darling of a school, also all red-brick, St Thomas's Church of England. Before it, on the opposite corner of Granville Street, towered the mighty church of St Thomas itself, a fine example of the early nineteenth century's classical revival. Despite my irregular attendance I was a bright boy at school（thanks to my teacher Mr Nicholls, to whom I here pay tribute）....", Raymond Mason, *At work in Paris: Raymond Mason on art and artist,* 同上，P10。

4. "The event of my childood in Birmingham are bathed in what seems to me now as a general flow of happiness...." 同上。

5. "Leaves the RCA to return to Birmingham where he shares a studio for six months with fellow artist Sven Blomberg. Earns a living painting portraits.They put on a joint exhibition in their studio" "Biography", Michael Edwards, *Raymond Mason,* P227, 1994.

6. ［英］雷诺兹著，代亭译：《皇家美术学院十五讲》，上海人民出版社，2006 年，第 13 页。

7. ［英］罗杰·弗莱著，沈语冰译：《弗莱艺术批评文选》，江苏美术出版社，2010 年。

8. 林成文，《肯尼斯·克拉克的艺术史论研究》，南京大学，2014 年。

9. "The most forceful and forward-looking 'work' of the period, however, is an article, 'British Art School-Augustus John', which Mason published in the Autumn 1945 issue of New Phineas, the magazine of University College, London, to which the Slade School is affiliated....", Michael Edwards, *Raymond Mason,* P11, 1994.

10. 同上，P12。

11. 出生于塞纳河畔阿尔让特伊的一个漆工家庭，与毕加索同为立体主义运动创始人，"立体主义"名称由他作品而来。1908 年来到埃斯塔克开始通过风景画来探索自然外貌背后的几何形式。《埃斯塔克的房子》是当时的典型之作，他以独特方法压缩画面的空间深度，这种表现手法显然来源于塞尚，因此造型成为可移动的平面。

12. 达达主义杰出代表，超现实创始人，诞生在于法德边境的名城斯特拉斯堡，受两个国家的文化熏陶。阿尔普的独特的把薄木片锯成不同的"自然形状"，粘贴在一起，并涂上色彩，作品既是绘画，也是雕刻，反之亦然。如《着色木浮雕》《树木》等打破传统的样式界限。30 年代起，阿尔普把主要精力放在雕塑创作上，他对有机体的生动形态的浓厚兴趣，也体现在他的雕塑中。他力求借助自然的形态和材料，《人的浓缩》没有人工雕琢的痕迹，阿尔普称它们为"实在的"。

13. 同 10。

14. 这是莱歇 1924 年为庆祝机器美学而制作的一部电影。

15. "And when I volunteered for the Navy in 1940, it was literally to 'see the sea'. This is worth mentioning when I explain that my full name is Raymand Greig Mason;that the Greigs of Stirling descend from the great clan of the MacGregors." "My Early Artistic Life in Birmingham", Raymond Mason，*At work in Paris: Raymond Mason on art and artist,* P9-11, 2003.

16. ［美］乔纳森·费恩伯格著，王春辰译：《一九四零年以来的艺术——艺术生存的策略》，中国人民大学出版社，2006 年，第 168 页。

17. Michael Edwards, *Raymond Mason*, P227, 1994.

18. "My Early Artistic Life in Birmingham" *At work in Paris:Raymond Mason on art and artist,* P15, 2003.

19. "The specific English tradition to which I attach myself most voluntarily is that of narrative art.Is it the complement of our great tradition in literature?At all events,the national talent seems to flower at its most personal there.From Hogarth to William Blake,from Samuel Palmer to Ford Madox Brown,from Stanley Spencer to Francis Bacon,and countless more, the line is unbroken.", Raymond Mason, *At work in Paris: Raymond Mason on art and artist*, P157, 2003.

20. 英国绘画史上第一个获得世界声誉的艺术家，其作品奠定了英国绘画的进步传统。荷加斯于 1697 年生于伦敦史密斯菲尔德区，与作家关系密切，为菲尔丁的剧作《大拇指汤姆》画了卷首插图。菲尔丁也曾在多部作品中向荷加斯致敬。荷加斯本人也以一个剧作家的眼光来处理他作品的主题，借着他们的动作和姿态，扮演一幕哑剧。适逢英国资产阶级兴起的特殊阶段，道德改良成为人们关注的热门话题，他们尝试在叙事与意象之间建立更宽泛的联系。（可参考 "Hogarth", Raymond Mason, *At work in Paris: Raymond Mason on art and artist,* P202, 2003.）

21. Raymond Mason, *At work in Paris: Raymond Mason on art and artist,* P202, 2003.

22. 荷加斯创作的美学著作，对欧洲绘画的发展产生重大影响。书中阐述了自己关于构成美的六种形式以及从绘画领域强调现实主义原则。他反对不研究自然界中物体本身，就用"教条"的方式去追求"理想美"；认为运动性是使对象复杂起来并产生美感的条件。

23. 钟情于北方文艺复兴时期弗兰德地区社会底层民众生活的喜剧元素，并将一些道德说教隐晦地暗藏于画面之中。勃鲁盖尔式的幽默喜剧性风格画面既没有凡·艾克的华丽精致，也没有丢勒的精准造型，更没有拉斐尔的面部表情细腻刻画，与其笔下宁静的风景相比较，其寓言式的人物没有米开朗琪罗所描绘的那样具有非凡的肉体力量，首先是其艺术有某种突出的"拙"气，这种表现风格上的"拙"又与其农民题材、神话题材或儿童题材有密切关系。

24. 法国 18 世纪市民艺术的杰出代表，以表现小人物的日常生活的风俗画为主，作品平易朴实。

25. "Henry Moore", Raymond Mason, *At work in Paris: Raymond Mason on art and artist,* P202, 2003.

26. ［美］丹尼尔·乔纳·戈德哈根著，贾宗谊译：《希特勒的志愿行刑者》，新华出版社，1998 年，第 163 页。

27. 现代主义雕塑先驱，认为"事物外表的形象并不真实，真实的是它内在的本质。"造型与材质是他的核心课题，只选择少许主题，探索型的单纯性，表现形式的内在精神与形式材料的结合是他艺术追求的意义所在（可参考 "Constantin Brancusi", Raymond Mason，*At work in Paris: Raymond Mason on art and artist*, P30）。

28. ［美］乔纳森·费恩伯格著，王春辰译：《一九四零年以来的艺术——艺术生存的策略》，中国人民大学出版社，2006 年，第 58 页。

29. ［法］亨利·柏格森著，肖聿译：《材料与记忆》，译林出版社，2011 年，第 166 页。

30. "The Art of Place", Michael Edwards, *Raymod Mason*, P19, 1994.

31. In another account,given to the artist Raymond Mason,Giacometti recalled how the issue of the head came to the forefront while working on a piece similar to The Palace

at 4 a.m.Whereas that work had contained an effigy of his mother,he wanted the new one to contain a bust of his brother Diego.Finding himself unexpectedly struggling with the head,he brought Diego in to pose in person.According to Mason," Once Diego was sitting in the chair,Alberto had a somber revelation.This was precisely the problem he had never succeeded in facing at art school and which he had shirked by slipping into modern art.

32. "法兰西绘画之父",古典主义绘画奠基人,钻研希腊、罗马文学艺术,通晓文艺复兴大师的诗文等,作品人物造型庄重典雅,富于雕塑感,构思严肃富于哲理性。理想的崇高与现实之间的矛盾,作品往往采用寓意和曲折的古典艺术去表现谴责。他的艺术对后代的法国画家产生巨大影响,特别是塞尚。

33. 〔德〕黑格尔著,贺麟译:《哲学史讲演录》,商务印书馆,1978 年,第 343 页。

34. 〔英〕肯尼斯·克拉克著,吕澎译:《风景入画》,译林出版社,2020 年,第 145 页。

第二章　第一次转向：回归视觉

　　从青年到老年，巴黎几乎见证了马松艺术生涯的低谷和高峰，这里无疑成为马松艺术生命盛开的地方。他的创作生涯以第一件真正意义上具有主题的作品《街上的人》为第一次艺术转向，之后的阶段是他开始回归视觉的创作，他受到现象学的启悟，探索绘画和雕塑中的可见问题，并始终关注着人类生存的核心问题。这一时期的作品最为直接地揭示了他的困境：如何建构自身文化身份的认同。而探查他多元文化身份的产生，马松冗杂的教育背景和社会经历以及政治因素必然成为重要的考察内容和依据。本章将以马松在巴黎游历后的艺术活动为中心，阐述存在主义艺术流派的哲学维度，同时重点分析马松这一时期的代表作《街上的人》《巴塞罗那有轨车》《艺术家之手》《跌落的人》等，大致揭示艺术家在自我和世界之间的反复纠缠中相互确认的过程。

第一节　人的存在

　　如果我们仔细检视马松 20 世纪 50 年代这段时期的作品，如《街上的人》（图 34）、《歌剧院门口的队伍》（图 35）、《圣日耳曼广场》（图 36）等，会发现较之前最大的转变就是作品中街头人物的出现。人是一个诗性、完整的存在，是社会历史积淀成的一种个体，是物质与意识间的通道。马松强调人在作品中的意义，意味着他旨在以作品这种方式传达主客体的交织。整件作品看起来如同泥稿般即兴、含混，并无具体的细节刻画，拙性的手法还原给观者最为原初的视觉状态，反倒像是用白色灰泥堆积而成的绘画。令人印象深刻的是，人物形象中所拥有的一双"空洞的眼睛"（图 34-1、图 34-2），交织在画面上像是扭结在身体上的黑色孔洞，这些深凹的"孔洞"又像是人身体上的一个"漩涡"，对人物特征和个性起到了隐藏和破坏作用，是作品的敞开之处，得以实现与他者的沟通。梅洛·庞蒂将这个"漩涡"称为"窟窿"，他认为这是他的身体之肉和"我"的

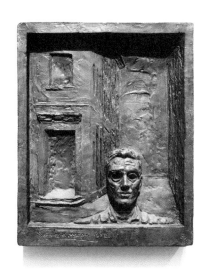

图 34
雷蒙·马松
街上的人
青铜浮雕
1952 年
中国光达美术馆藏

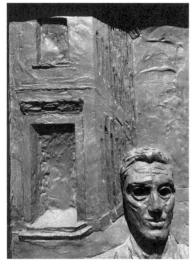
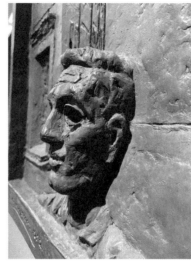

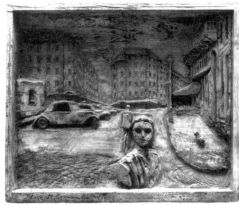

图 34-1（上左）
街上的人局部

图 34-2（上右）
街上的人局部

图 35（下左）
雷蒙·马松
歌剧院门口的队伍
浮雕
1953 年

图 36（下右）
雷蒙·马松
圣日耳曼广场
浮雕
1953 年

身体之肉之间的"窟窿"，需要作为可见者的"我"去填充。[1] 我们也似乎能在贾科梅蒂晚期的作品看到这样的目光。贾科梅蒂也曾说过类似的"眼神的交流"，通过目光与他人相遇，意味着另一个人在反射自己。在 1962 年的《男子半身像》（图 37-1、图 37-2）中，贾科梅蒂强调眼睛轮廓以此来突出凝视的目光，由此赋予人物以生命力。这种被放大的、超越形象的塑造方式，意味着主体的外化，暗含着自我凝视的镜像性，也就是说，反过来观者也在被"空洞的眼睛"处的目光所看。以《街上的人》为例，这是马松追寻自身身份中体现出的双重意识，人物孔洞般的目光强调作品中主体与客体的交织，既保护了自我，又使自我向外界敞开，从而具有了一种建构性的能量。他首先建构起的是一个社会性的自我，当发现无论抛弃哪种身份都无法脱离身份困境时，他又试图在两种文化冲突与调

图 37-1（左）
贾科梅蒂素描

图 37-2（右）
贾科梅蒂
男子半身像（劳达尔 II）
青铜
58cm × 36.5cm × 25.4cm
1962 年

适中建立某种统一，以此来消解二元对立身份的撕扯。因而作品中的人物形象实现的是一种混杂的身份认同，是中间境遇的象征，也是夹缝身份的表征。他将眼睛中的"看"，视为一种"凝视"。眼睛在凝视主体的同时也被对象凝视，在被凝视的过程中，建构自我的哲思。[2] 这是强调一种观看本身的回返自照，达到相即相合的交流。也如同拉康所言："从这个凝视存在的那一刻起，我已经是某个他人，因为我察觉到自己正在成为他人凝视的对象。"[3]

"我不是法国人，我甚至都没想过获得一本法国的护照，我法语的英国腔很重。但是法国人却热情地接纳了我，刚开始的时候，我和其他年轻人一样深受巴黎学派的影响，以接触诸多杰出的艺术家。但是对我来说更重要的是可以充分感受巴黎沸腾炙热的文化活力，让我获得了无限的艺术创作自由。"[4] 可以说，马松将自己定位为一个外国人，这种经历决定了他的视线的异质性。由于特殊的历史境遇，在马松不断融入法国当代日趋复杂的多元文化世界的过程中，他身上充满着无根的彷徨，表现出一种明显的流放特征。因此，转向人的创作也可以说是马松的一种策略性的尝试，成为其介入世界的通道，也是对自我身体感知的必要阶段。

要解释这样的"样态"，重要的就不仅仅是这个形象本身，我们还要挖掘他反复出现的原因。事实上，马松对身份问题的关注离不开二战后的特殊语境，当时许多来自域外进入法国现代艺术圈的

艺术家有意识地主动进入这个议题的探讨实践。社会的巨大变迁带来人口的流动，民族认同遭受冲击，加上战后法国萧条带来的压抑感，这些社会因素导致艺术家群体一方面希望确立本土身份认同，另一方面希望可以重新回到他们所熟习的族裔传统中去寻求庇护，由此呈现双重文化和双重族裔的文化身份。马松自我形塑的身份便在这样的"双重意识"冲击下成长起来，主要以多元化的模式表现为两个层面：1. 对于艺术家本人来说是一种开放性，即以包容的心态建构自己混杂的文化身份；2. 从审视民族差异性上来说证明了时代的局限性（特别是自我审视视角的他者性）。这些也都集中体现在了马松作品的表述中，反复出现的人物形象，带有艺术家自传的色彩，同时也暗示着这一时期对于自身文化的角色定位，简而言之，起着承上启下的作用。又如评论家让·克莱尔（Jean Clair）在写到马松和战后艺术家时所认为的："这些人随身带来的只是整个文化中之一部分……因此，在新的土壤中成长起来的文化，必然不尽同于原先的文化……"[5] 马松在积极追寻和构建文化认同的过程中，正视民族文化的差异，他虽然熟悉并喜欢曾体验过的文化，并尊重不同文化间的差异，但他完全意识到自己不属于其中的任何一种，也认识到自己不必在法国或英国之间做出选择。全盘接受或否定某一方的文化，都会造成身份的割裂。作为一个具有双重文化背景的知识分子，马松力图协调的是精神和文化上的统一，并且形成一种具有整体感的民族文化。

马松生活的巴黎为他提供着一种拥有某种特殊气氛的生活。经历了战争的磨难后，塞纳河左岸是当时许多西方青年们聚居向往之地。作为 20 世纪四五十年代存在主义思想的发源地，左岸一度成为战后社会的缩影，不同的社会阶层混杂于此，酒精、艺术与诗歌成为日常的赌注。这里也成为他们现实的避难所、精神的解放区，马松的工作室曾驻扎于此，[6] 他和朋友们共享这里自由的空气，以此来寻求解放的活力，追寻真实的自我。被当时奉为精神领袖的哲学家、作家让-保罗·萨特（Jean-Paul Sartre，1905—1980）、作家西蒙娜·德·波伏娃（Simone de Beauvoir，1908—1986）等人也经常出没于此，他们认为世界是非理想的、无法还原的，而且强加了一种道德律令，一种面对个人状况的"真实"时的严肃"信念"感——存在主义为更加充满感情的直接方法提供了意识形态上

下文。[7] 在这样的氛围下，很多知识分子、作家包括艺术家开始从人类生存状况思考意义。他们将这一外部世界的痛苦诉诸个体的内化与超越，并转化为文学、艺术的精神内核，这意味着不可言说的苦难穿越了漫长的时间重获生命。"杜布菲（Jean Dubuffet，1901—1985）、贾科梅蒂和弗朗西斯·培根，为自己重新创作艺术，他们的驱动力是渴望探索自身存在意义的问题，将目标集中在当下经验上，把它作为可以处理的唯一可知的真实。"[8] 我们发现这些艺术家的作品面貌殊为不同，这是因为这些艺术家们背后有着并不一致的创作逻辑，这又与其他有着既定纲领与固定团体的艺术流派内部高度一致的创作理念大相径庭。例如视马松为同道中人，有着同样法国经历的马松同乡弗朗西斯·培根 [9]，他对人类生存有着强烈的宿命感，将战后人类整体存在的状况诉诸作品，他与马松怀有深刻的共识，对祖国的矛盾感情惊人得相似。他们往来频繁，是非常要好的朋友，而且马松作品中人物的悲凉和变形的状态与培根对肉身的表达有着共通之处，但马松的这种文化身份的定位与艺术家培根有着很大的不同。培根是以一个局外人的立场来定义自我与法国的关系，其政治立场还是英国民族主义立场。此种政治立场带来的文化立场决定了培根的作品常常是激烈的、冲突的。他将委拉斯贵支（Diego velázquez，1599—1660）的《教皇英诺森十世的肖像》以及伦勃朗（Rembrandt Harmenszoon van Rijn，1606—1669）的一些画作中的人物大胆变形（图 38-1、38-2），创造出能够激发某种引起脉搏膨胀感能量的新图像，并将原有的画面中心逐渐推向边缘，以此来营造一种动势。他对艺术史名画的图像进行颠覆性再创作的行为代表着一种深刻的对欧洲文化的批评。因而在他的作品中英国文化身份和以法国为代表的欧洲文化空间是对立的。这样看来，培根的艺术重心并不是在于走出民族和世界双重意识的文化差异，相反，他将其对立的文化空间共存于一个心理空间中。马松和培根都属于比同时代的人更具前瞻性，可以从更高层面去探寻人类生存的现状与客观世界的本质的艺术家。但马松与培根局外人的自我定位不同的是，他将自我身份定位为漫游者的角色，也就是说他既是外人又是内人的身份（这将在第二节中讲到）。无论是《街上的人》还是《圣日耳曼广场》，作品中表现的人物常伴随着非特定的空间背景，也几乎看不到任何确定的地域指示，这个"迷失的自我"的定位更增加

了不可叙述性。人物体验着自我身份的迷失，需要在虚空中重建生命。海德格尔（Martin Heidegger，1889—1976）认为这种无家可归的在世方式是面对生存时的真实的态度。因而他既不批判也不拯救，只是以揭示的方式归于世界的困境中。马松通过想象来勾勒作品中的建筑空间，比如作品中表现人物伴随着的空间形象几乎丧失了具体的地域特征（图35、图36），建筑物往往既有着形而上的注重古典的品质，又不显得那般形迹突出，在不断否定中形成的积淀和印迹连同街头的人和人群凝结为一种坚实的存在结构。马松"去域化"的空间表现方式可以看作是对欧洲文化的有效协调，他把英国、法国等欧洲文化的方方面面并置在一起，在这些文化的中间地带不断地进行拆解、模糊、拓展，在以写生还原现象世界的基础上，采用不断"抹去重来"的运动方式塑造空间形体，有选择地进行描述，尝试着让一次次痕迹的形成变得新鲜和陌生，并在这一过程中达到一种自我认知和自我身份的深化，从而创造新的生存空间。在解读马松这些以地点命名的作品时，我们首先需要抛开的是地域名称的局限，因为用传统叙事的范式很难接近马松。换言之，马松作品中的地点无论是"街上"还是"广场"抑或是"十字路口"显示的是与存在的现实相关联的一种借题，他选择这些具有极强容纳性的社

图38-1（左）
弗朗西斯·培根
教皇英诺森十世肖像
布面油画
152.5cm×118cm
1953年
纽约，私人收藏

图38-2（右）
弗朗西斯·培根
教皇英诺森十世
布面油画
198cm×137cm
1951年

会空间符号，意在建构一个动态、协商的文化世界，因此作品超然于一般意义上的纪实性，也就无法进入任何传统叙事的范式。从某种程度上说，暴露于这样的多元文化之中，使马松认识到文化空间的变化对于定义人的文化身份的重要意义。概言之，马松作品中出现的拥有"空洞的眼睛"人物形象具有批判的目光，需要在过程中寻求真实的存在，在又指向观者的同时，让观者在介入作品的过程中获得不同答案，体验到更多的"参与"与"进入"。

第二节　视觉与空间

40 年代的巴黎，在众多影响马松的思想家、艺术家、文学家中，阿尔贝托·贾科梅蒂[10]（图 39）无疑是马松艺术生涯的起步阶段极其重要的人物。他作为战后真正反映时代的艺术家，存在主义艺术的领军人物之一，不仅重拾起在现代主义中被遗忘的人文主义的传统，而且作为视觉艺术家，在视觉观看上深刻洞悉着绘画和雕塑中的可见问题。

图 39
阿尔贝托·贾科梅蒂
Alberto Giacometti
1901—1966

1948 年，对于马松和贾科梅蒂来说都是非同寻常的一年，因为，这一年贾科梅蒂在皮埃尔·马蒂斯画廊举办了他的首次个展，让-保罗·萨特[11]为其作序《绝对追寻》[12]，将贾科梅蒂定位为追求绝对的艺术家，展览以"距离"作为作品的切入点，剖析了贾科梅蒂深刻而自觉的个性，而且进一步阐释了贾科梅蒂创作中"存在"与"虚无"的观念，展览奠定了贾科梅蒂艺术的存在主义品质。许多评论家在观看展览后都激动地宣称：世界改变了。实际上，世界并没有改变，而是人们观看世界所持有的预设的认知方式有所改变。具体而言，这源于存在主义哲学的一个核心理论，即存在者的真实在它的存在中显现。也就是说，对于真实的追寻并不在于求得与对象符合论的确定，而是更多地去理解究竟看到了什么，因此对事物真实的追寻是无限的，是一个处于无限变化中，矛

盾并且运动着的"自为的存在"（萨特语）。贾科梅蒂认为这需要返回到"直观"的原点上，而知觉是直观的原初形式。将视线引出对事物本质结构的洞察，在感性直观的基础上去突破传统框架中的形体塑造。贾科梅蒂将自己的绘画立足在以视觉真实为根据的重新面对某物的写生之上，这里其实牵涉到的是现象学的还原方法以及意向性自身显现的哲学问题。他这里的"看"可视为现象学式的"看"，称之为"还原"，首先通过悬搁，排除经验意识，然后回到纯粹意识或先验意识。也就是塞尚常说的"实现感觉"。这种纯粹直观的方法就是返回到事物的本源，带着童心的复归，让理性和思维暂时得到控制，潜意识中的感知慢慢得以浮现，这是生命中最深层的本质力量，这个力量就是"直观"，"'直观'的力量回到知觉的同时又回到事实开端之处，到达一种'浑然'的境界。"[13] 这一番对"无"的体验，正是"无之以为用"，存在的本质从"无"那里来，"无"因此成为存在的根源。贾科梅蒂固执地按"从一定距离看见的人"那样来表现，用眼睛来关注距离而不是知识，这需要我们透过有厚度的空间层去感受观看，以这样的方式去理解安排虚空中心的人物，因而，画中的头部呈现出大片空白，一方面显得坚实有力，一方面又转瞬间被四处的空白融化消失……

对贾科梅蒂展览的讨论也深深吸引了当时年轻的马松，在这之前，马松只是听说过贾科梅蒂的名字，平时并没有特别的关注。不久后的一个私人聚会上，马松和贾科梅蒂见面了。当时贾科梅蒂47岁，马松不到26岁，虽然他们年龄相差很大，但是马松在艺术上对贾科梅蒂非常认同，不久后他们就发展成了无话不谈的师友。马松也很快成为贾科梅蒂的得力助手，协助他做一些翻模工作。他们在巴黎的相逢似乎是艺术史上的一场宿命。从那以后马松常常到伊波利特·曼德龙46号街的"贾科梅蒂走廊"去闻闻散发着湿漉漉的"石膏味道"，去听听塞满了垫料的"戈丹火炉的声音"，这些简单、真实的特征标志都是"触手可及的生活"。[14] 在巴黎，马松的周围除了艺术家贾科梅蒂，还有一群良师益友，比如剧作家贝克特（Samuel Beckett，1906—1989）、科克托（Jean Cocteau，1889—1963）、评论家西尔维斯特（David Sylvester，1924—2001）等等。马松以一个学生的姿态，虚心向各位同辈或师长请教，吸取他们的观点，并向纷繁复杂的各种思潮敞开心怀，使自己的眼界和思想越

发开阔和成熟起来。

当时，贾科梅蒂已成为倍受评论家赞誉的画家，他待人温和宽厚，兴趣广泛，特别是关心和帮助年轻艺术家，无论作为艺术家还是普通朋友都是容易相处的。马松在一篇短文中追忆与贾科梅蒂之间的相处，在文中表露出对贾科梅蒂的深情：

> 他一点也不孤傲，不管忙碌与否，他的工作室永远向年轻艺术家敞开大门。而且还会满心欢喜地爬上楼梯去探访他们的工作室，看看他们的进展，并对所看到的内容进行评论，即便他的腿有伤不是很方便，仍然坚持不懈地去发现那些年轻的才俊……[15]

他们几乎每周都见面，一般最喜欢去的是位于蒙帕纳斯的酒吧和咖啡馆，有时是在贾科梅蒂工作室。这段时间，他们聊得最多的是如何回到视觉与纯粹直观的感性知觉上的话题。一起参与讨论的除了有着良好教育背景的艺术家外还有一些同时具备多种文化经验的文学家、剧作家，如塞缪尔·贝克特、让·科克托[16]哲学家萨特、波伏娃，以及评论家西尔维斯特等人，他们着力建构的是一个"精神性的文化家园"。贝克特也是酒吧、咖啡馆的常客，常伴随在贾科梅蒂身边，贝克特的作品始终保持深邃思考者的本色，这让他们有了更多的共同语言，他们都是那个时代体味着孤寂的艺术家。马松多次与贝克特在贾科梅蒂工作室相遇。贝克特所描写的现代西方文明的全面异化现象与弗洛姆指出的"在异化的体验方式中，个人感到自己是陌生人"[17]如出一辙。

1965年对于贾科梅蒂来说是不幸的。在那一年中贾科梅蒂的健康每况愈下，当时他已经恢复了繁重的工作，同时伴随着吸烟和酗酒。而马松正在努力准备不久后在克劳德伯纳德画廊举行的第一次大型展览。贾科梅蒂由于身体不适，只能躺在床上，基本也不能在私人场合出现，但唯独答应马松只要他一好就来。生病前，贾科梅蒂每天要抽四包美国卷烟，喝干邑，睡得很少但仍保持清醒，喝非常多的咖啡。他多年来一直无视他的疼痛，即便之后患癌症他也没当回事，还是像往常那样追求他的艺术目标，深夜常常在贝克特的陪伴下，带着他的香烟和干邑白兰地，去咖啡馆和在蒙帕纳斯的

一家酒吧。几乎可以在一年中的任何一个午夜在咖啡馆找到他的身影。

听到这样的回答，只意味着贾科梅蒂的身体很不好，马松的心里显然不是滋味。让人惊讶的是，一周后贾科梅蒂竟然出现在了美术馆，还评价着《人群》作品中的九十九个人，对他来说"太多了"，还幽默地说他喜欢马松的雕塑——最小的那只手，最靠近门的那只手。当时贾科梅蒂看上去也并不显得疲倦。尽管如此，他还是在一年后病故了。对于用情真挚的马松而言这无疑是致命的打击，他把这件雕塑作为对师长兼挚友的贾科梅蒂的一种致敬，献给他生命中相识了二十年的"巴黎世界"。[18]

1969 年，马松在凡尔赛宫的橘园观看贾科梅蒂生前的回顾展，对比之前刚在大都会博物馆看的大型展览，马松不由得对当代艺术发表了自己的一些看法，他认为，真正的艺术总是能够将外部世界的现实和艺术家本人的思考相互协调，互为补充，应该两者兼之。在这个思考中，马松提及了艺术家个人与作品的关系效应。在某种程度上，马松希望艺术家始终要以那颗敏感而深刻的灵魂潜入人性的深处，去追问，去怀疑人类生存和生命的意义，因为艺术的终极形式是一种来自内心的世界。

20 世纪 50 年代以后，马松开始自我放逐，以文化漫游者的姿态游历欧洲各地。跨文化的经历为马松提供了看待文化空间的国际视角，也使他汲取了走出民族和世界双重意识文化差异的力量和信心。他试图通过漫游的经历呈现出一种非个人的社会生活状态。较有代表性的如高浮雕作品《巴塞罗那有轨车》（图 40-1）、低浮雕

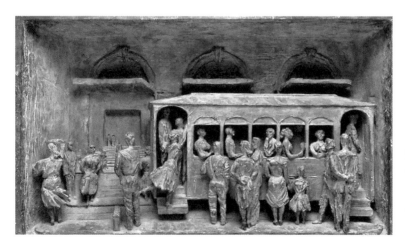

图 40-1
雷蒙·马松
巴塞罗那有轨车
浮雕
1953 年

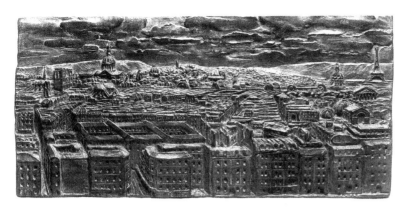

图 41
雷蒙·马松
巴黎
低浮雕
1953 年

图 42
雷蒙·马松
伦敦
低浮雕
1956 年

《巴黎》（图 41）、《伦敦》（图 42）等，他以"旅行"为隐喻，充当一种文化自我认知的工具，通过"有轨车"这个跨文化的空间，将一群来自不同文化语境，有着参与者和观察者的双重身份的"游子"汇聚在一个向世界敞开的多元文化碰撞的压缩空间里。本雅明认为，街头漫游因为城市化的发展而变得有吸引力。[19] 齐美尔也对公共交通的发展做了中肯的概括，认为公交车和有轨车明显改变了大城市的人际关系，在公共交通工具内人们可以几个钟头不说一句话。公交车等公共交通工具为漫游者提供了观察城市人的绝佳场所。马松感兴趣的是其本身充满矛盾、对立的文化交融在一起后的衍生和增殖，带有历史感和怀旧意味的基调塑造了一种独特的跨文化性，并因此实现了自我的存在。

马松于 1954 年在伦敦布鲁顿广场的美术馆举办了第一次个人展览，其中亮相的就有他游历世界后的高浮雕作品《巴塞罗那有轨车》（图 40-2、40-3、40-4），展览由杰出的海伦·莱索尔（Helen Lessore，1907—1994）主持，英国《泰晤士报》的评论直截了当地

图 40-2
雷蒙·马松
巴塞罗那有轨车
高浮雕
1952 年

图 40-3
马松与巴塞罗那有轨车

图 40-4
雷蒙·马松
巴塞罗那有轨车
速写
1953 年

宣称其为富有个性的英国年轻雕塑家，马松得以进入公众的视野。在英国艺术和欧洲艺术融合的过程中，马松的努力起到了枢纽作用。

在一次与米歇尔·皮亚特的访谈中，马松曾经这样说道："我真的非常感谢英国艺术，这来源于一种自发的传统，毕加索曾在我的作品《巴塞罗那的有轨电车》准确地捕捉到了'英国性'这一特质，并向我表明他热爱英国艺术，尤其是威廉·荷加斯的作品。英国文化传统源远流长，其中我最热爱的就是它的叙事性。英国的艺术家们崇尚个人主义，这在英国的文学史中也有体现。从荷加斯到威廉·布莱克，从塞缪尔·帕尔默到福特·马多克斯·布朗，从斯坦利·斯宾塞到弗朗西斯·培根，这一传统从来没有中断。"[20]

马松通过对时间与空间、物质与精神等二元关系之间的颠覆，在作品中流露出的是世界化图景，时而英国，时而法国，时而又不明确，一直流淌的是一种自传式的英国图景。这意味着马松对于欧洲文化的批评，在此基础上建立英国传统的新的话语体系的努力，这种行为本身就是对英国性的继承和发展。所谓"英国性"，简言之，就是"作为英国人或体现英国人特征的一种特性或状态。"[21] 不仅是一种"民族特征"，而是将自己认同为或渴望拥有英国身份的人所特有的一种心理状态，一种价值观、信仰和态度的联结体。这

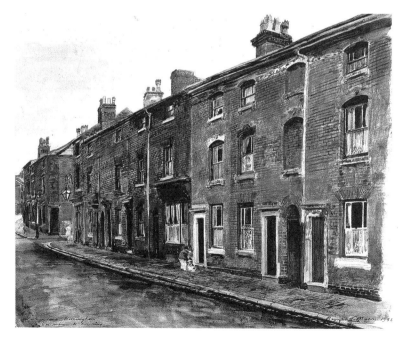

图43
雷蒙·马松
伯明翰惠利巷
纸本水彩
1958年

里指的是马松即时的生存体验与创作经验之间有着与英国文化不可分割的内在连贯性，正是因为他的英国学习生活的背景，使其人生经历与创作实践充满了英国品质，即使这种品质在很多情况下是以比较含蓄隐匿的方式传达出来。但是，如果将马松还原到整个英国的历史文化语境中，我们就能发现他与英国牵扯不断的精神脐带。他这一阶段的作品如《伯明翰惠利巷》（图43）、《伯明翰格雷格罗街》（图44）、《工厂和墓地》（图45）也能够提示这之间的关联。马松始终与现实保持一定的审美距离，敢于质疑和批判现实。始终有着自己独立的立场以及判断，从精神到生存的一种特立独行的态度。如同萨义德指出的那样，这是知识分子的政治边缘性和社会游离性与之文化核心地位之间的差距所产生的思想疏离和激化的倾向。虽然从某种程度上说，马松作品中鲜少有明确的、指涉英国的

图 44
雷蒙·马松
伯明翰格雷格罗街
纸本水彩
1958 年

图 45
雷蒙·马松
工厂与墓地
纸本水彩
1958 年

地理、文化或是历史特征，但是穿透马松刻意设置的图像障碍，就不难发现其作品充满英国氛围。无论是《街上的人》里的背景建筑，还是《巴塞罗那有轨车》里的有轨车，《圣日耳曼广场》里漂浮的神秘街道，它们描述的方式基本相同，也影射了类似的地理意象。这与马松所经历的英国一战之后的时局动荡带给他的影响有一定关系。如同霍米·巴巴（Homi K. Bhabha，1949— ）在《文化的定位》中写的"家园与世界"之间界限的"置换"与"混淆"所呈现出的既分歧又令人迷惑的图景，[22]马松利用不明确指涉地理空间的艺术手法，使私人空间和公共空间交织在一起，消解了观者与作品的界限，使其不知不觉参与到作品的情境中，从而将两种空间融合到了一起。

其次，在马松的作品中，英国作为植根于艺术家骨子里的家园意识自然流露，并不以一种具体物化的形象出现。这种内心情感或许来自他童年的记忆，童年作为马松身份认同的形成期，与他的家园意识、归属感密切相关。例如，马松创作中反复出现伯明翰"红砖墙"的变体形象，使之成为一个标志性参照。马松作为知识分子在艺术创作立场选择上，对存在的虚无和不确定性感兴趣，这也是大多数知识分子共有的特征。这也是为什么在马松不断融入世界的过程中，我们依然能看到这种英国性的遗留的原因，在弱化的表现形式与强烈的英国意识之间存在的强烈张力关系下，是包括马松在内的很多英国艺术家，包括弗朗西斯·培根、亨利·摩尔、弗洛伊德独特的生存体验，在重建的过程中，英国的经历已然构成他们记忆深处的积淀，他们也从中受益匪浅。

第三节　如雕塑般绘画

和许多伟大的艺术家一样，刚到巴黎时马松的创作并不顺利，此时他的作品风格仍延续着在伦敦时的抽象雕塑，但由于自身所受意识形态上的影响，他已经开始想做一些尝试性的改变，加之他曾经沉迷的构成主义的思考方式还未完全摆脱[23]，因此他的创作走向显得不甚明朗。但随着在创作上的独立意识的增强，寻找并建立自己

的造型语言对马松来说就变得越来越重要和迫切。在经历了一段形式抽象的徘徊期后，一天，他像往常一样在街道的角落进行长时间的观察体验，从早上直到夜幕降临，他用画笔速写记录下他所看到的一切。他面临的情况跟贾科梅蒂碰到的问题是一样的。就是说街道上的人和景物是不可能穷尽的，为什么？因为它始终在流变，在生成，他所捕捉的不是一个现成的世界，是一个在不断变动中的超越现实存在的"此在"。其中最为本质的转变是艺术家自身的视角的转变。这源于贾科梅蒂的影响，贾科梅蒂非常典型的创作方法是通过本质直观来把握事物，因而他看一个事物时不是对象化的观看，所追求的真实也不是传统意义上镜像式符合的真实，他所形塑的孤立得越来越浓缩的人形，表现的是一种无限深远的空间实体。这里我们简要地回溯下西方传统中"直观"的历史，"直观"是一种先于思维的精神活动，也是"形象的创造"。作为一种感性能力，从古希腊开始就受到重视，但在柏拉图之后的哲学中这种感性能力被放弃了，将理性上升为人的根本能力，在这样的情形下，感性知觉一直是被压抑的现象，到了康德（Immanuel Kant，1724—1804）才被改变，康德发现了感性直观使得美的传达成为可能。在此之后，克罗齐（Benedetto Croce，1866—1952）和柏格森（Henri Bergson，1859—1941）真正将其解放出来，并使其获得至上的权力。因而哲学现象学启发人如何"看"世界。胡塞尔（Edmund Husserl，1859—1938）现象学方法的关键处在于通过直观达其本质，试图以此来弥合意识哲学造成的主客二分，而之后的梅洛-庞蒂也是在胡塞尔"非思"的基础上来开辟一种新的看世界的方式，因之，梅氏则力图用"知觉"和"身体"来挽救主客二分的现象。他的这种关于"介入意识"的哲学不同于笛卡尔主义的追求清楚、分明和秩序相反，它是一种含混和暧昧的哲学，处处关注模糊、混杂与交织。梅氏并不那么强烈地反对理性，也不那么极端地偏执于另一端；即是说，他试图弥合二者：主体与客体、真理与谬误或意义与无意义。这是因为眼前的世界、事物或"现象"才是他真正关心的东西。

　　事实上，马松的创作过程就是建立在直观的基础上的一种知觉活动。前文所述，这是受到贾科梅蒂的影响，他以静观、纯粹以及沉入作为创作的起点，先以写生的方式将现象世界还原。以《歌剧院广场》（图46-1、46-2）和《奥登的十字路口》（图47-1、47-2、

47-3）为例，他将这种纯粹的观察视作是他探索现实的方法，在排除一切先入为主的视觉模式的开启之下，通过内心体验去理解感受对象在其中直接呈现的现象，在画面上进行意向性的构成，也就是有选择地进行描述，痕迹的形成过程也是对于本质的考察。他尝试着让一切变得新鲜和陌生，马松在不断重复的观看中，让自己处在一种物我相融的情境中，连同眼中的整个事物纠缠在一起，在胶着的状态中构成一个"意向性"的境域。回到工作室后，马松再将经过直观后的写生稿整理筛选，通过浮雕的方式慢慢呈现形象。因此我们在解读马松作品的时候，首先要抛开关于浮雕的各种预设性想象，抛开那些自然主义的传统表现模式的局限，因为用传统的方法很难接近马松。这几件作品是典型的浅浮雕与绘画相结合的表现形式，"以刀代笔"，他做的浅浮雕就像是用厚颜料堆积的绘画，整件作品只使用白色灰泥，没有色彩，有着马松之前在《灵魂之屋》（图29）中惯有的抽象几何制的建筑作对比，相形之下，这里的建筑物更带有"历史感"和怀旧的意味，仿佛需要拂去表面的历史尘埃，才能打开浮雕的"盒子"。场景模糊不清，难以辨认。作品表面粗糙，并无具体的细节刻画，形体的转折是含混的，线条的表现也不显得非常清晰，甚至让人产生"是否已经完成"的质疑。

图46-1（上左）
雷蒙·马松
歌剧院广场
浮雕　1957年

图46-2（上右）
雷蒙·马松
歌剧院广场
素描　1955年

图47-1（下左）
奥登十字路口街景

图47-2（下中）
雷蒙·马松
奥登十字路口
素描　1958年

图47-3（下右）
雷蒙·马松
奥登十字路口
浮雕　1958—1959年

隐没在背景中的建筑物既有着形而上的注重古典的品质，又不显得那般形迹突出，在不断否定中形成的积淀和印迹连同街头的人和人群凝结为一种坚实的存在结构——朦胧地传达了来自前工业时代的讯息。这种由雕塑的质料所凝结的"积淀"，成为艺术家的"心理本体"，它是社会的、自然的、人化的产物。人与建筑交织在一起，就像是经纬线扭结在那里，结构成一个混沌的秩序，人物的迷离感、错位感，身体上的黑色孔洞，又像是深凹的"漩涡"，本该是画面的不和谐因素却渐渐向着建筑趋近，在运动、流变中交汇联成浑然一体。人物又似乎分裂成不同的个体：外在的，是一个物质的自我；内在的，是一个看不见的自我，分隔开来，又使其各在其位，好像在虚空中重建生命。作品的手法在往复循环间，达致层层效应，使画面产生镜头般的抖动和时间飘移的痕迹（图48）。这样一种如雕塑般的绘画手法可以追溯到文艺复兴时期乔托（Giotto di Bondone，1266—1337）、马萨乔（Masaccio，1401—1428）的壁画，二者因空间的压缩和形态上的含混而产生内在联系，如马松曾在文中这样写道："乔托的艺术是我们所有人的基础。出于对于这位西方艺术的第一位伟大艺术家的敬意。他的人物以最简单有效的方式表现出强烈的圣经叙事感。人物在空间中脱颖而出，浮雕般塑造他们的体积，并将其转化为灵魂的色彩。"如《犹大之吻》中人物形体关系接近浅浮雕的效果，弱化主体和背景之间的虚实关系，使作品的空间在视觉上被缩短（图49、图50）。

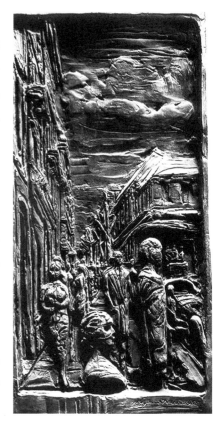

图48
雷蒙·马松
圣日耳曼大道
浮雕
1958 年

作品中的人物和建筑几乎没有所谓的"具体塑造"，手法上未经精细化处理，存有明显的原始又"拙"性意味的作品，却让观者很快被吸引，意识到了这是一件除尽浮华、直指本质的作品。如果说贾科梅蒂为马松早期的创作提供了方法上的指引，但马松同样也担心自己会永远生活在他的阴影中而无法自拔，这对于有着远大目标想有所有建树的艺术家来说，是矛盾与危机。一方面，他对贾科梅蒂的启发教诲心存感激，另一方面，他又急于摆脱大师的笼罩，希望可以建构起自己的风格。他曾回忆起创作"街上的人"这个主

图 49
吉尔贝蒂
天堂之门
青铜浮雕
1452 年

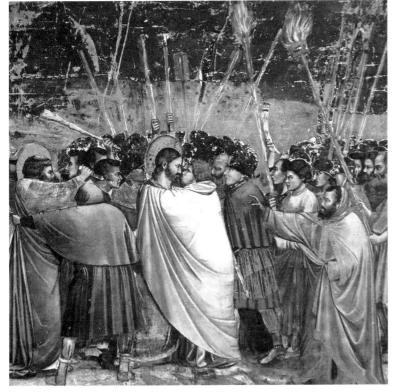

图 50
乔托
犹大之吻
湿壁画
1305 年

题时是受到贾科梅蒂的人物启发，而着手这一系列的绘画和浮雕作品。在 1987 年未发表的文字中马松描述了这一具有转折意义的微妙的心理过程：

> 我在建筑物的角落和立面的平面之间刻了一个脑袋，为了尽兴，尽管出于对贾科梅蒂的尊重我也试图"集中精力"，但很快意识到，这不是我的方式，因为我需要"多样性"，或者更确切地说是"相互启发"，想要激发出火花，只有在与另一个事物的碰撞与比照中才得以显形。所以我雕刻了头以后就毫不犹豫地把建筑的立面放在后面……就是这样开始的。[24]

毫无疑问，马松本人非常看重这次具有天启色彩的转变经历，认为这是他艺术生涯中一个至关重要的转折时刻。他逐渐意识到，自己应该创作人类内心的需求与渴望，依靠想象力来创造一个不同于传统的艺术世界。这次创作的转向终于将马松的艺术生涯带进柳暗花明的境地，但这并非孤立事件，实际上，战后艺术家的使命感比以往任何时候都要强烈，马松创作的转型也同样伴随着这一时期观者的期待，他们也希望可以有更具穿透力的作品出现。于是在这样的背景下，我们就可以理解艺术家转变的原因了。但还需要指出的是，尽管对于艺术家本人来说，他十分看重这次重大转折带来的变化影响，但如果我们从艺术家整个发展的艺术生涯来看，这个所谓的重大转变的过程并不是一蹴而就的，更是一个漫长的感受力和创作力共同积累的经历，是艺术家之前的所有努力水到渠成的结果。也就是说，马松后期的创作可以在他早期的作品中找到相应的思考和作品的影子。

这也与他的艺术家责任和早年所受的教育密不可分。马松不光熟谙莎士比亚、拉辛（Jean Racine，1639—1699）、艾略特（Thomas Stearns Eliot，1888—1965）等作家的作品，还受到波德莱尔（Charles Pierre Baudelaire，1821—1867）、科克托、贝克特等近代和同时代作家的影响。但是，过于丰厚的知识曾一度成为艺术家马松的负担，他想要回归知觉的感受力，首先需要摆脱的是多重文化中心的制约，实现自由的境界，这是他在艺术生涯初期思考的问题，他创作的底蕴深深地扎根于深厚的文学和传统文化之中，这点

清晰可辨。定居法国以后，他对这个国家和艺术的热忱并没有因为
战争而改变，他有意识地去融入法国的艺术圈，创作的转向终于去
除了之前作品中的浮华，以简洁质朴的语言表达作品。客居他乡是
马松自我选择的结果，这一点在他的《街上的人》中有所体现，这
件作品传达出人类生存境遇中的迷茫与无助，因而需要在虚空中重
建生命。由此可见，马松在多种文化冲突中希望建立某种统一的身
份表征，也可视作在他世界观的形成过程中必要的"陌生化"阶段。

从 17 世纪开始法国的沃土上就开始滋养孕育各种各样的先锋
艺术思想。特别是现代主义在巴黎的生根发芽，实验和先锋艺术
一度取得辉煌成就。一战以前，主要盛行传统的价值观，自我奋
斗、追求物质与精神的统一仍是主流思想。一战后，传统思想观念
发生极大转变，艺术家竭尽所能地在新思想、新表现手法上进行探
索，以未来主义、达达主义、超现实主义为代表的先锋艺术到达一
个高潮，巴黎上空到处弥漫着叛逆和自由的气息，吸引着世界各地
的青年艺术家慕名前来。其中有蒙德里安、毕加索（Pablo Picasso，
1881—1973）、达利（Salvador Dalí，1904—1989）、贾科梅蒂、玛
格里特（René Magritte，1898—1967）、米罗、阿尔普等等。

从"直观"出发，海德格尔在胡塞尔的"不思"之处发现了
"存在"；而梅洛-庞蒂阐释了"知觉"并由此发现了"身体"，并
走向了灵性化的身体和世界之肉。

在这一时期，马松创作了一生中极为少见的关于身体的"单元

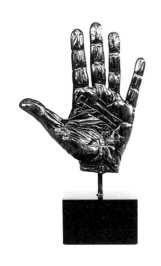 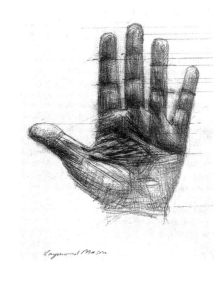

图 51-1（左）
雷蒙·马松
艺术家之手
青铜雕塑
1960 年

图 51-2（右）
雷蒙·马松
艺术家之手
素描
1962 年

性雕塑"，代表作品有《艺术家之手》（图51-1、51-2）、《跌落的人》《躯干》（图52-1、52-2）等。事实上，在马松本人不断成长，基于身份建构的自我体验中，出现了通过局部身体的形塑表达自我建构的特殊方式。就创作的时间而言，不能排除"背部手术创伤"的考虑，让马松重新思考关于"身体"的问题。60年代的《艺术家之手》《背部》《跌落的人》是马松开始着迷于破碎残余的身体结构化的重组活动，用勒布雷东（David le Breton，1953— ）的话说是"残余的身体或作为遗骸的身体"[25]。同时执着于建立起身体间"可见"与"不可见"层面混合关系的表达方式。这可以看作身体本身的一分为二，是一种虚无，是心灵和意识出现的地方，意味着人的诞生。身体不仅是时间和空间的汇集之所，也是历史和文化的汇集之地，身体本身的书写远远超过其物质性。在马松的作品中，身体既是叙述者，也是主体本身。他以片段抽离的方式创作"手""背部""躯干"，颇有"格言的功能"，在处理手法上浑厚而富于表现力，相较于古典理想美的永恒张力，显得虚弱且破碎，或者说这作为残余的身体各部分暗示其本身的难以维系与不完整。在《艺术家之手》中通过表现皮肤皱褶的伸展挤压形成的独特痕迹将其性能和社会象征体系混杂融合在一起，在象征生命的身体语言里，承载着文化和社会的形构，亦是人所不可分割的身份根基。如我们已经了解的那样，事实上，这些作品是艺术家心理活动的外化，尤其是表现三具残缺的躯干雕塑《跌落的人》，肉身的收缩中蕴藏着丝丝悲情的基调，让人感到身体和精神上的痛苦，这也是他即时的生存体验。

马松往往以写生草图、小尺寸的模型手稿开启他的创作，同时

图52-1（左）
雷蒙·马松
跌落的人
青铜雕塑
1962年
光达美术馆藏

图52-2（右）
雷蒙·马松
躯干
素描
1962年

 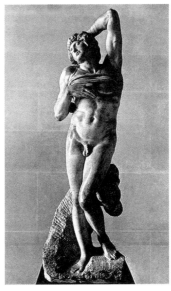

图 53（左）
雷蒙·马松
背部
浮雕
1963 年

图 54（右）
米开朗琪罗·博纳罗蒂
奴隶
大理石雕塑
巴黎卢浮宫博物馆藏

制作的包括《背部》（图 53）在内的多个关于局部身体的模型，浑厚的表现力可以看成是培根绘画的雕塑版。作品把战争的创伤，人类的支离破碎演变成三具残缺的雕塑躯干，作为肉身概念的符号，处理的手法相较于古典的坚韧与永恒的张力，显得虚弱且破碎，躯干所代表的理想美正在崩坏，破碎了的各个部分身体仿佛暗示着其本身的不完整性，呈现出铜质的张力关系。作品的尺寸并不大，但让人感到肉身所遭受的身体与精神上的痛苦，身躯慢慢落下，肌肉的收缩蕴藏着一丝悲情的基调。与此同时，这里涉及一个不可忽视的角度，马松曾在文章中多次提起对于米开朗琪罗的偏爱，这种偏爱可以说终生不变，他曾在关于罗丹的演讲中将米开朗琪罗所关注的身体的"结构性"作为罗丹所说的"肌肉的旋律"的一种注解。这种功夫，正是出于痴迷的本能在反复思考中得来。

在这件作品中他又特意回到了米开朗琪罗的身边。与米开朗琪罗《奴隶》（图 54）相同的是，马松的《跌落的人》从某种程度上也暗示了自己参与到了一个构想古典艺术传统的过程。或者说这本身已经作为一个象征而存在。马松本人也乐于承认这一点，学生时代他喜欢的艺术家很杂，但"深受影响"的只有三位，其中之一即为米开朗琪罗。他"深受影响"的根本在于其"以强烈的动态表面去接受和传递形体的能量，这里的能量也包括思想的强度"。[26] 所谓米开朗琪罗的"思想的强度"需要作下说明，文艺复兴时期的人文

主义作为弥漫在社会文化生活各个领域的普遍思潮，不仅仅局限于人文学科，还呈现出多种形态，最典型的是以一种复古的姿态从书斋中走来，发展出直接指导政治实践和国家治理的社会政治哲学，其带动了艺术领域中的古物收藏。当时米开朗琪罗的"精神导师"就是誉满欧洲的统治者，古物收藏者，诗人洛伦佐·德·美第奇（Lorenzo de' Medici，1449—1492）[27]，他参与艺术世界的方式非常多样化，这种态度很可能直接影响到米开朗琪罗的艺术认知，特别是在古代文物收藏和艺术创作混在一起的环境中工作，也在米开朗琪罗日后的艺术之路上形成了视觉经验中的两个主要方面——无论是无意区分，还是有意融合，作为创新者队伍中的一员，米开朗琪罗以古代遗迹为媒介，把古典的形式与特征融入他的作品当中，带着重新发现古代的目的，释放出更大的创造力。正是这样米开朗琪罗率先从根基上向古典文化提出了挑战。在笔者看来，马松当时迷恋米开朗琪罗的思想正是出于这一点。这也赋予了马松超越了欧洲文化继承者的身份定位，将生命体介入到世界的起点，链接起自我创造的历史地位。

　　和贾科梅蒂一样，马松对于文学有一种挥之不去的缱绻。事实

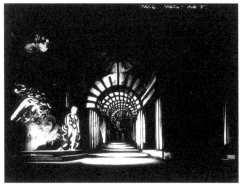

图 55-1（上左）
为《菲德尔》所做的舞台设计
1959 年

图 55-2（上右）
《菲德尔》舞台表演
1959 年

图 55-3（下左）
《菲德尔》舞台帷幔
1959 年

图 55-4（下右）
为《菲德尔》所作的钢笔绘画
1959 年

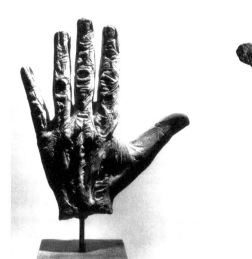

上，文学在马松那里远比贾科梅蒂来得重要。因为文学对于马松而言不仅只是一种停驻和随想，更是他思想生成与流变的源泉和视觉想象的发动机。马松对于戏剧作品有着强烈的兴趣，在英国求学时他就熟谙莎士比亚戏剧，背部手术的那段修养时期他研究拉辛戏剧，甚至专门为《菲德尔》[28] 设计舞台帷幕（图 55-1、55-2、55-3、55-4）。以这样的一种姿态，在同一时期的《艺术家之手》（图 51）的背面中我们也可以看出其与舞台帷幕设计的手法颇有相似之处。作品很大程度上体现在造型语言上，他将我们所熟悉的一只寻常的左手营造出陌生的效果，他试图在"手"中营造出舞台的一种离间感，倾向于将帷幕的"褶皱"应用在"手"的这种强烈对比的明暗方式中。马松对具体形象的沉溺通过表现皮肤皱褶在伸展挤压中形成的真实细节里。褶皱犹如历史的经络在这里纵横交错，传递着复杂纷乱的真实思绪，成为艺术家内心的明证。这些独特痕迹，进入到某种被反复确认与用力强调的状态中。可以说，手意味着每一个生命体介入世界的起点。

　　马松的"手"营造的那种疏离与陌生，虽然暗合了贾科梅蒂《手》（图 56）的真正存在，但相比后者作为一种在空间中无限延伸的手，马松的"手"却具有更宽容的仁慈心和通情达理的人情味，就好像潜藏在心底最柔软的那层心理积淀被缓缓释放出来了。这种行为同海德格尔认为的"手是人所特有的，有了手就能创作和思想，艺术家的作业就是艺术作品"是同一个性质。在此前提下，我们就

图 51-3（左）
雷蒙·马松
艺术家之手背面

图 56（右）
贾科梅蒂
手
1947 年

不难理解马松要呈现给我们的这种聚集起来的本源性力量。

我们可以看出，马松对于"局部身体"的表述主要有三个目的：身体和世界具有同源性，身体作为一种交流方式，身体是对自身的回观。通过这样的方式，马松开启了自我与他者以及世界关系的重新互动，也是他建构更加开放包容的文化身份的摸索过程。

小　结

从马松"回归视觉"的时代背景与其自身的经历来看，此时出现在艺术生涯中的转折与当时的社会情境与自身意识形态的改变有极大的相关性。他所处的时代正值存在主义艺术风起云涌的时代，萨特、梅洛-庞蒂作为法国著名哲学家与马松生活在同一个时期，他们对于战后人类生存状况以及"身体"的共同关注，在艺术和哲学领域同时展开。在对艺术中的视觉观看上，这里其实牵涉到的是现象学的还原方法以及意向性自身显现的哲学问题，他们认为这离不开返回到直接观看这个最初的原点上，而知觉是直观的原初形式。马松的第一件带有主题的作品《街上的人》呈现出这一时期创作的特定面貌，他这段时期的作品的表现手法从某种程度上来说和贾科梅蒂非常相似，灰白色泥的未完成感的浮雕，让人产生一种"相似性"的视觉感受，这是在直观过程中形成的一种意向性构成，是在记忆的厚度中，在时间的绵延中形成的空间性，在痕迹叠痕迹和永无止境的循环过程中，人物趋近于风景，以如同一种雕塑般的绘画方式进行创作。20世纪的哲学家们不断追问反思这个时代的根源，寻求一种非对象化的思与言。艺术家们继续在视觉中开拓寻找一种对真实的领悟。在存在主义思潮的影响下，马松的作品因为关注人而与哲学有了交融的可能性，但我们又不能简单地认为他的作品是对某一哲学思潮的注解。马松认为，所谓的时代问题其实是造就那个时代人的问题。艺术家只有主动抽身与周围纷乱的世界保持一定的距离，才能更好地去直面时代所造就的人类生存的核心问题，因为只有沉浸在孤寂之中，不被浮光掠影的现象世界扰乱，艺术家才能发掘出震撼灵魂的力量。这些思考也为马松之后的艺术创作奠定

了基调。

作为二战时的精英知识分子，在多元文化身份的建构中，马松这一阶段的作品所流露出的主要是对于当下世界之现实的矛盾与纠结，作品中人物无处不在的迷离、错位、未完成性的视觉表征诠释了艺术家自我意识的发展轨迹，预示着重生的希望。他在进行"大写的身份"建构时，给出了三种表达方式：1. 拥有"空洞的眼睛"的人物形象，2."去域化"的空间表现方式，3. 局部身体的象征物。在此，通过这样的方式马松开启了自我与他者以及世界关系的重新互动，也是他建构更加开放包容的文化身份的摸索过程。

注释

1. Merleau-Ponty, The Visible and the Invisible.trans.Alponso Lingis.Evanston: Northwestern University Press,1968: 143-145.

2. [法] 让·吕克·南希著，简燕宽译：《肖像画的凝视》，漓江出版社，2015 年，第 6 页。

3. Jacques L. The Seminar of Jacques Lacan, Book I: Freud's Papers on Technique 1953-1954, Eds. Jacques-Alain Miller. Trans. John Forrester, Cambridge: Cambridge University Press, 1988:215.

4. "Raymond Mason et Michael Peppiatt", Raymond Mason, *Raymond Mason*, P60-64, Centre Georges Pompidou, 1985.

5. 评论家让·克莱尔曾勾勒了 1945 年战后法国艺术的一个轮廓：在巴黎有巴尔蒂斯（Balthus）、让·杜布菲（Jean Dubuffet）、卢西安·弗洛伊德（Lucian Freud）、让·埃利翁（Jean Helion）贾科梅蒂（Alberto Giacometti）雷蒙·马松，他们聚集在大奥古斯汀街毕加索的画室里或齐聚在"青蛙罗杰"餐馆共进晚餐，交流经验与主题展览。这其中也包括一群摄影人，如布列松、布拉塞（Brassai）等，他们与画家、雕塑家一起，留下了一幅幅让人无法忘怀的巴黎景象。Jean Clair "UN ORAGE DE PASSION" *Raymond Mason*, P35, Centre Georges Pompidou, 1985.

6. "Renounces the Ecole des Beaux-Arts and leads a makeshift existence with young painters Serge Rezvani and Jacques Lanzmann in an empty mansion on the edge of the Seine." Michael Edwards, *Raymod Mason*, P228, 1994.

7. 裔昭印主编：《世界文化史》，北京大学出版社，2010 年，第 487 页。

8. [美] 乔纳森·费恩伯格著，王春辰译：《一九四零年以来的艺术——艺术生存的策略》，中国人民大学出版社，2006 年，第 171 页。

9. 培根成长记忆的整体感知可用社会理论家汉娜·阿伦特（Hannah Arendt）在 1945 年的观点概括："有关邪恶的问题成为战后欧洲知识分子生活的根本问题——正如死亡在'一战'后成为根本问题一样"。培根将自己的态度归结为"兴奋的绝望"，深层含义就是"如果生活让你兴奋，那么它的对立面，如阴影、死亡也会让你兴奋"。20 世纪 50 年代中期，培根已经成为饱受评论家赞誉的画家。在 1952 年的访谈中，培根被西尔韦斯特称作是"二战"后欧洲文化语境的制造者（可参考"Francis

Bacon" Raymond Mason, *At work in Paris: Raymond Mason on art and artist*, P168, 2003.）。

10. 阿尔贝托·贾科梅蒂 1922 年从瑞士来到巴黎，融入蒙巴纳斯区的众多艺术群体成为超现实主义一员。二战后贾科梅蒂在法国被德军占领后回到瑞士避难，直到 1945 年又回到巴黎。与萨特、波伏娃、乔治·林布尔、梅洛-庞蒂等联系，加入存在主义艺术圈，逐渐确立艺坛的绝对地位（可参考 "Alberto Giacometti", Raymond Mason, *At work in Paris: Raymond Mason on art and artist*, P46, 2003.）。

11. 第二次世界大战结束后，萨特创办了《现代杂志》（*Les Temps modernes*），评论当时国内外重大事件。编辑部成员有雷蒙·阿隆（Raymond Aron）、米歇尔·莱里斯、梅洛-庞蒂、阿尔贝·奥利维埃和让·波朗等，10 月，萨特在现代俱乐部作了 "存在主义是一种人道主义"（L'existentialisme est un humanisme）的演讲，向公众阐明并指出存在先于本质。

12. 文章将贾科梅蒂作品带入到存在主义的哲学范畴。"他的每个作品都是为自身创造的一个小小的局部真空，然而那些雕塑作品细长的缺憾，正如我们的影子一样，是我们的一部分"。

13. 孙周兴、高士明编:《视觉的思想:"现象学与艺术"国际学术研讨会论文集》，中国美术学院出版社，2003 年。

14. 许江、焦小健编:《具象表现绘画文选》，中国美术学院出版社，2002 年，第 234 页。

15. "Of course he was tonic. If people dustered around him, if young artists knocked constantly on the door of his studio, it was to get a charge from his dynamism. He was not a lone frequenter of dizzy peaks, he was a leader. In post-war Paris he was a figure to whom a young artist in love with the outer world, yet desirous of real art, could turn." "Giacometti: The Outer Man", Raymond Mason, *At work in Paris: Raymond Mason on art and artist*, P59, 2003.

16. 法国著名导演兼编剧，在 20 世纪的现代主义和先锋艺术史中，几乎每个领域都绕不开让·科克托这位奇才。马松曾在文章中称呼他为 "才华横溢的魔术师"，而他得知马松来自英国时认为那里是 "最后的幻想之家"（可参见 "Jean Cocteau", Raymond Mason, *At work in Paris: Raymond Mason on art and artist*）。

17. ［美］艾利希·弗洛姆著，孙恺祥译:《健全的社会》，上海译文出版社，2011 年，第 98 页。

18. "Giacometti" At work in Paris: Raymond Mason on art and artist, P46, 2003.

19. ［德］瓦尔特·本雅明著，刘北成译:《巴黎，19 世纪的首都》，上海人民出版社，2013 年。

20. Raymond Mason, *Raymond Mason*, Centre Georges Pompidou, P10, 1985.

21. 马里昂·舍伍德（Marion Sherwood）则认为威廉·泰勒在 1804 年 7 月 6 日写给罗伯特·骚塞的信中首次使用了 "英国性" 一词。

22. Bhabha.H., The Location of Culture, London and NewYork: Routledge.1994: 9 York: Routledge.1994: 9.

23. 他曾竭力追求一种试图将克利和布朗库西结合起来的 "多色形式"。到巴黎不久后他去拜访当时公认最为优秀的罗马尼亚雕塑家布朗库西，并从中受到鼓励。

24. "Mason writes in an unpublished appreciation of Giacometti of 1987 that in 'post-war Paris he was a figure to whom a young artist in love with the outer world yet desirous of real art could turn. So Mason sculpted a head, yet soon realised not only that it

would probably not do in the company of Giacometti's heads and the intense study over years which had gone to their making, but that, by itself, it failed to satisfy. As he told Michael Brenson, although out of admiration for Giacometti he was attempting to 'concentrate', this was hot his way, because he needed, and needs, 'multiplicity' or 'rather' elements acting on one another'.So: 'I sculpted the head and straightaway I put the facade of a house behind it.... And that's how it started. "The Art Of Place" Michael Edwards, *Raymod Mason*, P53, 1994.

25. ［法］大卫·勒布雷东著，王圆圆译:《人类身体史和现代性》，上海文艺出版社，2010 年。

26. "The Crowd", Michael Edwards, *Raymond Mason*, P65, 1994.

27. 意大利政治家，外交家、艺术家，同时也是文艺复兴时期佛罗伦萨的实际统治者，被同时代的佛罗伦萨人称为"伟大的洛伦佐"，他生活的时代正是意大利文艺复兴的高潮期，他努力维持意大利城邦间的和平。祖父为科西莫·迪·乔凡尼·德·美第奇，是欧洲最富有的人之一，他花费了大量的金钱在艺术和公共事业上。其父亲，皮耶罗一世·德·美第奇也热心于艺术赞助和收藏，他的母亲卢克雷齐娅·托尔纳博尼还是一个业余的诗人。

28. 拉辛经典的悲剧作品，在他笔下菲德尔遭遇的是人类共有的悲剧，极力挖掘人的内心世界，丝丝入扣，以人物性格的复杂性和心理冲突的深刻性为特点。体现的是人文主义对于人本身的本体意识的唤醒，以人的情感为主线，而不是神的意志。

第三章　人的观看之道

我所看到的，是人在世界中的总体呈现

<div align="right">——雷蒙·马松</div>

从 20 世纪 60 年代晚期开始，马松的创作实践侧重于大型群雕。无论是他的青铜雕塑《人群》还是由矿难新闻转化的《北方的悲剧》，抑或是作为政治景观的纪念碑《瓜德罗普岛的战争》，皆是将法国历史和社会公共性事件植入到当代文化语境，以一种杂糅而非简单的宣传鼓动的方式整合视觉形象，实现了作品的社会诉求，这也是他对于视觉深化的一种探索。马松的实践，有助于拓展我们对艺术中空间的理解。在创作的丰产期，马松完成了多件大型史诗性的巨作。作品是艺术家对自己的世界观、人生观进行的艺术阐述，也是对生命、痛苦、真实心灵体验的另一种详尽描述。透过浓厚的个性化造型语言，艺术作品真实映照了他的生存体验。马松这段时期的大型群雕创作，最为典型的特点是把思考集中带入到公共性问题当中，创作的题材来源于日常时事的介入和战争事件的介入。

第一节　对视觉深化的探索

马松的《人群》作品足以让人看到一种宏大的视觉气象（图57-1、57-2、57-3、57-4）。在某种程度上，这种"宏大"的视觉倾向一直贯穿于马松后期的创作中。马松曾经于英国、法国求学，除

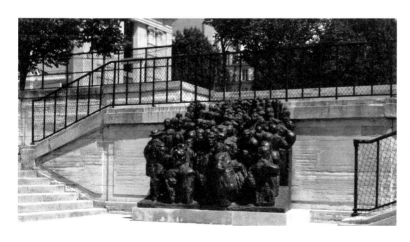

图 57-1
雷蒙·马松
人群
青铜雕塑
1969 年
杜伊勒里花园

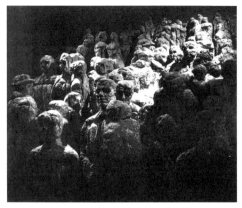

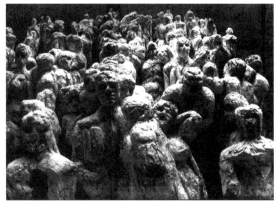

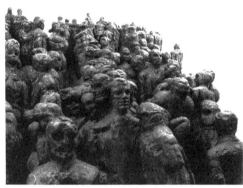

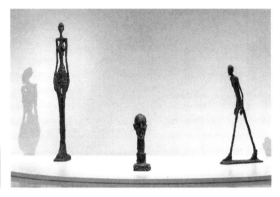

了对欧洲艺术的历史演变作宏观的把握之外，他的艺术观念主要受到学院艺术传统的影响，这也是马松的艺术品格产生的氛围。虽然亦不可草率地说马松的"人群"是贾科梅蒂的"人"的更新版，但马松与贾科梅蒂之间存在紧密的联系，这也是不争的事实。既然如此，那我们接下来不妨继承贾科梅蒂"孤独的人"的深刻的视觉洞见，再结合马松的代表作《人群》来进一步理解视觉深化如何在"人群"中得到绽显。

　　首先从一个最为简单的视觉表象入手：相较于贾科梅蒂"孤独的人"，马松的"人群"更为宏大，所呈现出的是一种集体性的视觉，是复数中的多重个体，这是一种自我的集合体。在阿伦特（Hannah Arendt，1906—1975）看来，"'复数性'不仅代表数量上的多，也代表个性上的多元与差异，这属于人所固有的且独特的境况属性，也是人类现世的常态，而数量的重复并不意味着毫无目的地堆砌"。[1]在马松作品中，人物的叠加态表现为身体的交织和人物形象的多样化，透过作品原始、粗犷的雕塑语言，人群之间看上去

图 57-2（上左）
雷蒙·马松
人群（局部）

图 57-3（上右）
雷蒙·马松
人群（局部）

图 57-4（下左）
雷蒙·马松
人群（局部）

图 57-5（下右）
贾科梅蒂作品

难有界分，只有混沌的一体，经过仔细观察会发现，人群中的每个个体的造型都不一样，或者说"多样化"。人的差异性是自明的，每个人都独立于他者而有自身的特点。这也是现代性危机的根源。马松"人群"作品中的多元个性强调他人的在场和共识，同样也代表着个体的隐匿性。不仅如此，集体性的"人群"还体现为"表现混乱"的变形形式。混乱只是表象，在杂乱无章的形式下实则隐含着一个更为强大、开放的文化叙事。人群作为一个整体，人是被嵌入其中，多重的个体反映人与人之间的纠缠。不难发现这里有一个更高层次的秩序存在，无形中协调着人群与未知世界的关系。与马松"人群"的"多样化"相对，贾科梅蒂作品中的"去性别化""去身份化"的"人"没有具体形象特征，在某种程度上，更能够代表普遍意义上的"人"。而雷蒙·马松在普遍性和特殊性之间寻求二者之间的平衡。这些互相之间被粘连、膨胀、不可拆分的周而复始的人群，相互交织叠合在一起，在错综复杂的总体上表现人的精神。

不过，如果仅仅从作品表象来描述两位艺术家异同的话还是太过简单。因此我们可以把论题的基石放在"身体-主体"的基础上展开，或者说贾科梅蒂和马松他们对于视觉的认识的核心问题在于如何解决重新成为知觉的主体。在这一问题上，笔者不再着重于作品的形象之辨，而是将视角投向萨特和梅洛-庞蒂哲学线索的比较，或许这样的比较会有很多令人深思的启示点。

笔者在前面已经论述过萨特和贾科梅蒂的关系，萨特始终认为自我与他人是一对无法逾越的矛盾，因而他的理论与实践总是处于二元论之中，无论是人与"事物"之间还是自由的"我思"与自在之间。在梅洛-庞蒂看来，萨特的观点仍然没有超越笛卡尔的主体性和无意义的不透明的客体之间的二元论，还是停留在对立面上，因此无法达至综合的完美状态。梅洛-庞蒂要做的是与萨特对立相反的统一，他把人的身体看作是进入世界的入口，是"纯粹意识"和"自在物质"两者间的含混领域，亦是"之间的一个通道"。将"含混的一元"作为哲学基石，也就是如何将"主观的东西与客观的东西重新统一在我们的生动经验中被给予的世界的原初现象之中。"[2] 这样，我们再来看待梅洛-庞蒂的"人是身体的存在"，就会更清楚它不同于传统的身心二元论的关系。换言之，他致力解决的就是在传统哲学中身心的二元分裂，让被遮蔽的身体重新成为知觉

的主体得以在世界中显现。体现于马松的《人群》作品中，九十九个人物互相推搡拉扯着融合成大堆涌动的群体，聚在一起，形成个体与集体不断交叠的形象，"似乎一个部分接一个部分地涌现出来"，实则是在不断打通"本我—自我—超我"的链接，使个体的生命汇通于生命的全体，显现出"生命的自明"。唯有将概括的形式与具象的造型浑然一体地融合在一起，用空间秩序来组织这件作品，才能让人领略到艺术家的整个精神世界的运作，由团块、线条所构成的节奏与韵律，是一种写意的状态，在意与形的交叠中得其意象。远观其势，以意境融化具体的形象，以整体的动势造型，隐而未发的势态，将人群本身的那种混沌未分的存在样态潜入深层的幽闭状态里。马松通过互相重叠的人群组成连续性的系列，就像层层台阶一样，引导着眼睛从前看到后。用梅洛-庞蒂的话来说，这里是一种整体性的场所。这不禁令人感叹，人群将这无限丰富的关联意蕴包容在自身的深度与厚重之中，可见形自混沌隐约的深度中绽显。这些说不出是狂欢还是忧伤的"人群"，呈现为人与世界的可逆性，由此，艺术家与可见者之间的关系相互颠倒，如同塞尚（Paul Cézanne，1839—1906）所言：事物在注视着我。

我们知道，贾科梅蒂在解决绘画中的可见问题时，从直观开始对事物本质结构进行洞察。因而他在用人体模特做参照时，开始是做大的，到最后却越来越小，作品完成时往往只有几厘米高。在他眼中，只有当一个人走远了，变得微小的时候，才可以看到他的全身。这种距离与大小的感觉源于他自己观看中视觉真实的独特感受，其中蕴含着巨大的能量，从各个方面阐释了对生命与存在的探索。马松则构建起自己独特的处理形象的模式，一切稳定的意义被消解后，将多重感受变为视觉形式，他把"人群"的意象与表现的节奏韵律混合起来，人群最终幻化为充满重复的"裂变"，集成一个复合的生命，构成了诗意化的生存方式。相比之下，马松的"人群"意在体现自我与他人之间的可逆性，这种身体关系的延伸既是"我"的身体也包含了他人的身体，如同一个开放的通道，他们都在"肉"的基础上得以交流。显然，他的最终目的是为了呈现身体与世界的同源性，这个目的之所以如此要紧，也正因为"肉"作为身体和世界的共同基础，奠基并支撑着身体和世界得以共同呈现结构的源泉。这一点在马松的同乡培根的绘画中也体现得较为明显，

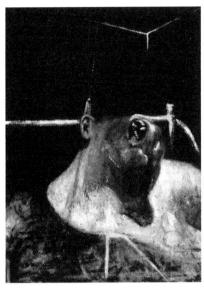

培根为表达肉质世界的混沌与相互交织的存在，常用"镜子"作道具，在其中映照出肉身纽结的另一个形象，从而打破自我与他者的界限（图58）。

　　我们须看到的是，在创作《人群》的早期，马松曾做了大量"小人群"的习作，包括《跌落的人》（图52-1），似乎刻意对贾科梅蒂最具存在主义思想的《倾覆的人》（图60）进行观念上的模仿，结果却十分不一样。《倾覆的人》是与战后的特殊时期相契合的"情境雕塑"，是人类失常状态下的视觉形式，倾向于萨特深渊边缘体验的一种体现，发挥着自我意识和自我保护的本能，比如痛苦、眩晕等各自的作用。对于梅洛-庞蒂而言，"身体的含混性通过时间的含混性得以理解。"[3]而马松的作品更偏重于身体的时间性。

　　萨特、梅洛-庞蒂、贾科梅蒂与马松作为同处于巴黎战后思想交锋最激荡时期的哲学家和艺术家，他们在各自的哲学和艺术领域做出了对恢复人的知觉主体的努力。这些努力可以驱使我们重新观审作为"人"的那种被现代性所异化的知觉。从某种程度上来说，是对"感性的诗学"的恢复。梅洛-庞蒂虽然没有直接撰文论述过雷蒙·马松，但是他的视觉理论的解读似乎非常契合于马松的作品，这也是进一步深入体验马松作品中"含混性"的联系的原因。而马松"人群"的复杂关联又意味着从某个单方面角度切入是不能够穷尽对他的阐释的，而艺术家本人也并非是从现象学的"概念"出发

图58（左）
弗朗西斯·培根
头部
布面油画
103cm×75cm

图59-1（上中）
雷蒙·马松
小人群
1963年
光达美术馆藏

图59-2（上右）
雷蒙·马松
小人群（局部）

图59-3（下中）
雷蒙·马松
《人群》习作
1963年

图59-4（下右）
雷蒙·马松
《人群》习作
1963年

进行艺术创作的，他的作品更不是现象学理论的注解。现象学对他的影响在于帮助他更好地觉察自己对视觉的认识。要知道马松是一个"学者型的艺术家"，他所受的影响不仅仅只限于某一方面，他是将所有经验、各种思想文化消化吸收过滤为自己的艺术感受，是一种总体的迸射。因此笔者认为，分析马松与现象学哲学之间的联系非常有意义，但如果仅仅从这角度探究也会有其片面性。由此引出本章第二节所要探讨的问题——通过马松作品分析进一步揭示"人群"即史诗的内涵。

图 60
贾科梅蒂
倾覆的人
青铜雕塑
59cm
1951 年

第二节　人群即史诗

关于"人群"，马松有一段独白：

从我走出去的那一刻开始就立刻沐浴在阳光中，我感到自己被推入了人群，滑入了街道的景观中……

街道就是人群上演的舞台，当人群接近你时，变得越来越大，离开你时又很快地缩小，那些不同的性别、年龄、身材、衣着、表情……碎片似地被叠加在一起，如同一片片浮云飘过，海浪在游戏，火焰在舞蹈，迷人的戏剧性效果。街上流动的人群，意味着个人的消失，代之而起的是群体的特性、盲从的特性……试想一下，这对我来说是一个爆炸性的伟大主题。这里可以捕捉到生命的震颤、能量的激增，如果这里没有艺术，哪儿还有艺术？这是绘画和雕塑的非凡来源，这种感觉和大自然的本质一模一样。如果一个艺术家的作品是如此广泛地以日常现实作为它的起源，那么在我看来，它将达到的高度是没有限制的。

作品应该涵纳一切。

但是，首先，你必须走出去。[4]

马松的这段话特别适合表达某种情感倾向，浸透着浓浓的激情。"海浪、火焰、浮云……大自然"，皆为探知世界之肉身。然而，"人群"本身的绽显正是在"舞台"中展开。"舞台"成为自身与世界之间原初沟通的媒介和场域，表达的是一种整体性的特色与境界表征的诗化。这些似乎怀抱着希望、意志和冲动的"人群"，像是历经沧桑之后，重新构成了我们安身立命的诗性的世界。在这里史诗并不肯定或否定，是一种精神气质，是世界的材料，马松只是处理了这种材料而且尽可能地如其所是。[5] 更深入地说，正是在空间的种种形态中，人群才将自身的层层意蕴展现得此起彼伏。在马松生活的时代，人性欲望的膨胀以及社会秩序的消失使人类世界陷入一片狼藉，在这种情况下，"人群"象征人类不可言状的心灵姿势与生命律动。在这一过程中，静态的、凝定的语言获得了生命的动能和活力，摇曳生情，呈现出一派壮丽多姿的火焰之身。让我们想到了夏尔·皮埃尔·波德莱尔在《现代生活的画家》中关于"人群"的描述，想到了埃德加·爱伦·坡（Edgar Allan Poe，1809—1849）的小说《人群中的人》中的"持续的人潮"在夜幕降临时的嘈杂与藏匿；也让我们想到了里尔克笔下"人群的轮廓从起伏中升起"，以海浪来比喻人群。不同于本雅明那里冷漠孤寂的都市人群，马松更喜欢这个"神话般的海洋世界"的丰富性和运动性，因为这里有着与生活和艺术一样的多样性和广阔性，这种对合一性的渴望都体现在马松对"人群"作品的"持续变形"上。从他频繁使用的隐喻手法中，我们也可以判断出他在多大程度上受到了浪漫主义和象征主义的影响，这些都显示了他对欧洲文学传统的熟稔。

1965 年，马松在克劳德·伯纳德美术馆举办了他的第一次大型展览，并确立了城市景观艺术家的身份。展会中央的核心作品就是这件复杂又巨大的青铜杰作《人群》，在一个人们无法预见的深度上，在巴黎和其他地方的街道上观察到人类的激增。马松形象地展示了他们，简化了他们的性格。作为之前所有作品的总结，在这部作品中他放弃了所有无用的装饰，专注于人性的呈现。从《人群》诞生的时代背景与其自身的复杂性来看，与许多同时代的艺术作品不同，它的出现与当时的社会情境有极大的关系，对于个人生活历程与生命体验的表达为"人群"的主题展开大型雕塑，全方位地拓展"人群"的维度，而这种相关性的呈现方式，也为后来的解读留

出很大的空间。作品《发光的人群》（图61-1、62-2、61-3）也同样在这样的探知过程中。

马松的《人群》，首先映照了一种宏大的人群意象，换言之，他意欲揭示和展现的是"群体的特性"，即"个人的消失"这一切身的体验。有感于人群强大的生命张力，通过身体的交织、形态的含混，幻化为充满重复的"裂变"，涌动的人群之间被粘连、膨胀、不可拆分的周而复始的力量等等。在这样的生命体验的表达中，我们不能仅仅以对象化的思维用审美经验、艺术规则去反映"群体的特性"，而是应该用整个人直接地汇通于作品作为处理形象的过程。因而人群意象的团块成为塑造群体形象的重点，团块成为时间的"聚合体"，他们叠合在一起，在错综复杂的总体上表现人的精神。时间，作为世界之身显现的根本奥秘——恰恰是通过"身"之维度才得以真正实现。人群的苍茫犹如废墟，时光的流动，在静止的形象中加入具有力度和运动方向的因素。这些都成功地营造出人群时间维度的拓展，观者也仿佛隐没在汹涌的人潮衍生而成的汪洋之中。时间凝聚在这些简化了性格特征的人群形象之上，将他们

61-1（左）
雷蒙·马松
发光的人群
1981 年

61-2（上右）
雷蒙·马松
发光的人群（局部）

61-3（下右）
发光的人群（习作）

注入社会学的意涵，在"去身份化""去性别化"后成为普遍性的"人"。显然，这里的"普遍性"绝非概念而普适的形式规则，恰恰是通过隐藏存在自身来引导视觉进入无限丰富的可能性中，同时又通过"交织的身体"的叠加态凝结为"一团火焰般的情愫"，呈现出一股整体的律动之势。表达的身体之间的这种"交织"在梅洛-庞蒂看来是向"野性世界"和"荒蛮世界"的回归与返魅。[6] 在此种交织的过程中，身体空间体现出一种"包容性"，向着种种可能性开放。这就正如身体时间的双重运作：一方面让那些膨胀撕扯着的"团块"，自我陈述，自我完成，而不加任何干涉，力图恢复生命的第一次。另一方面，又通过生命背后的张力，透过此种动能与活力展现出时间层次的不断衍生，始终处于动态的、被刷新的时刻。时间的含混性通过身体的含混得以理解。

在创作这件《人群》作品的几个月后，贾科梅蒂病故。这对用情真挚的马松无疑是致命的打击，他把这件雕塑也作为对师长兼挚友的贾科梅蒂的致敬，献给他生命中相识了很久的"巴黎世界"。作为之前所有作品的叠合，废墟般的青铜人群可视为是一个切入法国历史的载体，呈现出的是战争肆虐后的荒凉与狼藉。在这个意义上，人群已经不再仅仅是主体自身宏大激增的视觉气象，而是将他的个人话语与巨大的社会变迁以及与更长时段的历史紧密结合在一起的产物。换言之，马松把青铜人群作品安装在杜伊勒斯花园的台阶上，抓住这里曾是法国大革命的中心，断头台就在这个花园门口的历史特征，与城市乃至一个国家的文化形成对话，产生强烈的历史文化影响。

人群对话性的表达，是马松 60 年代以后史诗叙事的一大变化。战后的法国将促进文化艺术稳定发展作为长期的民族目标，这种潜移默化的文化结构的内在约束力对于昔日的文化大国来说是一种生命的重新激活，为艺术创作的自由催生了多种形态。时任文化部长的评论家安德烈·马尔罗（Andre Malraux，1901—1976）在加强国家文化传播的政策上，积极鼓励当代艺术事业的发展，并进行相应经济补助，甚至通过法国的每所学校来传播艺术杰作。马尔罗在和马松的几次交流中把握了马松高低浮雕的特点以及他所代表的艺术杰作的文化取向，更是高调指出《人群》作品"是一件永远也不能忘记的雕塑"[7]（图 62）。马松作为当代艺术家，对当代艺术整体走向

图 62
马松与马尔罗在人群展览
现场
1968 年
巴黎当代国家艺术中心

的认识清晰而透彻，他知道"艺术家的行动必须指向生活、指向别人。要追求表现歌颂我们周围的世界，以及所认识的形象和这些形象的因果。"但这种"形象"不仅仅是"外在形式"，"艺术品德重要性不是它们的存在，而是它们所要表达的主题内涵。"因此，他努力探索的是植根于感动群众的一种"复杂性"，也就是说"让作品尽量丰富起来"。他在作品中强调的"总体表现"，是让我们感受到的"强大的生命活力"来源，也正是"生命活力"与"史诗性"的融合，成为他作为一个艺术家对今天艺术的最好贡献。

　　马松以此出发，揭示了"人群"的"对话性"。他认为艺术的有效性在于"对话"，对话是人的存在的主要形式，艺术家应该走出他的工作室与观众保持更为紧密的关系，甚至向公众发表演说，通过相互的映照实现思想性的交流，这是更深层次的。关键是要在对话中去理解历史的本质以及过去与现在的关联。当然，对话性寻求的并非结局，而是提供一种暗示、一个希望以及通过挖掘过去的声音获得自我认知的一种可能性。台阶上的"历史人群"与他周围经过的"现代人群"构成了历史对话的直观现场，互相推搡拉扯涌动着的群体如同隐匿的个体在多声部中的众音鸣唱，沉重的人群中仿佛有声音传来，喧嚣、低鸣，徘徊游荡，跨越时空，实现彼此之间的交锋、对立与融合，从而赋予作品以开放性的建构……所有这些，都使马松有了试图去重建和恢复一种新艺术的勇气，由此透过

这场大型的众生喧哗的对话，将过去与飞逝而过的现在联系起来，让观者可以触摸过去。特别是为了解多元文化境况下人的生存现状打开了一扇窗，也是马松史诗作品叙事的关键。

与马松《人群》的平行文字相对的，有一首同时代的戏剧家安托南·阿尔托（Antonin Artaud，1896—1908）[8]创作的诗歌，或许可以帮助我们脱离简单惯常的思维。

The Poem of St.Francis of Assisi

I am the saint,

I am he who was A man,

very small among other men;

And I have only a few thoughts that crown me

And flow from me a confused sound.

I am that eternal absent from himself

Who always walks beside his own path.

And one day my souls left me,

tomorrow I shall awake in an ancient town.

我是一名圣徒，

对，我就是。

一个在人群中非常卑微的人；

我只有很少的思想让自己骄傲。

伴随着困惑的声音，从我的身体里产生。

我是自我的永恒缺席，

在自我的主体旁走，

总有一天我的灵魂们会离我而去，

明天我将在一个古老的城镇醒来。[9]

从这样的角度理解马松的《人群》，那个叫作"自我"的生命体成了主体，居于中心位置。"我"反倒成了行走在主体旁边的重影。身体与感官是阿尔托戏剧理念的出发点，他主张一种戏剧，"以强烈的身体去碾磨观众的感受力，在舞台这个场所中，让身体的、具体的得以填满，要让它说它自己的语言。阿尔托认为感性和知性如同身体与精神，都是不可分割的，无法分离的，尤其是处于

剧场的环境中，由于器官会不断感到疲乏，更需要用猛烈的震撼才能复苏领悟力。"[10] 当然，阿尔托所强调的身体感官并不是从哲学思考出发，也就不是为了推进现代哲学，他只读完中学，并未接触过诸如尼采、叔本华、柏格森等哲学家的思想，但从某种程度上来看，客观上他却延续了身体转向的思路，把僵化状态中的戏剧解脱出来，进入到一种有行动力、意志力的生命状态，并走向真实。他又在"重影"理论研究中，将人的"重影"视为永恒的幽灵，人从诞生之日始，就在拉扯、撕裂的两极之间挣扎。在这种原始意识里，这样的矛盾事实上在人的体内不断交叠。他通过舞台形象的分析，特别是跨越不同的感官分析，为我们呈现了一个不和谐的剧场。恰如他将戏剧和生活互为重影，时而重叠，时而合一，在交织、融合、旋转、上升中释放出一种威慑力。将人的存在，首先表现为运动的存在，重复运动本身是无意义、非理性的，但在舞台上，就会放大成一个符号般的隐喻，同时与观众互为呼应。这也是戏剧情境中惯于展现的人类荒诞的生存状态。观看显然不仅仅属于观众，表演者自己也在观看，因而不只是一个个体的行为，也是一个集体的行为。阿尔托要表现的是潜藏在人心深处最原初的未经文明矫饰过的生命欲望。

1946 年，巴黎成为马松艺术生涯的转折点，也正在这个时期，阿尔托如火如荼的剧场理论正在上演，作为一个十足的戏剧迷，马松在思想上自然会受到潜移默化的影响。马松对戏剧的热情是一个英国人对整个法国世界的另一种感知和命名经验的方式，更是对不同艺术的尊重。不仅如此，20 世纪 50 年代，马松抓住因坐骨神经受伤休养的机会彻底研究了法国著名的古典戏剧家拉辛的《菲德尔》。

拉辛的悲剧作品可谓是恰到好处的古典主义范例，从古典主义戏剧所要求的"三一律"来衡量，即便是戴着镣铐跳舞，也能显示出其精彩之处。马松为拉辛戏剧《菲德尔》所做的舞台设计，颇为形象地表现了拉辛对戏剧中古典主义美学原则的痴迷，而他执意探究的大量的戏剧积累已蕴含着他将要探索的方向，其中的一些设计理念，颇能表明其心迹。马松为戏剧《菲德尔》所做的大量设计原稿已不复存在，我们还是可以从很多官方的黑白照片，以及马松的速写素描，还有 1985 年在蓬皮杜展中展出的模型中，找到这些即

兴的艺术创作。这种古典主义的意识希望也在演员的心理中也显示
出来，马松的设计从完全不同于当时流行的设计去理解拉辛，他深
入到戏剧的核心，让神话、潜意识和形而上的东西变得可见。同样
可以确定的是，对于这些作品，马松更愿意看作是人文主义与拉辛
悲剧的愉快合作。

在布置期间他还亲自粉刷布景，布景的黑色与服装的黑色融为
一体，以暗示空间和时间上的距离，整个舞台场景就像是一个浮雕，
突显拉辛笔下的悲剧性。他还以戏剧设计来实验各种可能性，包括
空间的规划、人物的重塑（图 55-1、55-2、55-3、55-4）。

就戏剧与现实的关系而言，阿尔托的主张无疑是最具革命性的，
他强调直觉、体验以及神秘的力量。这是彻底的、感官的、直觉的、
具有爆破力的艺术呈现。将戏剧的感官功能推向极致，阿尔托理想
的戏剧空间是呈现一种宇宙的秩序，并不是日常生活、现实表象的
再现与搬演，因而，这种人与宇宙一体化的神话—仪式空间，正好
得以弥补拉辛戏剧中过度的"理性"。

总之，阿尔托的"残酷戏剧"与拉辛的"三一律"在同一时期
构成马松思想补给的资源。因此，将舞台调度和身体表现置于流
动的人群之中，马松的用意明显而深刻：这是一场现实的戏剧。

虽然我们目前尚无法断定马松有否直接和阿尔托有过交往，至
少马松在创作"人群"的 60 年代晚期，曾在罗马工作过很长一段
时间，在这期间他经常去拜访巴尔蒂斯（Balthus，1908—2001），
这已然将马松引向了与阿尔托的关联。[11] 鉴于巴尔蒂斯的才华和身
份，他与当时的许多戏剧家、导演、文学家有着合作与联系。阿尔
托就是其中之一，巴尔蒂斯曾为他的戏剧《钦契》设计舞台的布
景。[12]

巴尔蒂斯是马松艺术生涯中另一位重要的艺术家。他于 20 世
纪初出生在巴黎的一个波兰贵族家庭。父亲专研艺术史和绘画，同
时也是一位经验丰富的舞台布景设计师。母亲早年曾跟随博纳尔学
画，在博纳尔的建议下巴尔蒂斯前往卢浮宫学习临摹大师作品。他
对于戏剧的痴迷源于幼年时家中艺术沙龙那一幕幕灯火辉煌的热闹
场面，他调侃自己是戏剧喂养长大的。因此他只是把绘画看成是正
在导演的戏剧，将他生活过的地方都变成舞台。[13] 他对意大利文艺
复兴时期的湿壁画尤为感兴趣，弗朗西斯卡（Piro della Francisca，

1416—1492）更是他心目中的偶像，在他青少年时代，奥地利诗人里尔克（Rainer Maria Rilke，1875—1926）对巴尔蒂斯起着非常重要的作用，他们之间的关系形同父子，他对巴尔蒂斯在艺术上的引导与肯定以及生活上的观照是无可估量的。除了绘画外，巴尔蒂斯还为许多剧作家设计过舞台背景和服装，比如莎士比亚的戏剧、加缪（Albert Camus，1913—1960）的名剧《戒严》等。1961 年，当时法国的文化部部长马尔罗力排众议，坚持任命巴尔蒂斯担任罗马法兰西文化学院院长的职务，这一决策使得巴尔蒂斯曝光于社会各界的广泛关注和重视之下。巴尔蒂斯在他 16 年的任期内，彻底维修了这座在美第奇别墅内的著名的法兰西文化学院，当时正是一座濒临坍塌的古老宫殿，巴尔蒂斯发挥了他杰出的舞台美术师的天赋，让宫殿焕然一新，重现昔日华丽壮观的气派。他重新设计了花园，更换了家具，在所有的墙壁上涂上了如弗朗西斯卡壁画般的绚丽色彩，他还复制了美第奇收藏的雕塑，把它们组合排列成轻松愉快、风趣幽默的群雕。巴尔蒂斯不仅在外观上重新规划，还在那里策划了许多意义重大的展览，把法兰西文化学院办成了文化精英和上流社会云集的沙龙。作为一名艺术家，巴尔蒂斯还常常与贾科梅蒂从巴黎去拜访瑞士的克利、蒙德里安等，共同探讨在机械工业的时代是技术的胜利而非艺术家的胜利的话题。他的绘画作品有异常浓郁的文学味，这源于他与阿尔贝·加缪等著名作家的深厚友谊，他还和著名新现实主义电影导演费德里科·费里尼（Federico Fellini，1920—1993）是邻居。当费里尼还是毫无名气的小青年时，他写了一部宣言般的电影剧本，题目是《罗马，不设防的城市》，以极写实的手法描述二战结束前夕的意大利场景，在拍摄时，部分镜头甚至是在战争状态下偷拍完成，从而拉近了与观众之间的距离。十多年后当雷蒙·马松拜访在意大利美第奇别墅的巴尔蒂斯时，费里尼正在紧锣密鼓地导演《罗马》，这部犹如风俗舞台剧的电影，把三个不同时代奔向罗马的场景浓缩在一起同时呈现，从时间感和空间感的颠覆来拼接片段回忆，在内心世界建立起"实在界"和"想象界"，费里尼从来就不是一位忠实的记录者，《罗马》也不是一部纪录片，但在意大利新现实主义电影中走得最远。在费里尼电影里，罗马不只是一座城市，更是一个华丽的景观，一个欲望的天堂。是一幕发生在深夜，一队神情呆滞，扮演着工业文明的城市游牧族穿

过罗马古老街道最具标志性的广场、歌剧院和教堂，喧嚣伴随着日落渐渐隐退，他们肆无忌惮地驰骋着摩托，斗兽场静默地矗立于夜空下，是费里尼也是罗马的"幕布"。影片充斥着对社会的嘲讽和荒诞的基调，也充满了魔幻荒诞的场景，以及被费里尼理想化的、梦境一般的巴洛克画面：各色人群居的市民公寓，乱哄哄的剧院，街边露天酒馆，军人、水手、游客人头攒动……为了让这个"罗马"有鲜活的灵魂，他几乎动用了所有手法，纪实的、正剧的、甚至是惊悚的。《罗马》没有故事，在魔幻现实主义的基础上点染了巴洛克绘画效果，对于费里尼来说，罗马像女人那样变化多端，当你认为已经展开她，揭去她的面纱，然而一星期之后再相遇，你会发现曾熟悉的所有方式已完全不同。他像巴尔扎克描述外省女人的服饰那样，描述了罗马的多变。此后的"费里尼电影"彻底变成修复内心经验世界的工具，进入了新现实中，费里尼描述了罗马的消失，城市小心翼翼地记载着人类生活栖居的历史，也记载了一个激进时代对历史回忆的无情淘汰。这部电影犹如一部"风俗喜剧"在同一个空间上演时代的人间百态，城市是不朽的风俗舞台，散发着浓浓的古典怀旧气息。拍的不是罗马而是整个时代的梦。费里尼为什么拍这样的罗马？他的电影台词"罗马是个女人"意在说明罗马风俗造就了意大利文明，这是他对罗马的最高尊敬与崇拜。我们会习惯性地从意大利文明中找到艺术的存在本质，或许可以从马松描述巴尔蒂斯的作品中得到一些回应。

那段时间，马松还在巴尔蒂斯的邀请下入住美第奇别墅完成《罗马》（图63-1、63-2）的全景眺望素描，让人们再次看到了马松对建筑风景的掌控。这是一次完全仰赖于舞台设计工作方法的实践，通过卧室的窗户观看，窗户本身也存在于场景中，虽然对于马松来说不寻常，但在巴尔蒂斯的工作中很常见，这是用眼睛去带动时间串联起的一系列真实，建立起的是摄影图像观看的一系列周密的视觉逻辑，这份逻辑和绘画的观看逻辑相互穿插，却并不重合。这是马松最好的画作之一，具有很大的正式意义。[14]《罗马全景》有三处特别深刻的记忆印象，首先，前景透视大，空间急速缩减；其次，中景建筑群并非静止不动，而是始终处于视线的移动变化之中；再次，艺术家放大中景的建筑群，把远景的山与建筑升高，在拉近我们与远景的同时，让前景与中景的建筑逃遁而出，似乎凌空统观全

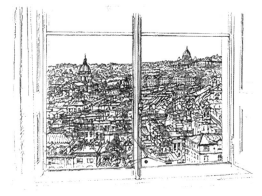
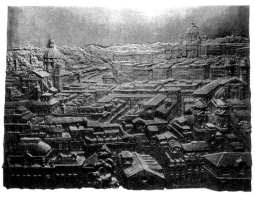

局。正是由于这种特质，作品中的地形才变成了宇宙的景象，有一种时间交错的幻觉，既是对远古传统的呼唤，也预示着对未来的追问。米歇尔·布兰森称其作品为"来源于晚期哥特式艺术的现代壁画"。城市全景的布局逻辑如同时空分镜头，既依于空间也依于时间，移动透视的建筑群在时间中带动空间，在空间里衍生时间。马松常把中景和远景拉近，并非没有空间感和纵深感，但又没有全盘屈服于透视，而是为了引入时间维度，为了结构，为了气贯长虹地展开，曲折地走向纵深，使景观延绵不绝，使即将消失的空间被折叠、延展，意味着时间重新开始，循环着延缓终结。

图 63-1（上左）
雷蒙·马松
罗马
素描
1976 年

图 63-2（上右）
雷蒙·马松
罗马全景
浮雕
1989 年

　　马松非常清晰地记得打开美第奇别墅巴尔蒂斯工作室大门的那一刻：

> 打开门时，我大为震惊地看到了一幅大的画布，上面是丰富的主题性绘画，这是我一直在寻找的当代且完整的艺术！巴尔蒂斯的绘画立刻让我感受到了广度的缩影，从画布的一个边缘到另一个边缘，形成滚动的形状，脸颊圆润，眼睛宽阔，姿态巨大而充足。超越着那个空间，作品的技巧，这种崇高的智力活动，我认为是艺术的超级优秀。这种丰富，是我在工作中发现的第一件让我着迷的东西，直到今天都能让我着迷。它是戏剧性的，崇高与怪诞并排坐在一起，就像在任何大尺寸和雄心壮志的作品中看到的一样。这就是这个崇高中最令人惊讶的细节。[15]

　　此时的马松在《人群》的创作手法上虽然依稀可见学院式训练

的审美倾向，但他已经展开新的探索，开始转向全人类的生活和生存的考察以及生命的意义，作品渐趋成熟，进入到一个分水岭。

20 世纪史诗的主要特点除了有对生活本质的整体性把握的品质外，还倾向于出现史诗主角是由一些小人物式的英雄来担任的变化，诸如巴黎的波德莱尔，他的都市史诗发生在那些忧郁的、污水横流的街道上。马松 1968 年的作品《北方的悲剧》（图 64）是在一个更为具体的社会背景时空中展开的"悲剧史诗"，这是一曲在命运的摆布下经受着工业社会灾难的毁灭与摧残的小人物的悲歌。在这曲悲歌中，痛苦的感觉通过外观来转化。由于二战的经历，马松有对时代和人类复杂性的体验，他对苦难的感受特别敏感，哪怕些微的痛苦表露都能引起他发自内心的伤感和同情。特别是他在离开故乡去巴黎的路上时，看到了被战火肆虐过后的法国满目疮痍，遍地狼藉，他的心隐隐作痛。作为一个自我放逐的英国人，这样的一种心理上的认可，这种体验让马松在一定程度上修复了巴黎与祖国英国某种亲密关系，这种既是个人又是历史的体验也将他与法国更紧密地联系起来。其中，创伤记忆始终是影响并制约着马松的一个重要心理因素和精神因素。这是一种极为重要的创造性的自我发

图 64
雷蒙·马松
北方的悲剧
上色雕塑
1968 年

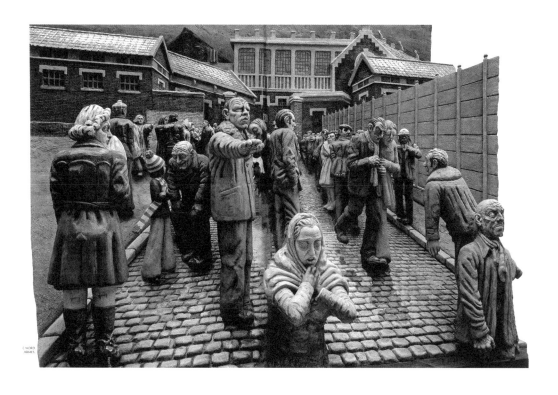

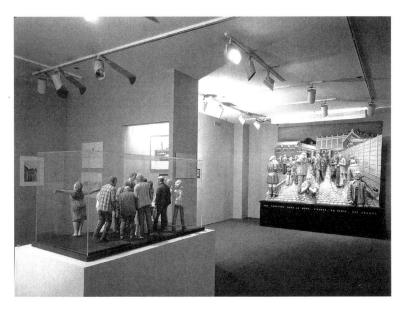

图 65
《北方的悲剧》在皮埃尔·马
蒂斯画廊展览的现场
纽约
1980 年

现与积淀。在日后定居巴黎的艺术生涯中，这些都成为他在进行创造性工作之前的心理准备。恰如马松在创作《北方的悲剧》时所言："出生并成长于类似的环境中，又以悲剧思想为触媒，故而形成忧郁的较为敏锐的感受。"无独有偶，在影响马松作品的大量时事素材中，也常常蕴含大量悲剧意识，纵观马松创作过程，我们可以读出马松作品具有较为浓郁的自传性，是自我经历和当下的感受揉捏在一起转化成的多元艺术作品。据其自述，1974 年圣诞节后不久，他在法国南部的当地报纸上看到了加莱海峡小镇列文的采矿灾难。这是他经历过的一次悲怆的生活片段，因为他忽然从节日氛围被召唤到了灾难现场。也就在那天，他根据报纸照片开始了一个小小的浮雕，塑造"一群焦虑不安的人群"，以及"显示了该矿特征的砖墙建筑物和雨中闪闪发光的鹅卵石路"；第二年春，经过加莱海峡时，他决定去现场参观，并"当场制作了彩色图画"。不过，关于有无必要消除铺路石的凹坑，其间有些犹豫不决。最后马松选择了把注意力集中在人的身上，并把矿难扩大为一场工业性的大灾难。这是他向工人阶级表示的一种敬意，也是这项悲剧工程的意义（图66-1、66-2、66-3、66-4）。

虽然悲剧如同灾难不可避免，然而马松却认为自己作品中的悲剧与真实的悲剧不一样，作品中的悲剧呈现与现实的时事之间有一定的距离，而且与重现真实本身联系紧密。在《北方的悲剧》完成

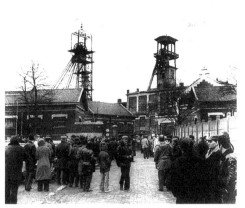
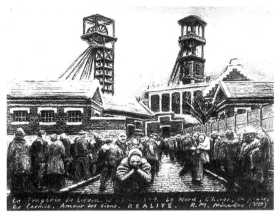

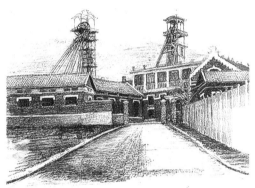

之前，发生在马松公寓旁的真实事件也同样在作品《王子街 48 号的杀戮》（图 67）与真实本身的联系中得到了加强。

马松以上色雕塑为媒材对苦难者主体的真实观照是他寻求个人表现和文化担当的重要手段，也必然成为引导我们展开探寻的深刻契机。杜布菲在马松画室看到了《北方的悲剧》后惊讶地说："你成功地把我试图在作品中加入流行元素的东西放进去了。"[16]

杜布菲所认为的"成功的流行元素"其实是将色彩与人物塑造有机结合在一起展现"真实"的方式。人物作为《北方的悲剧》（图 68-1、68-2）中的"眼"，马松通过对那些受难者形象的精湛刻画与特写表现，让人百看不厌，也是作品吸引人并葆有视觉真实感的魅力的来源。人群暗淡的阴冷色调呈现萧瑟悲怆的苦难感，并没有因为上色而产生丝毫的减损。事实中真正起作用的实际为这股苦难的力量。马松在创作时力图重现当时真实的场景，呈现出逼人的现场感。里面存在着巨大的叙事容量，大场景的结构处理的是一种精神生活的史诗，也是对社会道义的一种担当。我们发现，在这个充

图 66-1（上左）
矿难新闻图片

图 66-2（上右）
雷蒙·马松
小浮雕稿

图 66-3（下左）
雷蒙·马松
现场色稿

图 66-4（下右）
雷蒙·马松
现场写生稿

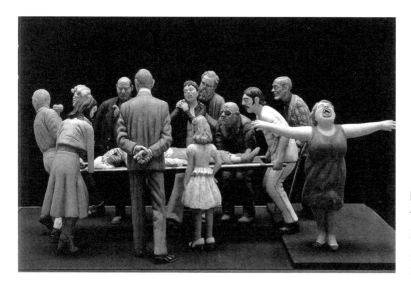

图 67
雷蒙·马松
王子街 48 号的杀戮
上色雕塑
1975 年

满惊恐氛围的铺着鹅卵石铺面的小路上行走的人群中，传递着最强烈的痛苦感受的是位于最前端的一个包着绿头巾双手交叉放在胸前的妇女，在她身上，此种痛苦的强度展现为灵魂的冰冷体验。她无辜且弱小，岌岌可危地站在周围景观之外的边缘地带，像是一个脱离于场景中的角色，又似乎是在已然完成的作品中的最后一瞬间加上去的一个延伸。半跪的姿态像是在祈祷，又像在暗示将要失去的唯一希望。当深陷于痛苦的煎熬中难以挣脱时，唯一的选择或许是如"活死人"般的不露声色。在她偏冷的灰白色面部五官和凹陷处，马松一反常态地使用了鲜红的色彩做了一个"扫荡"，加强了在她脸上撕裂的特征，荒诞却真实。带有血腥味的红色愈发传递出她的那份焦虑与脆弱，让人体会到她底层生活的愿望被撕碎被毁灭的过程中体验绝望的滋味，她是众多受难者的代表。她的不幸来自于

图 68-1（左）
北方的悲剧（局部）

图 68-2（右）
北方的悲剧（局部）

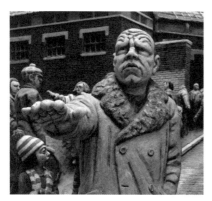

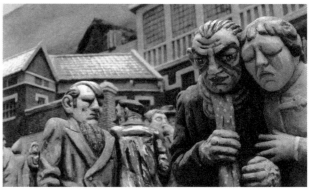

图 68-3（左）
北方的悲剧（局部）

图 68-4（右）
北方的悲剧（局部）

环境，作品富于文学性的纪实描绘中所蕴含的情节线索，显露出主题性事件对作品所固有的内在戏剧性效果所起到的直接影响——这其中人物的惊恐状几乎完全来源于人类自身所带来的灾祸，在受到灾难性威胁之后在人群中滋生出的不安情绪。这种"真实"的"具体感"将人们的思绪引向一个更为广阔的时空视野中，而这一视野又牢牢建立在"现实"这个基础上，从潜意识角度去挖掘悲剧的真实流程。远处的人物形象和动态安排上相较之更为整体，这样的人物表情介于真实与非真实之间，拥有极具震撼的表现力。在推敲经营之余弱化了人物的细节而强调忧郁的气氛和情绪。马松淡化人物身份的策略，使之具有了一种普遍性。马松式的小人物，实际上包孕了人生存的普遍状况，如孤独、苦难、空虚、死亡，等等，不禁让引发有关疗救的思考，虽然疗救无法回避，更不能逃离马松所营造的悲剧世界，但在沉思的间隙，让我们感受到的是爱和欢笑的存在。马松所塑造的小人物只是向我们展示了生存的本真样态，而并不是为我们提供一个生存的答案，因此，从某种程度上说，悲剧所呈现出的动因就不是单一的解释，而是呈现多义性倾向，可谓声色动人。

　　事实上，马松对人类和事物的亲近，很大程度上在他对作品的色彩上得到了特别的体现。为了使作品更具有人性，马松选用上色的环氧树脂代替青铜或石膏，沿着作品的底座写着："列文的悲剧。1974 年 12 月 27 日。北方，冬天，雨，眼泪，爱。R.M."作品的题目是事件发生的时间来对作品进行提示、引发——我们能够感受到巨大的、直接的启示：这是一个属于我们的真实的世界，人类沉浸在这个广阔天地之间，雨就是我们的眼泪，是人类普适的爱。[17]

图 69-1（左）
北方的悲剧（局部）

图 69-2（右）
北方的悲剧（局部）

在 1982 年的威尼斯双年展上《北方的悲剧》引起了广泛的国际关注，被认为是马松最优秀的作品（图 69-1、图 69-2）。

从空间构图上来看，整件作品不同于贾科梅蒂空间去除"脂肪"后的透明与消解，《北方的悲剧》的空间以固有的具有内在戏剧性效果的鹅卵石路、红砖房、压抑的天等作为支架，开启悲剧空间的联想，雕塑以自身的方式展开新的剧场叙事。安德烈·马尔罗在一篇文章中指出"在悲剧场景中，不情愿的演员在痛苦中相互认识"——点明的正是这种戏剧性，这种彼此的再认识造就了一个特定群体。因而它不再是个背景，而更接近于梅洛-庞蒂所谓的"主体现身的处境"，成为悲剧的结构整体和世界映像链接的关键。人群正在一个充满惊恐氛围的铺着鹅卵石铺面的小路上行走，充满着筋肉感的鹅卵石以及呈现为聚集与逃离的人群几乎将整个画面填塞得密不透风，且前后远近、距离和比例的划分，负面空间与正面空间的胀大与缩陷，更给观者的视线营造出一种扑面而来的威压之势。作品上本该留出的空隙也因为种种缘由被填满，狭窄的暗灰色的天空衬托着一座金字塔形的煤山，天与人相连接处也被密布的建筑群占据得满满当当，就连一边的围墙也像是勉强沿着透视线从近至远塞进画面的间隙，几乎与周遭的环境融为一体。在这样的整体空间中，所有的一切都是明确成形的，人群与景物都被认真刻画而出。人物的惊恐状被投入苦难的漩涡中，让观者体验到的是底层生

活的愿望被撕碎、被毁灭的过程，而马松所做的正是捕捉住这种具有普适性意义的悲剧感。或许正是源自此种与大地肉身之间的痛彻肌肤、震撼心扉的绝望，才使得马松能够在相对沉郁的画面中绽放出惊人的能量：生存宿命中无可救赎的虚无、痛苦的必然性。从某种程度上来说，空间的"振动"让特定景观获得超越一般现实的深刻含义，而这与阿尔托在巴厘岛的戏剧空间中所获得的震撼又是何等相似。我们基本上可以说，这件如绘画的浮雕作品的空间之所以能够显得"满而不闷"，大致有这样几个要点：一是中景的建筑物，它们首先当然是增添了画面的社会实录成分，更重要的则是它们之间彼此相连所形成的相对舒缓、平仄的线条被视作景物空间中相对明确而稳靠的"经纬线"；二是散布叠加于画面各处的不同大小不同距离的人物与鹅卵石、墙砖块，这至少在视觉上给人带来聚集与流散的"幻觉"感。即便如此，整幅画面的拥塞感仍然十分明显。不过，这似乎正是画家所要追求的特殊效果，因为我们无法想象在这样向四处拓展的物质空间里何处还有可能留出任何空白的空间。实际上，马松所表现的混乱只是表象，这是马松寻找新的"表现混乱"的创作形式，在人类世界陷入一片狼藉的情况下，在传统形式不足以成为表达现代意识的障碍时，马松正是用物质性的混乱无序来印证宿命之序。因而作品里实则隐藏着一个更高层次的秩序存在，无形中协调着无助的个体与未知世界的关系，展现个体与社会存在的碎裂感，因此可以说，这是乱中有序，也是最深层次的生存之序。

　　马松作品与历史对话的呈现是全方位、多层次的。他不仅和工人阶级有着天然的亲近感，这样朴素的爱憎分明的立场也都直接或间接地反映在他的作品中。他的作品还涉及社会历史生活的各个层

图 70-1（左）
雷蒙·马松
瓜德罗普岛的纪念碑
素描稿

图 70-2（右）
雷蒙·马松
瓜德罗普岛的纪念碑
素描稿

面，从法国革命历史到美国南北战争史，以及殖民地独立史，接近于一部人与历史的思想史。接下来将以《瓜德罗普岛的纪念碑》（图70-1、70-2）作为研究的对象，试图从马松对于战争事件的介入，把思考集中带入到公共性问题，通过以时空场景的营造，人物的普遍性和形象的塑造等角度的考察，探索"史诗—叙事"的内在关联。

此作以瓜德罗普为创作背景，表现的是第二次世界大战以来，瓜德罗普岛独立运动盛行时期，独立团体在巴黎挑起的几次炸弹爆炸事件。这段历史的创伤曾以一笔带过的形式被边缘化，或以被压抑的形式潜存于集体或个人的记忆中。整个纪念碑创作于1976年，暗指暴力、创伤和社会政治的不稳定。马松对此并不避讳，直言作品与暴力相关。战争作为暴力最具体的展开形式之一，意味着为了信念而不惜牺牲生命，命运得到了表达。[18]

创作前，马松收到瓜德罗普岛的委托，要求把雕塑安置在一个流行艺术中心的入口处，该中心将建在作品中的主要城市尖角皮特尔市政厅附近。市长亨利·班古先生希望这座雕塑描绘出该岛抵抗拿破仑派驻法国军队的最后情境。在这次爆炸中，共有超过三百名男子、妇女和儿童以及法国袭击者的先锋派被炸死，在这些探索表现战争革命社会现实的悲剧作品中，这座纪念碑算得上是最极端和最具雕塑趣味的一件令人惊异的作品了。马松本人选择爆炸与死亡这一高潮，并复活了这一场景，鲜血四溅的画面很难从他脑海中消除，于是其称之为"可悲的瞬间"，具有强大的情感冲击力（图71-1、71-2、71-3、71-4）。

图71-1（左）
雷蒙·马松
瓜德罗普岛的纪念碑
上色雕塑
1976年

图71-2（右）
瓜德罗普岛的纪念碑
（局部）

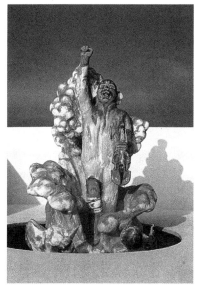

图 71-3（左）
瓜德罗普岛的纪念碑
（局部）

图 71-4（右）
瓜德罗普岛的纪念碑
（局部）

首要一点即是作为政治景观的"悲剧的结构整体"。整件纪念碑雕塑，马松采取独特的螺旋时空上升的结构展现生命的朝圣之旅。这种叙事结构以时空自成一个统一体。马松使人物排布成为"人肉布景"，从动作、色彩全方位触动观众的视觉，令观者直面生活的残酷，从而实现精神上的"净化"。或者更深入地说，正是在这样的整体空间中，人群凝聚在一起，被同时投入苦难的漩涡，突出的是空间敞开的"物"那种混沌未分的存在样态。与时间相比，空间带有一种较为浓郁的物质性。这是一种开放的、呈螺旋形上升的时空叙事。这次是一个爆炸性的垂直的人群，形成一个单一的、令人满意的、有意义的组合。生命不断循环，屠杀意味着新生，要建立新的身体就必须解构过去的身体。在制作瓜德罗普岛的模型之后写的一篇关于悲剧的文章中，马松在不经意间道出了这种创作思维过程中的真谛，这有助于我们理解他的创作：

> 对于极端情感的形式挖掘，不断拓展作品中的现实主义界限，如何将雕塑作品的静止和形式的运动变化形成一种张力，这种张力特征在现实世界中是必需的。毫无疑问，这是因为艺术家对生活的现实以及对形式和色彩的主张负有全部责任。[19]

马松将凝重的历史思考与个人传奇的故事表现得水乳交融，

《瓜德罗普岛纪念碑》既承载了厚重的历史意蕴，显得深沉而凝练；同时又非常抓人眼球，酣畅而严谨，可看性很强，能够引起大众的兴趣。抵抗军中领导者最后的姿态是在被压倒一切的努姆人要炸毁他被围困的藏身之处时做出的。在安德烈·施瓦茨巴特（André Schwarz Bart，1928—2006）的一封信中，提到一位搬运工，他也是参与这个故事的作者，除此之外，一个年轻的黑白混血妇女，也是这些为自由而战的集体英雄主义奴隶们的一员。这样一种在单纯的事件潮流中，通过记忆与过去发生关联的连续性的思维方式，也许在很大程度上吸引了马松——马松尤其喜欢在文学题材的人物形象里寻找灵感，在这里，本来近乎遥远的情景，从马松手中塑造出来，成了确凿不移的历史悲剧。精神的死亡与肉体的自由将"极端情感"从"生活的现实"和"色彩的主张"两方面输出。这件用聚酯树脂制成的雕塑，马松将其上色后，穿过艺术中心前面的遮阳篷，高达六米以上，突出德尔格雷斯和他"自由万岁"的呼喊声！崇高与世俗离得如此相近，色彩成了这交错相融的通道。那些本土化的色彩也融入了它们的存在内涵，融入了生命的红色和生命的脱落，进入大地的绿色。独特的色彩运用是作品魔幻维度中的很重要的生命力的显现，他用凡·高式的强烈的色彩表现力，尤其是他"试图用红色和绿色来表达人类燃烧的激情"，马松的情感表达像极了阿尔托笔下残酷的剧场，压抑中的潜意识被释放出来，升腾起一种潜在的反抗（图72-1、72-2），将舞台上进行的一切行动发展至顶点，推至极限。马松对于这样令人毛骨悚然的人物刻画充满了想象

图72-1（左）
瓜德罗普岛的纪念碑
（局部）

图72-2（右）
瓜德罗普岛的纪念碑
（局部）

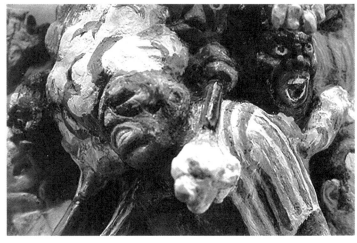

力，也让他开始对被无奈卷入战争的人或主动投入战争的人保持浓厚的兴趣。"死"在整件作品中是一种情境，这种情境表现出一种"极限性"。可以说，在这件作品中，马松创造了一个奇异的"混合物"：充满魔幻、现实、诗性的现实主义历史作品，象征着"真理的爆炸"，透过形而上学的空间召唤力量以及自我的救赎。救赎追求的不是感官上的陶醉而是感官上的残酷，他眼中的"残酷"并非为了血腥和暴力，而是想要表现出潜藏在人心中最原始和未经文明矫饰过的生命愿望。马松《瓜德罗普岛的纪念碑》的独特之处正在于总有一种生动的力量将二者扭结在一起。从某种程度上说，这是马松的"物"之书写。在访谈中，马松曾被问及如何在充满物质实在的雕塑中表现虚无，他毫不犹豫地回答："选择雕塑是出于对真实的渴望。"但作品中却出现了大量的人物特写，这绝不是偶然。当我们直面一张张面孔的特写，展现出的苦难主体的"这一个"，身处那一天的每一个人都是一次次痛彻心扉的见证。这绝不应被抹去。在这里，除了啼血号哭，正面表现伤筋动骨的悲鸣外，我们发现了作品对绝望痛苦的另一种极致表达。其中有三处塑造都跟人物的特写融合在一起：一处是一位处于雕塑下部的黑人孕妇，她在爆炸中受伤，赤裸的胸脯和突起的腹部暗示着"国家永恒的未来"。最引人注目的一处形象是德尔格雷斯故事中的小提琴事件，马松通过艺术把它融在作品里，德尔格雷斯在宣扬自由的同时，似乎也像在歌剧中一样，上升到了一个高度，通过螺旋上升到死亡。他带着他的伤口和小提琴，他举起手臂，根据一个同时具有雕塑性、叙事性和概念性的主题，对倒在他下面的人伸直手臂做出回应。还有一处在作品的下部，充满了枪击和刺伤，尸体倒下，其中有一具无头尸体，在这种极端的情境中弥漫着绝望的气息，可它并不意味着恐怖，而是一种超越死亡形式的思考。这些人物并不是在表达，也没有在体验，而仅仅是在见证，是一种被彻底还原的一个"主体"，也可以说这是一种不同的表达和体验，因为他们的本身就是独特的存在。

当马松在塑造《瓜德罗普岛的纪念碑》之时，同时展开的还有华盛顿特区乔治城的《双子雕塑》（图73-1、73-2、73-3），这是一部关于美国南北战争的"历史剧"，是艺术家对一座伟大城市的另一种回应。这件为历史提供全新对话的作品无疑又是一部不朽的力作。马松创作持续的时间很长，此作虽然在1988年完成，但开始

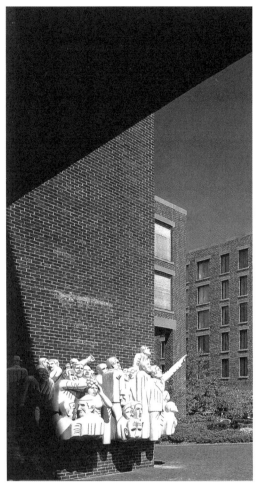

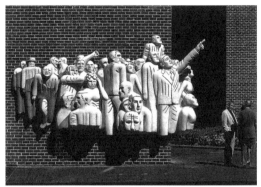

的时间可以回溯至 1976 年。其间他同时为《北方的悲剧》和另一个纪念碑作品工作。当马松被委托为这个位于华盛顿的边缘乔治城小镇提供新的广场雕塑时，马松依旧选择通过一个大而明晰的主题来为公众发声，因而，他将创作选择"两墙"的决定作为一个历史的整体目标来实现。他甚至放弃了"自我表现"，有意弱化艺术家自己的表达。他首先将建筑空间"变形"，让两墙的雕塑在广场上进行动态运动。在这个层面上多色调的双子雕塑开始"装饰"广场，进行完美地运作。马松对建筑和人类城市的持续关注，以及他对全景把控的天赋，都为作品注入了独一无二的活力，这个具有想象力的寓言成为华盛顿有史以来最好的城市雕塑之一。

图 73-1（左）
双子雕塑环境图

图 73-2（上右）
雷蒙·马松
双子雕塑
上色雕塑
1988 年
华盛顿中心

图 73-3（下右）
双子雕塑

第三节　如绘画般雕塑

在马松的作品中，一直贯穿着一个潜在的中心，即创作过程的复杂性，而语言则是其中一个核心问题。在一次访谈中，马松曾谈起如何抓住活力这个问题，他明确地回答："首先通过素描"。他认为素描就像思想，一条黑线就代表了思想中的一个基本定义。很多时候，马松是用铅笔或钢笔将一闪而过的灵感火花用素描草图让散落的碎片似的想法慢慢聚拢起来，再进一步做出构思的稿子。素描作为创作草图和写生稿的特点，在雷蒙·马松的素描中是很明显的。他的素描是为创作而作，也可以说他的创作是根据素描而作。[20] 这颇似格式塔心理学所提出的"知觉完形"在作品中体现为意象与形式建构的统一（图 74-1、74-2、74-3、74-4）。一般来说，一些大型的雕塑作品，如《人群》《双子雕塑》的素描或模型稿，马松通常着重于考虑与环境的衔接关系，保留大形而没有对细节琐碎的表现，但如果不把一些关键性细节表现出来的话，仅仅是一个大的基本形，就无法呈现出独一无二的特点（图 75-1、75-2、75-3、75-4）。因此，马松在局部性的素描稿上把一些关键性的细节放大特写。这些素描作品作为一种独特的非正式作品在马松的作品中也非常具有典型性。除此之外，对于一些社会事件或史诗性作品，马松还常常采用新闻图像作为素描起稿的资料。例如在作品《北方的悲剧》中，马松采用的是大量的新闻图片和文字材料，他对于报纸上的图像资料采用一种比较客观的态度，资料作为图像和文本的开放性构架，在召唤艺术家参与对话，使其成为"多方会谈"的一个份子，然后是选择，因为大量的信息不一定提供唯一确定的艺术的"真实"，而是需要艺术家在自己的心中重组出自己的真实。以此来展现他偏爱的表现方式，探索形象更多元的真实（图 76）。

马松事先返回到矿难现场进行写生或是根据图像资料勾勒出人物或建筑素描草图作为创作的引子和参考，由于在创作的过程中又常常新意迭出，马松更多地凭借直觉和本能继续去寻找，去发现，去开掘，即使完成了最后的雕塑创作，也很难说和素描稿完全一致，那么素描草稿就是这个过程中的发现。倒是他那些尝试捕捉人物动态或刻画某个局部的素描草图往往能对应上具体作品的局部，甚至

能看到他的思考推敲的过程。相对而言，马松未完成的素描创作稿最能体现他的创作规律。也许，马松的素描草稿没能像绘画雕塑作品那么抛头露面，但无疑已经构成了他的一个"隐匿城堡"。马松喜欢在工作室里挂上各式各样的素描作品，他陶醉在由素描草稿所营造的艺术创作氛围中。他也喜欢和艺术家朋友一起外出风景写生，毫无疑问，马松是通过直观的观察，凭感觉把握转瞬即逝的现实，写生对于马松而言非常重要，他常常回忆起和布列松（Henri

图74-1（上左）
雷蒙·马松
人群速写

图74-2（上右）
雷蒙·马松
人群
纸本墨汁
55cm×42cm
1964

图74-3（下）
雷蒙·马松
素描

Cartier Bresson，1908—2004）一块在普罗旺斯写生时的情景，在一个纯粹的自然环境中观察和描绘对象，力求在最大限度还原物象最为真实的瞬间。他总是用"用眼睛来思考"这个无形的经验世界，实质上是在"追求视觉的真实"。为了表现自己对"观看"的感受，他为此作了很多不同视角观看的实验性素描作品（图 77）。

　　从这个角度出发，马松采用客观处理图像资料和返回现场进行写生的原则作为创作活动的根本，并从大量的新闻图片和文字资料中有意识地进行选择整理，在此基础上继续深挖图像中的"刺点"。所谓"不虚美，不隐恶"，意味着真理性的诚实立场，这不仅仅是处理图像资料的原则，而是创作活动的根本。作品虽然起源于新闻图片但不是全然的新闻纪实作品，但也不是象征作品。如同罗兰·巴特（Roland Barthes，1915—1980）将新闻照片作为推动"真实效应"的有力手段，[21] 马松也偏重于报刊所带来的时事品格，认为它最大限度地逼近社会生活的原生态，有一种氛围的体验和认知。从图像资料和草图中可以看出马松在创作过程中经历了一系列关键性的结构变形，每一次变形都包含了他对饱受精神创伤的人类面貌

图 75-1（上左）
雷蒙·马松
《人群》素描

图 75-2（上右）
雷蒙·马松
《人群》素描

图 75-3（下左）
雷蒙·马松
小人群
模型
1964 年

图 75-4（下右）
雷蒙·马松
双子雕塑
模型
1987 年

图 76
雷蒙·马松
人物素描稿

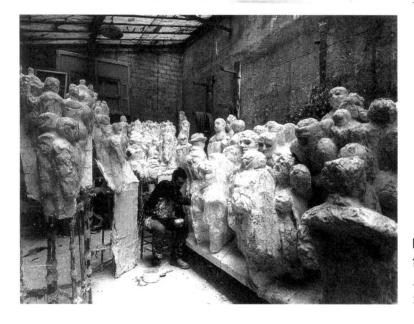

图 77
雷蒙·马松
人群工作照
1969 年

的极大关注。他在整件浮雕作品中融入多重维度的分析，以深入的姿态解析出真实而感人的生命主题。在马松复杂的创作过程中，用素描草图这种重要而简便的存形留迹的方式大有益处。几乎马松所有的雕塑作品的构思都从这里开始生发和推进。在《北方的悲剧》中他不仅采用新闻图像进行素描起稿，还亲自返回到列文小镇的矿难现场，凭借直觉和本能去寻找发现，将勾勒出的人物和建筑草图作为创作的引子和参考。马松所谓的"返回到矿难现场"，只是借助于各种可能采取的获得现场资料的手段，努力创造一个"模拟的现场"。而艺术家在创造过程中的思考，很有可能比不尽如人意的"结果"更为迷人。马松在勾勒过程中常常新意迭出，最后完成的

雕塑创作，也很难说和素描稿完全一致。他认为这是他捕捉思想火花最原初的方式。他试图让雕塑中静止的形象跳跃起生命的火花，他的那些悲剧性作品很大程度上描绘的是死亡对活人产生的效果，因此他需要作品中的人物在彼此间的关系中传递出强烈的忧伤感，作为在作品中流动着的非物质性的情感，从而上升为悲剧的精华。这样艺术家就可以把自己的感觉和看法凝结到作品中去了。"因而我们所看到的马松素描作品，其实是他将作品从表象的框架中解脱出来的方法。这也是理解《北方的悲剧》作品的首要出发点。这段看似通俗易懂的话已经暗示着一个极为关键之点：马松强调在作品与悲剧事件之间建立起一种平行的相似关系，他更为看重的是两者之间创造性的生命力，而不是表象之物外在的既成关联。我们知道，图像世界的绘画和雕塑作品面临着视觉出新的变革，如何将内心所思融合视觉生成的新力量自由流转，是艺术家思考的重点。马松是用素描这个局部或瞬间的结构转换方式，然后逐步推进，产生出新的等价体系。从他创作的开端处考察，来理解绘画与被感知世界之间的关联，在此我们至少可以先提出两个要点：1. 此种关联不是简单的对现象世界的"反映"或"模仿"，更不是"复制"。2. 绘画从他落笔的那刻开始就已经开始了它独立存在的生命，是一种具有内在目的性的存在。这是绘画的世界。

马松的创作立场来源于一幕幕鲜活流变的社会生活的历史场景，通过视觉逻辑的多重感受加以多向度的综合，并在作品中得以最大限度的拓展，这种由图像记忆和生活记忆的重叠的体验，是一种"唤醒"，它既是想象的，又是经验性的，可视为一次直接的感知。马松曾在文章中表达对艺术家马奈的作品《福利·贝热尔的吧台》（图1）的仰慕之情，吸引他的是马奈对生活和艺术的综合概括，包括每个细节的真实密度和其绘画的独立性，并认为这幅作品中的近景人物以及反射在镜子中和背景中大大小小的人物是他后来"人群"雕塑的原型。从这幅画带给马松的创作灵感中，似乎可以看出马松个人关于"人群"的创作立场——对于创作中从一幕幕鲜活流变的生活场景里通过视觉逻辑加以多向度的综合，在作品中得以最大限度的拓展。据马松自己所说，他的雕塑的灵感大多源于绘画作品。

在《福利·贝热尔的吧台》中，展现的是游乐厅内酒吧间的局

部场景及人声鼎沸的景象，主要人物角色为：打扮时髦的女人、风度翩翩的男人、杂技演员、镜中反射的人群形象等。吸引人目光的除了闪着耀眼光芒的华丽水晶吊灯、明晃晃的各类酒水瓶外，一位背对着画面的女侍与一位蔽藏于右上方的戴帽男子在窃窃私语。当然这件作品的焦点仍然落在马奈惯常的借用镜子投射镜中的人群影像之中。观者很快就可以看出画面中的图像与现实生活情境中的相悖之处：对于镜子在画中呈现的角度，女侍在镜前的位置与在镜中的位置不一致，不符合成像原理。或者也可以说，画家作画的位置不止一处，并且同时呈现在了一幅画中。镜中人群的描绘方式并不是如同前景中的人物那般清晰可辨，而像是被"浸泡"在浓郁的水雾中，具有向着混沌归返的形态，慢慢流动，甚至融合。使得此作品成为马松创作"人群"的一个通道。

在这方面，马松做了大量的尝试，特别是在围绕时间感知所展开的拓展的轨迹上，作品呈现出的"未完成态"，使作品在处理自我、他者和世界这三者关系时始终处于一种动态的、被刷新的时刻，始终无法"完成"。

尽管《街上的人》缺乏传统意义上的完整度，却拥有一种时刻处在动态之中的浑厚的质感，并因此成为马松转折意义上的第一个主题的作品，在相当长的一段时间中，马松的造型语言上呈现出较大的转变，曾经光滑圆润的雕塑表面都被抛弃，换成了粗糙的外衣。马松作品形象在很大程度上舍弃了明晰性，其晦涩暧昧的气质格调阻碍了外界抵达它的通路。此种"未完成性"在浮雕中的表现为并无清晰明确的线条表达，形体的转折是含混的，无具体的细节刻画，以至于让人产生"是否已经完成"的质疑。然而，尽管作品缺乏传统意义上的完整度，它所呈现出的人物的迷离感以及无确切空间指向的错位感，在往复循环间达致层层效应，使画面产生镜头般的抖动和时间飘移的痕迹。在这样混沌的不确定中，作品中的形象不但没有否定，反而给人留下更加深刻的印记，成为马松带有个人标签性的形象表达。

我们可以从马松对于"感觉的混沌"的醉心说起，把讨论延伸到梅洛-庞蒂关于身体的感知上来。梅洛-庞蒂认为身体有"两感"，既是一个物体，也是一个主体，而"神秘"就处于身体的可见与被可见中，艺术家将自我的意识和自我的思考沟通于自身的身体中，

链接起人与世界间的交流，呈现在身体的"两义性"空间里，作品中的"未完成性"正是这种现象本身的表现，处于模棱两可的状态。因而"身体"成为在这个世界中表达生存的载体，是艺术家思想的可见形式，其实质就是用身体来创作。艺术家又通过作品看到自己，如何将这种看与被看的状态体现在作品中，并呈现出身体所感知到的世界最初的空间，也是马松之后不断探索的问题。

　　作品表达的未完成性必然导致作品接受与阐释上的未完成性。在马松的作品中，观者遭遇荒诞、混乱、困惑，体验到模棱两可的氛围，完全超出了他们此前对于"完整"艺术作品的经验。在创作那些史诗性主题作品时，马松感受到"我那些悲剧性的作品，描绘的只是死亡对活人产生的效果。作品中流淌的非物质情感是悲剧的精华。"换句话说，他希望通过作品的这样一种未完成性的表达间隙，能够给观众自我思考的机会，从而建立一种创作主体与客体之间崭新的视角。马松作品所展示的未完成性打破了素来以追求理性、永恒为终极目标的西方艺术传统。这里的未完成性是指马松作品中未尽的形体塑造，以及敞开意义后的留白。然而，在这样一种无止境探索中，我们还是可以穿越作品表层的呈现，窥视到作品潜藏的本质，由此来打开马松作品中未完成性的神秘。

　　事实上，马松作品的这种未完成性特征是他那个时代终极真理失落的写照。在之前章节中介绍过的马松艺术生涯里最为重要的贾科梅蒂，也有着看似未经精细化处理的形象特性，作品中渗透出原始又"拙性"的意味。贾科梅蒂的方法是运用素描曲线尽量抓住那些处于游离状态和不断逃逸的东西。让黑重的线条互相混融、重叠，在混沌中只认出一个浑然一体的人形。但这并不是说要画得糊里糊涂而不明确，相反，它预示着不精确之下的绝对精确，是一种超确定。在战后工业文明走向极端的 20 世纪中叶，传统艺术中许多确定无疑的命题开始颠覆，与现实世界的不确定性遥相应和。马松作品中的未完成性更是艺术家对混乱客体世界认知体验的一个缩影，具有一种开放性，在当时的语境中，与时代对话，为社会把脉，在审美上产生的不可预知的震撼远胜于那些面面俱到的作品，显示出艺术家的良知和勇气。绵延的时间性隐藏在马松作品的结构中，这就如同生命隐匿于血液的循环中一样，由此马松的创作活动表现为一个过程性，他的作品经常呈现出一个无法完成的状态。

之所以说"叙事"在创作中构成一个难题，恰恰是因为绘画或者雕塑绝对不是表现时空浓缩的最佳媒材。怎样将跨度长的时间"跳跃"转化凝聚为一个总体的瞬间，也确实成为衡量一个艺术家洞察力和创造力的关键尺度。这样的一个创造性转化的过程在马松的认识中是作品的主题体现在造型语言中的成果。马松在这一过程中无论是绘画中诗性语言的流露，还是史诗巨构中伴随着的"激情燃烧"的状态。都是马松将"叙事"的思索置于"人群"作品建构的核心地位的结果，既是基于其艺术创作思想延展的脉络，又是出于对战后"人的处境"问题的深邃思考。

"人群"的显现是马松创作的基础。事实上，这"生命的底蕴"不可能"自动显现"，是艺术家经过漫长而艰辛的造型语言熔铸，才会得到呈现。如同在人群的水彩草图中（图78-1、78-2），我们看到了马松用笔和刷子的运动塑造不同程度的阴影和墨水洗涤，由此带来意想不到的柔软视图。每团人物在形式和处理方面都不同，棕褐色的墨水与纸张本身的细腻交织在一起，如同光明和黑暗的游戏，传达着一种涌动的静谧。又如在马松的青铜雕塑《人群》那里，我们见到显而易见的宏大的叙事倾向，它呈现在"人群"中的方式

图 78-1（左）
雷蒙·马松
水彩草图

图 78-2（右）
雷蒙·马松
水彩草图

十分协调自然，并无突兀的冗赘感。通过身体的交织、形态的含混，幻化为充满重复的"裂变"，涌动的人群之间被粘连、膨胀、不可拆分的周而复始的力量等等。

笔者在第一章中较为详实地论述了马松与普桑的精神联系，从普桑祥和的英雄史诗式的风景画里所隐匿着的画家深邃的思想和崇高的境界中思考其思想意蕴，从而感受到作品强大的召唤力。正是出于这样的考虑，我们也理应追溯马松与史诗精神的关联。究竟何为"史诗"作品？一些历史主题的作品由于自身特殊的属性与特征，似乎与"史诗"有着天然的机缘，很多艺术家将创作出一部"史诗"作品视为其毕生的自觉追求，评论家们也往往给那些时空跨度悠长、场景恢宏壮丽、人物众多、结构复杂的历史题材的巨作过分慷慨地戴上"史诗"的桂冠。雷蒙·马松在《人群》展览中的序言所提到的"我所看到的，是人在世界中的总体呈现"至今仍振聋发聩。结合作品，这句凝练之语至少可以体现出两个隐含要点，一是"生命"，二是"史诗"。笔者认为这里的"史诗"不仅指作品题材的规模、场面的宏大和人物的众多等等一系列外在风格的特征，更偏向于一种精神气质，一种拥有命定般血色的精神质地。首先在于回归作品的"叙事"本身，将其作为考察的起点。艺术家在"激情燃烧"的意识中，整个精神世界运作起来了，在这样的前提下，精神世界的运作赋予造型语言以生命的能量并使其获得整体的动势，充分活动的还包括主体本身的世界观、自身经验、情感以及已有的能力技巧，马松建构起的是自己独特的对生命形象的处理，他探寻人群内部动力的脉搏，并在相互运作的动势中得到熔铸，无论怎样微弱都呈现一股"生命之流"的可能。诗性便从这样的整体运动中流出。造型语言若没有这种"激情燃烧"的意识，它便只是造型的语言，而不是史诗的语言。在这样的生命体验的表达中，马松处理形象的过程不是用对象化的思维中的审美经验、艺术规则去反映"群体的特性"，而是用整个人直接地汇通于作品的表达。因而人群意象的团块成为塑造群体形象的重点，团块成为时间的"聚合体"，它们叠合在一起，在错综复杂的总体上表现人的精神。最终呈现为身体与他人的可逆性，世界的同源性。事实上，马松与宏大叙事的关联，是他本人揭示时代与历史，把观看的理解与人性的深度紧密关联起来的独特方式。

对马松来说，再现那些面面俱到的作品并非是艺术创作过程中不可分割的一部分，他无情的剔除"人群"非本质的东西，保留了宏大叙事中时间的绵延性与对话的开放性，这也意味着将"人群"汇入了历史性的超越运动之中。因而，他作品里的人群是由一个个在前进中突显又在远去中隐退的个体组成，就如同生命隐匿于血液的循环中一样，永远没有一个完结的尽头。不断变动中的人群常呈现出一种未完成态，这里的未完成性并非是指认知主体在描述对象面前因为无所适从而无法完成的表现，而是指马松作品中未尽的形体塑造，以及敞开意义后的留白。也就是说，在理解马松"人群"的时候，有必要时不时游离到不确定性的观感中，才能实现一种确定性的共鸣，在这种悖论似的未完成性的审美间隙，恰好为史诗的叙事增加了丰富性与多样性，提供了一个敞开的，通往不同的道路。事实上，《人群》的未完成性特征是那个时代的写照，可视为是艺术家对不断发展客体世界认知体验的一个缩影。在这方面，马松的《人群》作品中对"总体表现"的追求和对"确定性"的排斥在很大程度上为我们提供了极为有益的线索。这一点从《人群》作品本身的一种生成、动态、开放的存在状态看比较清晰：马松所捕捉的不是一个现成的世界，是一个在超越现实存在的"此在"。在这样一种无止境的探索中，我们可以窥视到作品潜藏的本质。舍弃了一系列明晰性的线性叙事，为理性诠释设置了人为障碍，但是这种非确定连续的经验体系的表达方式成为更有效的史诗叙事，在看似隐而未发的势态酝酿过程中，人群具有了某种确定性和整体性，成为马松带有个人标签性的形象表达。由此，我们可以感受到的是马松在创作活动中更倾向于表现过程，而不是其结果，所以，对待马松处于生成语境中的"人群"，我们并不要急于得出一个放之四海而皆准的结论。

马松作品所展示的未完成性打破了素来以追求理性、永恒为终极目标的西方艺术传统。这里的未完成性是指马松作品中未尽的形体塑造，以及敞开意义后的留白。然而，在这样一种无止境探索中，我们还是可以穿越作品表层的呈现，窥视到作品潜藏的本质，由此来体会马松作品中未完成感的神秘性。

从这个角度上说，时间的浓缩完全可以通过主体的内在经验转化，这无疑是绘画或雕塑叙事的突破性要点。

小　结

　　马松以代表作《人群》为切入点，进一步深化他对于视觉的探索，意在体现自我与他人之间的可逆性，人群的聚集与逃离，穿越与流逝，随着观看而不断被深化。这一时期，我们可以看到马松在创作中独立意识的增强，他想摆脱大师的笼罩，建构自己的风格。马松宏大的集体性视觉的呈现，是艺术家打通主客二元对立，将人与风景融为一体的结果，最终呈现为身体与他人的可逆性与世界的同源性。这一阶段，是马松创作的高峰期，他完成了多件大型史诗性巨作，几乎涉及社会历史生活的各个层面，从法国革命历史到美国南北战争史，以及殖民地独立史等，他还常常对普通人的生活遭遇进行深刻反思，在创伤和历史负重的背景下，以现实主义手法展示民众的命运。从这个意义上来说，马松在创作方法上的多种元素运用，释放了雕塑的无限张力，同时也从中看出马松在对历史的反复书写中，形成了独特的史诗叙事的语言特点：

　　一、人物群像视觉感性的方式。在展现群体特性体验的表达中，我们不能仅仅用审美经验和艺术规则去反映，而是应该用整个"人"直接汇通于作品。

　　二、历史真实的整体性表达。他寻求在总体性真实与乌托邦之间的一种弥合。

注释

1. ［美］汉娜·阿伦特著，王寅丽译：《人的境况》，上海人民出版社，2009 年，第 25 页。

2. ［美］赫伯特·施皮格伯格著，王炳文、张金言译：《现象学运动》，商务印书馆，2011 年，第 718 页。

3. 莫伟民、姜宇辉、王礼平著：《二十世纪法国哲学》，人民出版社，2008 年，第 182 页。

4. "It Begins the moment I step outside.Immediately I'm bathed in light.Has anyone ever spoken about this astonishing moment?....We feel ourselves to be lighter,moreover,and it is with a sense of a weight falling from our shoulders that we plunge into the bustling street....." "The Crowd", Raymond Mason, *At Work In Paris: Raymond Mason on Art and Artists*, P106, 2003.

5. 许江、焦小健编：《具象表现绘画文选》，中国美术学院出版社，2002 年，第 257 页。

6. ［法］梅洛-庞蒂著，杨大春译：《眼与心·世界的散文》，商务印书馆，2019 年，第 12 页。

7. "Andre Malraux", Raymond Mason, *At Work In Paris: Raymond Mason on Art and Artists*, P108, 2003.

8. 安托南·阿尔托（Antonin Artaud,1896-1948），法国戏剧家、画家和诗人，"残酷戏剧"的首倡者。1931 年，阿尔托发表《残酷戏剧第一宣言》，标志着"残酷戏剧"正式诞生，两次世界大战间，发达资本主义国家已经明显意识到工业和技术现代性的弊端，由此，许多先锋艺术家开始持续发表与传统美学决裂的宣言，与此同时，阿尔托同样意识到"我们正经历的时代也许在世界史上是独一无二的，世界穿过了滤网，眼看自己往日的价值观纷纷瓦解"。于是他宣布：我们备受苦难的时代急切需求一种新的戏剧，而"残酷戏剧"正是对于现代性疾病的治疗方法。戏剧的"残酷"并不指身体的"暴力"，而是情感的休克疗法，其旨在让观众在极度的情感冲击下逃脱语义或逻辑思维模式的操控，借助这一全新的宣泄方式与原初的伦理及美学体验找回更直接的经验途径。苏珊．桑塔格将阿尔托的著作《剧场及其复象》定义为"现代戏剧最大胆也最深刻的宣言"，认为"欧洲和美洲晚近的所有严肃戏剧分为两个阶段——阿尔托之前和阿尔托之后"。

9. ［法］安托南·阿尔托著，桂裕芳译：《戏剧及其重影》，中国戏剧出版社，1993 年，第 51 页。

10. 同上。

11. "I met Balthus in 1955 at the home of the Marvellous Carmen.It is important to state this at the beginning,and Balthus will certainly share my view.....", Raymond Mason, *At work in Paris: Raymond Mason on art and artist*, P74, 2003.

12. 胡鹏林著，残酷戏剧与身体美学——阿尔托戏剧美学思想研究，武汉：武汉大学，2011 年。

13. ［法］巴尔蒂斯著，韩波译：《向着少女与光》，商务印书馆，2021 年．

14. "Balthus:A Testimony from the 1950s ", Raymond Mason, *At work in Paris: Raymond Mason on art and artist*, P74, 2003.

15. "That day,faced with the calm mastery of these huge canvases,I recognized in Balthus the second pillar,with Giacometti,on which a new art of the figure and of the figurative world could be built.Balthus's painting immediately struck me as the epitome of breadth,with,from one edge of the canvas to the other,form rolling about form,cheeks well-rounded,eyes wide-set,the gesture monumental and ample.With,transcending that space,the artifice of composition,that sublime intellectual activity which I consider to be the ne plus ultra of art." 同上。

16. "Jean Dubuffet" 同上，P137。

17. "I thus enlarged it into an industrial catastrophe and finally chose as a title A Tragedy in the North. Winter, Rain and Tears " 同上，P137。

18. ［德］卡尔·雅斯贝斯著，王德峰译：《时代的精神状况》，上海译文出版社，2020 年，第 84 页。

19. "Tragedy", Michael Edwards, *Raymond Mason*, Thames&Hudson, 1994, P124.

20. 陈焰编著：《具象表现素描》，江西美术出版社，2008 年，第 58 页。

21. ［英］彼得·伯克著，杨豫译：《图像证史》，北京大学出版社，2019 年。

第四章　二次转向：雷蒙·马松的生活世界

《葡萄采摘者》的复调式的形态结构和《吕贝荣》广袤深宏的境界已然将我们引向人的风景的核心主题，借助胡塞尔"生活世界"的提示，我们又逐渐领悟到风景是一种关系，一种反思对象化世界的欲望，为人与世界的融合，也是马松所强调的家园与世界之间的双向互动以及边界的跨越与超越。本章将要讨论的内容关乎两个维度：第一个仍然是从马松通向"观看"的思索进路，深入的主题是风景，尤其是从"真实"的角度来切近风景的内涵，这样就将"世界"置于一个显性的位置。谈"世界"并不意味着就忽视遮蔽"人"本身的向度，相反，在作品论述中，我们将时时体会到家园风景之身的种种意向性的显隐。第二个是从艺术家的感知的途径出发，试图去展现风景在"幻"与"真"的纠葛之中表现出的复杂含混的诗意。这种诗意表现在作品中主要通过三种途径来建构家园世界：回到大地、回到童年、回到都市。从艺术家创作的角度来说，探索首先围绕着记忆等感知展开。以上两点，都可以帮我们理解马松创作的方法是如何与其所处的时代事物相关联的。

第一节　人的风景

> 世界仍然是所有体验的模糊（vague）场所。它不加区分地接受真实物体和个人瞬间即逝的幻想——因为世界是一个包容一切的个体，而不是通过因果关系连接在一起的物体的总和。
>
> ——梅洛-庞蒂《知觉现象学》

从 20 世纪 50 年代开始，马松攒了许多关于城市与自然的风景作品。无论是城邑的胜景还是意趣的原野，衍生而成的素描到浮雕，一气贯下，情、义相融，充溢着浓挚的激情，一如宏大叙事的历史图景。他将城市与自然两个"没有界限"的空间置于人的感觉范围内，将世界"风景化"，借助人的观看和身体，风景不是某种简单的再现，也不是简单的存在。从这个角度看，世界的统一性是需要在种种感知和行动的情境中来呈现的，而主体自身的感知过程又必然参与其中。那么，感知活动又是如何通过体验来确保世界得以显

现自身？让我们从最直接的观看入手。

在马松的《巴黎》（图 79）《伦敦》（图 80）《纽约》（图 81）等都市风景中，我们已然发现马松营造风景叠印幻境的高超手法，他以鸟瞰式的眺望作为观看方式主导着画面的视觉秩序，全景观看视角具有共时性的特点，是一种无所不能的拥有和展望。马松对视觉的复杂性有着惊人的控制，这与他早年的舞美设计工作有关，戏剧性知识和手绘的力量是所有作品的基础，使他有更广阔的视角，得以关注一个整体的空间，他从"街上的人"一跃而成为"空中的人"。从某种程度上说，马松更像是一个表演艺术家"吞吐"着这个"复杂性"的全景。梅洛-庞蒂将这种视觉复杂性的控制称为"疯狂的视看"，其目的是让观者可以忘掉甚至抛弃自身沉重的肉身，使自己从世界中逃脱出来。

城市统一为一个凝聚贯穿着的整体，既指向城市自身，又指向其内在意识之流，以及联结二者、使世间感知得以具体实现的身体的统一性。正是这种情境化的整合性使我们得以最终切近世界本真之"真"。这种远距离地看呈现的是艺术家穿过记忆的长河，穿越

图 79（上左）
雷蒙·马松
巴黎
浮雕
1991 年

图 80（下左）
雷蒙·马松
伦敦
浮雕
1991 年

图 81（右）
雷蒙·马松
伦敦
上色浮雕
1987 年

当下的时空，将城市中曾经发生、正在发生、将要发生的存在之象进行共时性的综合显现，远眺的模糊性造就宏伟叙事的流痕，战前战后的叠影历史感，并钩沉出这种历史感对众人的精神意义。时间性和情境性凝结于世界的一瞬间中。全景式的画面是城市系列最基本的一种构建方式，城市系列的描绘是全景式的扫描，具有视野广阔、篇幅宏大等特征。马松标签化的灰白泥浅浮雕手法几乎将叠印之幻境推到恰到好处。甚至可以说，叠印更能接近幻境之本质，将风景遗迹化、废墟化，构造一个历史场所，让时间为风景复魅，并进一步将空间碎裂和时间间断在风景中完美融合。他所描绘的城市风景又具有意象的提示性，这里的意象不是指具体某个城市的意象，而是马松试图将散落在历史进程中的风景重新组织起来，构成人类族群身份认同所形成的原初场所。从作品效果来看，犹如马远绘画中混沌隐约的空蒙境界，抑或是弗里德里希作品中绵绵不绝的暗夜（图82），意在展示世界本身"无"的意味，但这并非否定、空洞之"无"，倒是充盈或蕴藏着无尽的混沌之"无"（图83）。

　　梅洛-庞蒂所描绘的那"大城市的嘈杂声"中，城市是记忆和文化的场所，承载着历史的整体形构。以层叠连贯、飘逸浩渺的幻象来营造变动的时间感，时空的"折叠"，意象的叠加，正是在这样的意义上，我们才能理解"叠印"的真意，叠印并非仅仅是重叠—悬浮，也并非仅仅是空间层次或影像上的叠加，其实更是时间

图82
卡斯帕·大卫·弗里德里希
海岸岩礁
1825 年

图 83
马远
水图（局部）
绢本设色
26.8cm × 41.6cm
南宋
故宫博物院藏

维度本身的增殖和变幻。并由此从幻视通向风景的幻真。城市与马松的目光一道生长着、流变着，融为这座城市特有的印痕。这里的"风景"不是一种艺术类型，而是文化表述的媒介，把文化和社会建构自然化。风景是一种特殊的历史构型，在此是折射出人之历史的都市，这种反应建造在视觉思考和批判意识的基础之上。马松并不希望艺术留给我们的只是一个业已讲完、制作精美的故事，恰恰相反，他希望艺术是在一个充满自省和思考的基础上不断改造的过程。

二战后的法国成为流亡者的第二故乡，当欧洲的政治文化和道德文化层面遭遇前所未有的冲击与挑战之时，流亡者更视法国为自己的精神故乡。马松作为工业时代茫茫众生中的一员，面对这个越来越大的世界有着强烈的疏离感，他把这种与现实周旋和抗争的感受体现在了他的巴黎全景中。

"长桌的边上放着一张'巴黎全景图'（图 84-1），镶在玻璃框里，钢笔淡墨，一片楼房的丘峦，街道像是大地的裂痕，在楼群的冲压下挣扎着向着天边聚拢，并在那里喘息和孕育着一种庄严的期待。这是我们太熟悉了的马松的巴黎，那现代都市无限蔓延和伸展的全景图。"[1]

在马松的《巴黎》浮雕作品中（图 79），建筑轮廓的缜密与浅

浮雕凹凸的质感形成某种张力，巴黎的个性就在这种神秘的气氛里悠然渗出，形成一种模糊又坚实的历史整体感。城市将千年的历史揉搓在一起，彼此眺望。这正是马松与巴黎在不断视觉邂逅中成熟起来的视觉结晶。创作这件作品时，马松爬到了里沃利街的公寓屋顶，从观察巴黎的最佳位置眺望，这是他最乐于采取的观察方式，这种远距离特定的面向城市自身的方式可以有所蔽藏地接近城市本身。初看起来，这件作品好像找不出突出的探索意味。从画面空间构图上来看，则顺畅妥帖地展现出自远处平缓延伸的空间形态。同样，景观本身的表现手法和不同景物之间有着极为融洽的关联：近处的树和建筑用舒展的长曲线作为轮廓的功能，显得清晰而生动，中景巴黎圣心大教堂圆顶以及周围的建筑的造型就像是在平面上"挖"出一片合乎空间比例的建筑，以断续的方式来呈现浑厚，形态上与前景一脉相承。再向远景望去，那些深浅交错的建筑轮廓线条渐渐与天际、山峦融为一体，构成背景空间层次。值得注意的是，引发幻视的因素不在于主体部分错杂的建筑网络，而在于此种建筑网络所不断形成的空间深度的缩减。换言之，此种秩序最本质的表现形态建立起了空间的统一性，这是基于俯瞰的视角将空间的原初构型中所萌生的种种意象体现在作品中，这既不是源自对外部对象的单纯描摹，也不仅是内心情感的抒发，而是从层次及向度上进行具象的综合。固然，当我们的视线专注于这个建筑群时，就会惊异地体验到观者与建筑极度地"拉近"，注视得越久越有这样的感觉。当然，这里最关键的仍然是马松对于"真实"的理解，也有他自己在空间构型方面的一个重要思想，即不是表现空间，而是划定空间，空间秩序是被揭示的，揭示的途径亦不是主动探入，而是通过创造机缘情境来任由其敞开。这一点在《巴黎全景》的素描作品（图84-2）中尤为明显，整件作品为遒劲笔势描绘建筑所分割出来的每小团空间皆体现出自身极为独特的形态。这样的一击，彻底消解了空间的深度，削弱了建筑景物的坚实质感，画面中的所有景物皆化作一团渗透融汇的幽影。

由此马松全面完成了对巴黎城市景观的见证与占有。如同西蒙·沙玛（Simon Schama，1945— ）认为的那样，"风景在本质上是人特定感受和精神状态的投射"。[2] 在艺术家眺望与鸟瞰中浮现出的，是渐次疏离继而远去的景象，所呈现的是马松对于巴黎历史的

图 84-1
雷蒙·马松
巴黎全景
纸本水彩
1959 年

图 84-2
雷蒙·马松
巴黎全景
纸本素描
1959 年

回望，超出了一般"对景即物"意义上的观看和感知。对艺术家而言，城市是现代化历史进程的佐证，城市的历史与每个人的历史交织在一起，相契相合。而马松在都市中寻找文化的混合，把当下和历史混合成统一体，把风景画成具有文化主题的篇章，这就是马松精神上的超越。强烈无比的构成性浓缩了巴黎这个生命体的气息，成为触摸都市景观的最直接的一种浮雕拓片，上面刻满了拓印下来的都市表面的各种痕迹，有着具体的都市肌理质感。传统的历史文化对艺术家创作的影响往往在潜意识的层次中进行，因而艺术家对此种关联始终是难辨清晰的，这反倒为艺术家开放自己、容纳眼前的一切创造了条件。或许这就是艺术的优势，它能够创造一个永恒的城市，与真实的城市交错叠印，或许能比纪念碑或者史书能更好地重现城市的往昔。

马松回忆起当时创作时的情景（图 85-1、85-2、85-3），这是一个和布列松有关的故事，由马松本人在他的文章《布列松》里记述：

　　布列松的目光通过研究绘画杰作而形成，这使他能够立即将外部混乱无序的世界经过视觉的整理和组织置于一个有序的秩序当中。

　　有一天，他给我看了一些他在屋顶上画的巴黎全景画。他是位优秀的绘画者，很喜欢贾科梅蒂的作品，在作品中他故意强调结构的线条，"我要带你上屋顶，看着你做这件事"，布列松说。我们原本计划几天后做这件事的，但 1976 年夏天的热浪已经开始了，我想把这个实验提前开始。在烟囱上，我告诉布列松要画的那个特定景色，并打算从顶部开始。我照例用墨水，布列松点了头，没有逗留很长时间就走开了。然后在下面的窗户用徕卡为我拍了照片，照得太棒了。那里屋顶有两个人，我戴着帽子从侧面看，一整排烟囱的尖峰在天空的衬托下，延伸到教堂右下角，左边，在我的背后，屋顶的水平面，是个完美的黑色方块窗户。像所有他的照片，都用一条黑色带子框起来。

那么，这个称之为"实验"的事情到底蕴藏着怎样的意义呢？
实际上，布列松和马松的这个"计划"是有其历史背景的。在

图 85-1（左）
布列松摄
巴黎
写生现场
1976 年

图 85-2（上右）
巴黎屋顶写生
1976 年

图 85-3（下右）
巴黎的屋顶
1976 年

这个复杂的背景中，最为显著的因素就是在 20 世纪 70 年代巴黎的艺术家掀起的"追求视觉真实"的运动，以对抗陷入形式化的现代艺术危机。时任巴黎国立现代博物馆的策展人、理论家让·克莱尔策划了一个"具象表现"的展览，与前卫艺术家相反，这些艺术家们关心的是"回到事物的现实"。架上绘画作为视觉艺术不再取决于观看什么，而在于观看方式的转变，而观看事物的方式又受着知识与信仰的影响，是一种选择性的行为，当目光触及事物的时候也就是把自己置于与它的关系中。视觉的这种交互性质在某种程度上比口头对话更为根本。[3] 因而如何去"看"常常指引着如何去"画"，其本质就是"用眼睛来思考"，"看"的方式直接决定了作品的呈现样貌。但关键在于，这种影响的实质和作用方式是什么？首先，西方艺术史的各主义流派的发生自有其内在的根源，图像技术的发展既给绘画带来便利，同时又改变着视觉的直观方式，对视觉真实的回归是其结果而非原因。其次，"追求视觉的真实"其实是一种现象学式的视觉，隶属于当时所盛行的存在主义立场。现象学式的观看衍生而成的纯真之眼呼应着绘画中"视"与"思"的双重内涵，"视"的意义在于世界在一个活生生的状态中被开启着。"思"的意义恰在于强调直观的同时迟疑着追问，将"观看"引向严格的"看之思"，这样"观看"便被赋予审视和慎思的品质。另外，聚集在巴黎的一部分艺术家采用写生的方式，在纯粹直观的观照下，将绘画本体和艺术家的个体经验相结合，凝练视觉的充实，表现当下的感受。如阿利卡、贾科梅蒂、雷蒙·马松、布列松等，艺术史家让·克莱尔把他们称作"具象表现艺术家"。

在摄影史上，布列松是位光芒四射、才华横溢的摄影师。他还以调侃的口吻说摄影只是兴趣，绘画才是他的追求。65 岁那年，他放下相机，重新找回他少年时代的绘画热情，常常和马松一起在普罗旺斯的村庄写生。他有着自己关于观看的理念，认为摄影对他来说是在"现实中认识线条、块面和明暗变化的规律，用眼睛勾勒出主体。"[4] 在摄影中构成"决定性瞬间"的关键是"看"和"等"，"构图"的前提是"看"，有了在画面中动起来的各元素后，"等"便成为"看"的最后落脚点。因而我们不难发现，除了他定格"贾科梅蒂的决定性的瞬间"外，在他的风景摄影中有不少井字形、黄金分割、交叉、水平的经典构图的作品，都是对如何捕捉真实的

回应。

纽约全景图（图86）是创作于1987年的白色聚酯浮雕，是在克莱斯勒大厦57楼的德雷福斯办公室窗户上完成的。列克星敦大道和百老汇的两个峡谷清晰狭窄的视角，在所有的东西都向上推进进入太空，地平线由岛上最南端的巨大管风琴组成。世贸中心的双塔不可避免地占据主导地位，从左边布鲁克林大桥开始到右边的塔楼顶部场景逐渐崛起。

作为城市的居民，马松25岁时从伯明翰来到巴黎，又在罗马工作很长一段时间，后来又辗转于纽约这样的现代大都市。如果说有一座城市代表着马松，那就是伯明翰，对于伯明翰的依恋和偏重，或许缘自幼年时家人同伴围坐在一起的温馨时光；

图86
雷蒙·马松
纽约全景图
浮雕
1987年

也许缘自街道对面的红砖厂和来往的路人；后来马松走遍了世界各地大大小小的城市街道，对这座城市却始终怀着最初的敬意。1958年，他在巴黎创作的城市全景油画《记忆中的伯明翰》系列（图87），所反映的是记忆中家园的最初印象。马松运用油彩的薄画法涂抹与勾勒。作品以红砖色调作为联结的语调，深情回忆藏在内心深处的风景，将不被世人所知的童年风景一一召唤出来。这之前，马松只是把城市建筑视为叙事情节发生的环境，但在这系列作品中却以风景为独立的创作景观，这在马松的创作中还是先例。作品最大的特点就是城市的建筑，可以说建筑一直是马松日常生活的背景。城市的建筑作为一部凝固的历史，无论是它建筑性的结构与形式，还是它时代和地缘的多样性，都勾画着人类不同群落生存的丰富性，从而形成我们称之为"家园"的最原初的印象。最先刺激情感的是流淌在画面中的一股"暖红色"能量，这使人想起马松在他的自传中不止一次说过的家乡的"红砖墙"。整幅画面包裹着一层透气的生褐色调，在这样的氛围笼罩下，引导着观者带有窥视者的角度领略这份带有"怀旧"意味的神秘。英国地理学家大卫·洛温塔尔（David Lowenthal，1923—2022）通过引入"怀旧"的概念阐

图 87
雷蒙·马松
记忆中的伯明翰
布面油画
1958 年

述了风景和记忆之间的关系。这里的"旧"往往与表面的"新"构
成强烈反差，倾向于一种在不期然的环境中重复自身。画面中留有
大面积的"空旷"，如同中国山水中的"留白"，只不过马松的"留
白"方式除了留出空隙的方法外，他还用薄油溶解"抹去"画上去
的油彩，让物质与气息在画面上彼此渗透、传递。

从表面上看，这一时期马松母亲的去世给马松的内心留下难以
恢复的悲伤，在哀婉情绪的作用下，他第一次长时间在家停留，以
画画的方式作为内在的移情进入时空遥远的私人记忆，让自己拥有
生命的归属感。记忆，是记忆主体的一种建构，同时也是一种表征，
并与记忆主体的身份认同紧密相连。[5] 作为时空重织的"旅行"，总
是与主体的内在经验相关，对时空的重新编制、衍生和增殖是记忆
的意义或者目的。人类的记忆和绘画作为各自主体的发现，具有与
主体的意识不可分离的共同之处。记忆不是眼前浮现出与曾经相同
的场景，而是由于记忆痕迹之间的关系和差别而重新构成的。记忆
之事发生在过去，但当它深入到我们意识内部的时候，就不局限于
过去了，它成为在生活中不断进行排列和整理的行为产物。因而，
这个不断向马松记忆里回溯的"家园"当然不可能是一个固定的时
空之点，关键是要看到这个"原点"的特征如同时间"聚合体"，
注定是无法回返的。因为你永远不可能跨越时空去回到一个相同的
地方。从这个意义上说，即便你表面上返回到家园，但场所的变迁
会让你感到"物是人非"的怅惘，包括在空间距离中所耗费的时间

同样会在原初的场所上累积起层层的尘土。那么，为何马松还要朝向这个注定无法回返的家园风景呢？关键在于，此刻的马松并未真正将其视作一个实在而确定的"场所"。无论是记忆，还是幻境，总是能够更好地达到这一本质途径。以这样的姿态我们就更能理解，或许可以说只有居家缅想才能让家园风景绵绵不绝衍生出丰富、多维的时空变化。这里有马松年少时的遗憾：他回想起当时在伯明翰工艺美术学院学习初期一心向往建筑专业，但因为学习的周期比较长，家里也无法提供高昂的学费，只好暂时把这个想法搁在旁边，后来当他再次回到伯明翰时，用这样一种方式化解之前的遗憾；这里有马松曾经的憧憬：十一年前马松曾带着希望离开这片故乡，踏上二战后的欧洲大陆，当时他对于自己和整个世界的认识，以及对所有艺术的关注非常坚定自信，踌躇满志。事实上，这件作品是一个矛盾集合物，就如同马松在文中写下的："在这个纠结的时刻，一个偶然的机会让我回到了我的起点，记录下很多伯明翰街道及其周围地区建筑的水彩画。这是我眼中最最完美的伯明翰，红砖大都市的颜色就是它的特色，火红的日落与'红砖'有着异曲同工之处，俨然'是一个火红的视野下的一个燃烧的愿景'，胜于狄更斯笔下活脱脱的'红砖城'！"[6]

在《吕贝隆风景》系列（图88-1、88-2、88-3）中，马松从城市走向原野，向风景的"生命力"出发，从观察"形"本身升华到关注形而"上"的精神活动过程，是马松"回归最初"和对自然神性的尊崇。他似乎远离了历史的重负，可以随性抒怀，去捕捉土地的表情，混沌与终结、真实与想象、现时与过往都借助这些行吟的诗篇，通过回忆以一种隐秘的方式保存于风景中，获得某种新生。和许多自然风景画家不一样的是，马松并非因为受到"外光"的启悟而进入自然风景的探索，在皇家美术学院学习期间，马松花了一个学期的时间画了一幅安布列赛德的山和湖的写生，后来在尝试《吕贝隆风景》这一系列时似乎唤起了他的那段记忆。50年代末，马松曾创作过以卢森堡花园为背景的《田园诗》（图89），是马松对树木的第一次形象化处理，实际上也是对自然的处理，评论家将其视作《吕贝隆风景》的前奏，整件作品看起来像一个舞台布景，情侣位于作品长椅正前方，代表了与妻子杰妮·郝（Janine Hao）的会面，整个场景也可能是恋人的内心世界，观众好像在看一场舞

图 88-1
雷蒙·马松
吕贝隆风景
浮雕
1970 年

图 88-2
雷蒙·马松
吕贝隆风景
浮雕
1970 年

图 88-3
雷蒙·马松
吕贝隆风景
浮雕
1970 年

台偷窥秀，两排圆拱状的树木对称地向后退去，形成一个穹窿，更是一座令人欣喜若狂的森林神殿。

　　这一次，他面对的是荒原，钩沉起他更深的生活与精神世界，不仅仅是一种不同的氛围，应该说是一种存在的感同身受，这和传统意义上的风景画家对世界的感知有很大的区别。从某种程度来说，马松的生命观与宇宙观是与古希腊的自然哲学家的观点相契合的，他认为自然是人的本原，是对生命起源的思考，就这个方向而言，自然还是建构人类记忆、历史和神话的一部分最初的质料。因而，自然成为文明教化之风景，是沉思的对象，是运动和能量的另一面。马松笔下的自然不再是客体化的自然，而是一个生命的群体，一个生命的空间。自然空间赋予马松的作品一种浪漫主义的诗学，而这种诗学的精神是与浪漫主义的文学思想相契合的，马松想要修复的是现代社会异化中的断裂关系，想要探入的是从回归自然来调整人与自然的关系，洞察其生命的内涵，尤其是恢复人的感官能力，去往荒原之地，去往世界的"另一端"和地平线的"另一边"，领悟纯粹而令人愉悦的自然空间。

图 89
雷蒙·马松
田园诗
1956 年

　　在进入马松那迷离耀眼的自然世界之初，我们有必要对第一章中谈到的凡·高对于马松的影响进行回应。前面笔者提到凡·高作为马松艺术萌芽初期最钦佩的人物，马松到法国的初衷用他自己的话说就是"想看看世界另一边的凡·高所描绘的工厂和农田"。他对前辈的画作激赏不已，在自己的很多作品中都用上了如凡·高那样对比强烈的色彩。凡·高是一位自然主义的画家，他肩负起了时代使命，融入自然主义的艺术洪流中。他在通往自然本真的道路上所探寻的更多是来源于自己心灵的回声，而马松则将凡·高提供的启示性的契机幻化为浩渺的玄远。

　　在《吕贝隆风景》中，马松重新将自然空间中的大地与天空连

接起来，缔结人与世界之间的断裂关系。在绘画与雕塑的相互"溢界"下释放率性，从而成为引导人走向精神启悟的神性空间。康德有言："自然引起崇高的观念，主要由于它的混茫，它的最粗野最无规则的杂乱和荒凉。"[7]在进入到马松所描绘的自然风景之中时，作为研究者，在视觉体验上并无特别的强烈的转换感，相反，倒像是回到家中那样自由放松。从另一方面来看，若我们从风景本属于西方传统文化这方面出发，那么就会体会到或许是马松有意为之，大约是因为他不愿意让吕贝隆成为奇观之地，希望将吕贝隆归为一个普遍化的原野的真实图景。但即便如此，想要在马松同时代的艺术家中寻求与之共鸣的风景作品却是极为困难的，然而我们却在塞尚这位同样通过主体知觉的觉醒的艺术家的风景作品中，寻找到息息相关之处。当然，两者在创作理念、手法、时代背景方面存在着太过明显的差异，不过，就塞尚的绘画所呈现出的艺术与自然的原初状态打破了西方绘画艺术与自然的二元对立的关系来看，两位艺术家达到的是极为相近的领悟。因而，在这里引申塞尚的这段插曲，其实必将迫使我们通过塞尚自己更为明确和自觉的探寻来揭示马松作品中所隐含的某种深意。

塞尚将绘画空间看作身体裂变的一种新存在形式，梅洛-庞蒂曾从身体的参与出发去获得知觉经验这个角度对塞尚进行过详细的阐释，通过实践综合，回归到人的原初状态，极富启示性。

落实到具体的创作过程中，塞尚将作品中的任何物体还原成锥体、圆柱体和球体。把垂直线和平行线对应于画布的长和宽，随着画面逐渐被构造成一种十字形结构的穿插，形成所谓的"织体"（图90）。他通过这种方法来表现自然，表现他眼中最本真的恒常秩序，这是空间的原初构型。塞尚绘画时把身体感知作为主体表达的重要环节，是从根本上去把握空间的基本形态，并非是对外部对象的单纯描摹，也不仅仅是自我情感的抒发。随着笔触的流转运动，将整个身体调动起来融入作画中去，此时的身体既包括主体又包含客体，不仅"看到"自身，而且"观看"外在的自然。这样，分散在自然中可见和不可见的视像便组织起来。塞尚的这种"归纳性感性"是直达事物本质的感觉，但其目的不是为了体现某种别致的审美情趣，反而是要谨防主观意图的过度介入，主旨是为了不断逼近"真实"。塞尚在描绘山峦的时候没有任何预设，可以说，他摒弃了所有曾经

图 90
塞尚
圣维克多山
布面油画
1890 年
费城美术馆藏

关于描绘的经验，将所看到的东西一一召集起来，结成整体。让事物在这种结构中自己现身。这种内在的结构不是静止的，而是敞开的，是随着人的此在而完成的。

根据上文的分析，如果不纠缠细节差异的话，可以将马松的《吕贝隆风景》看作是一种用身体参与到自然变化的崭新模式，是艺术家依照身体感知的"内在的意识"进行的描绘。从 18 世纪开始，普罗旺斯风景开始被法国南部的一些艺术家描绘。从让·安东尼·康斯坦丁（Jean Antoine Constantin，1756—1844）的当地流派风景画到弗朗索瓦·马瑞斯·格朗奈（François Marius Granet，1775—1849）的把普罗旺斯作为背景的绘画。直到塞尚成为这片风景里最突出的标志后越来越多的艺术家有意识地描绘阿克斯风景。马松在文中记录下当时和布列松一起在普罗旺斯写生时的场景。在布列松看来，画画最根本的是"看"的问题，无论是拿照相机还是拿铅笔只是手段的不同而已，用现象学的语言来说，是要用既非精神也非物质的"肉"眼来看，"肉"其实要表明的是艺术家是用融入"心"的"身"去创作，此时艺术家与可见世界之间的角色不可避免地相互颠倒，呈现视觉与运动的一种交织，从而让身体与世界同质与同构。

图 91
雷蒙·马松
吕贝隆风景
浮雕
1974 年

　　马松选择了柔软厚拙的浮雕质料，通过刮刀表现，但并不精确地控制，却能够精准地使表达当时的情绪的刻痕在与色料的纠结中浮现出来，或者说，他直接要表现的就是这山野的纯然在场，但整个空间秩序显现为"切割"后的"远方"（图 91）。倒是马松从"线"出发来揭示空间的原初划分，将山野化作一种图案，动感十足，浑然冥化，苍茫而明朗。但"线"的划分并非强调艺术家主动的地位，同时又是空间原始开裂的痕迹。痕迹的原初纠葛展现为阴阳的交互运动，经纬线的交织，起伏又舒缓，山野如同一场祭祀之后的遗迹，只留下大地丰收后的荒凉。塞尚持续走向知觉觉醒的原动力，在马松身上找到许多共鸣。在马松《云》系列（图 92）中这种身体空间的原初包容性就更为明显。云在整件作品中占了一半以上，马松所表现的云是流动的，轻灵、自由充满野性。接下来的部分是树丛，树丛的表现形构和云非常接近，如果不是在色彩上略有区分，基本分不清云和树，在孤单荒僻的山野间形成鲜明对照的是一个房屋的屋顶，透显出浓浓的"居"之氛围。进一步则可以说，"云"和"屋"，构成了马松画中的场域。"云"和"屋"这两个相互关联的十分重要的诗意形象若借用巴什拉在《空间的诗学》中所谓的"内心空间""宇宙空间"的辩证法，则可说画中的"屋"象征内心空间，"云"象征外部空间。这个过程说到底就是屋始终敞开而非封闭，不断向外部世界开放，由此不断拓展内心世界的运动过程。由此而生发出的对内外空间的相通性，已然将我们的思索推

图 92
雷蒙·马松
云系列
浮雕
1970 年

进了一步。

云是最早的文化母题，是天上之气，在中国古人心中云是祥瑞和"灵力"的象征，是世俗通往神圣的媒介。马松并不是第一个描绘"云"的艺术家，但云的可塑性，不受单一的透视原则束缚，又可以任意变位、变形地连到一起让这个意象深受古今中外艺术家的喜爱。且不说塞尚《塞纳河》中那里色彩鲜艳的云、《圣维克多山》充塞天宇之云乃至《大浴女》中蒸腾爆裂之云，单就中国山水画来说，往往当云与其他风景形态结合在一起时会产生强烈的视觉效果，比如郭熙画的大团云气呈现出石块的质感，董其昌生动描绘湘江上的奇云，沈周山川烟云的回旋交融。知觉作为综合各个要素的格式塔整体，马松的作品是对原初自然的敬畏。或许正因为《云》是源自与大地肉身之间的痛彻肌肤，震撼心扉的亲近，才使得其能够在相对普遍的主题中绽放出惊人的能量。这样强烈绽裂的空间我们也能够在他的《风》（图 93）里感受到。

《吕贝隆风景》创作的早期，自然空间只是以一种比较隐性的方式存在于作品中，可以零星窥见一些自然形象，比如太阳、土地等，且与作品的结构形成密切的关系。随后，马松作品中的自然空间逐渐从隐性走向显性，甚至成为超越都市空间之上的存在，自然意象也比之前更为丰富。

这个阶段中，马松显然对于自然元素有一种执迷，他将"土"

图 93
雷蒙·马松
风
浮雕
1974 年

化身为大地和高山，将"火"与阳光相联系，"水"又与溪流相关，"气"则转化为天空，作品成了一种"移植的自然"。"遍布在乡村里：云朵、树木、土地的沟壑好像人群一样蹦跳着和旋转着。"[8] 一切艺术家存在的意义在于使视觉的体验变得清晰。艺术家们完成这项艰巨任务的手段决定了他们作品的审美价值、文化价值以及人类学意义。他的水彩画和表现普罗旺斯地区吕贝隆高原美景的彩色浮雕刻画了散发着人文主义传统的活力，塞尚说过他自己观察事物细致入微，有时候甚至会感觉自己的眼睛在流血。马松也是如此，他专注地观察着塞尚的故乡——普罗旺斯的美妙景色。他的这种观察是忘我的，彻底舍弃了人们习以为常的视角。这些来源于内心体验的景色与外部形状的简单自然巧妙融合，成了丝毫不逊于塞尚的作品。马松以精湛的技艺，用石膏、色彩、树木、岩石、云朵和房屋构筑了一个圆满的艺术世界。

吕贝荣的沟壑和圆形褶皱变成了一些汹涌的海洋波浪，他们汹涌澎湃地突出悬崖，像即将断路一样翻滚的地方。在 1963 年的《逼近风暴》中，云层向左倾斜，跟随着地球的弯曲形态。那里还有另一种生命，它不仅可以激活移动的天空，还可以激活不动的地球。1961 年，云层在 Big Midi 景观中活跃起来。这是太阳移动，它以光的骚动照射空气，并在淹水的土地上发出活力。如何雕刻太阳？马松的答案是塑造它，就像一个旋转和爆发的巨大天空中流出的巨

大火山口，它的影响也通过锯齿状的切口排列在整个低层的天空中。源于马松对凡·高的钦佩，马松的太阳就像凡·高的一样，特别是笔触的表现力不可抗拒地提醒着我们这一点。灼热的阳光作为"原始的火"成为马松作品中最鲜明的火元素形象。火是柔软的、生动的，而不是刺眼的、生硬的，太阳在自然中的永恒性成为马松最钟爱的火的形式。

第二节 从观看世界到生活世界

摆脱传统视觉的规范是马松与传统艺术作品明显相悖之处，他在保留事物的原初性的基础上，将本来看似没有关系的对象通过观看联系到一起，《采摘葡萄者》复调式的异质同构将我们引向人的风景的核心主题，借助胡塞尔"生活世界"的提示，我们又逐渐领悟到，应该在这个基础上展开对身与世界之间的具体关联。

大型上色雕塑《采摘葡萄者》（图94-1）首次出现在1982年伦敦的艺术委员会回顾展上，马松将重新开始的希望寄托在了这件作品之中，他在这里寻找明天的阳光，作品流露出一种雪莱式的坚定与乐观。作品首先唤起的是我们生活世界中的知觉体验，现代科学的危机就在于忽视了自身的源泉，把自身看作远离生活世界直观经验的机器。胡塞尔的"生活世界"意在围绕"自然以及人在自然中的活动交织形成的现象世界，是我们日夜栖息的世界。"[9]这里主要基于两个层面来展开，一是具有直接发生性的日常生活世界，二是具有非对象性和先在被给予性的原始生活世界抑或纯粹经验世界。胡塞尔之所以开出生活世界这一别开生面的哲学药方，其原因在于批判"自然科学客观主义遗忘自我的理想化"以及拯救欧洲生存的危机。就前者的理解而言，整件作品呈集聚性构图的轴心结构，大型倾斜的地形将景观尽收眼底，肥沃土地上铺展开的是重叠含混的五排葡萄树，放射性的轴线和逆时针旋转的螺旋线，在眼花缭乱的藤叶中，似乎为观众提供了一种视觉的连续性。马松直接从视觉的感受出发去把握葡萄园的空间，而不是遵从一种既定的焦点透视的基本科学原理。与之相对应的是蔽藏在葡萄叶丛中的摘葡萄者，三

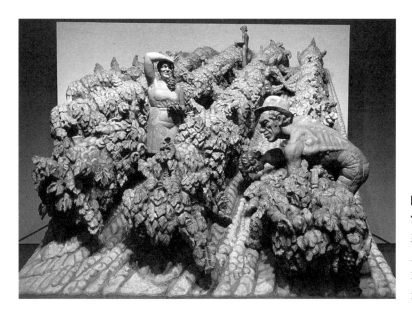

个人物展现不同视角的样态，但基本保留了大的视域上的统一。前景男人脸上布满的皱纹、身上突起的肌肉，手臂上隆起的筋脉，与田地中深深的犁沟互相交织成身体空间，包括旁边低头男孩的头发和女人嘴里的半截葡萄与画面上的"花菜形"葡萄叶、茎融为一体（图 94-2、94-3、94-4、94-5）。这样的处理并未失却空间的深度和层次，相反，或显或隐的葡萄藤叶和藤蔓暗中穿插，相互"滑动"着"叠印"成彼此统一的整体，也使得空间在疏密得当的灵活多变中确保着幻象既间断又连续的"通达"。当葡萄园的空间向着天地无尽伸展之时，它并不是将万物纳入本身之中，而是以开放的多样化的姿态与万物"交感"相连接。因此，那些葡萄枝丛与叶片以及错杂的枝干并不具有特别清晰的轮廓，而是呈现出层叠变化的效果，加上色透薄的色彩渲染更是弥散在氤氲扩散的幻视之中，形成终极的大地书写。作为"交感"之物，这样的构型方式其本身具有汇聚连接的潜能，这里包含着某种相似性。与《蔬果市场的离开》有共同之处，背景中那些扭曲着蛇形线的蔬菜水果代替了密密匝匝的葡萄叶的形式，蔬菜叶一层层地包裹着自身的奥秘，正是作为世界的自我的相似的核心隐喻。因为这样的一种植物的包裹非常恰切地描绘出整个世界的不同层次和向度之间紧密纠缠、彼此掩映的逼真形态。这是强调万物在此基础上所形成的环环相扣的相似性的亲缘秩序："世界像一根链条一样被联系在了一起"。福柯在描绘相似性的

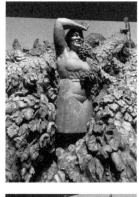
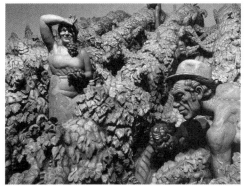

图 94–2（上左）
采摘葡萄者（局部）

图 94–3（上右）
采摘葡萄者（局部）

图 94–4（下左）
采摘葡萄者（局部）

图 94–5（下右）
采摘葡萄者（局部）

运作方式时挑明了几个根本特征："宇宙被折叠起来了：地球重复着天空，人们的面孔被反映在星星中，植物把种种对人有用的秘密掩藏在自己的茎干里。"[10] 相似性最终指向的恰恰是世界的自我——相似，向着无穷尽的方向、维度和层次拓展自身的面貌和意义。

葡萄采摘者、葡萄丛茎叶、土地与阳光在连续的韵律中展现出内在贯穿的力度，统一为万物的总体，并伴随着"共—现"的界域的方式呈现。海德格尔说："艺术作品决不表现什么。"它首先是创造自身，然后立足于自身中；它不仅属于它的世界，而且世界就在它里面，这正是自然的神秘。它作为存在者本身，自立自形，无所促逼地涌现并返回到自身，又消失于自身中。这是葡萄园的生活世界在动态运行的过程中实现的内在时间与外在界域的自发融合与共存，两者间的统一性借用梅洛-庞蒂的妙语，"世界的瞬间""时间的波"。这当然不是说葡萄园世界本身的情境展开过程和内在意识的流动在时间上是"同步"的，而是强调意识"介入"葡萄园世界的必然性。换言之，这个已然向着生活世界开放的"世界的瞬间"，每一时刻都带有其时间晕圈，而使得这生活世界真正起到互通和联

结作用，使得内在生命得以真正介入到世界之中的自然是身体。因而这里的"主体性"不是笛卡尔式的我思主体，而是从胡塞尔现象学中发展而来的身体主体。倾向于梅洛-庞蒂指出的"主体性的含混存在"构成一个世界。简言之，时间性和情境性凝结于葡萄园世界的瞬间中。葡萄园的生活世界中的当然不是对象性事物的总和，它们的属性是不可确定的，虽然通过万事万物体现自身，却又始终隐身于其后，奠定着世间万物最终的统一性界域。这是一个"幻象的空间"或"私人风景"。这种"整体论"的艺术思维，犹如"梦与现实的混合"所产生的魔力，不同质素既相互独立又彼此对话，在解构中达至重构，使得异质因素接触时放射出耀眼的光芒，表现的是人物与自然相同的生命节律，对自然和人类命运的双重关怀，同时向往建立一种人与自然之间平等和谐，相互依存的新型关系。田园牧歌的情调中洋溢着生机勃勃的生命色泽。从生活世界直观复杂性的本质显现出来的葡萄园的情境形成一个凝聚贯穿的整体，此种统一性既指向主体自身的统一性和世界的统一性，又指向内在意识之流的统一性。换言之，正是此种人与风景的情境化的统一性使马松这件作品切近世界之真，是"展现体验世界的别样途径"。

葡萄园不是伊甸园，男人与女人也不是传说中的那个美丽的起源，这里是一个劳作中的现实世界。马松的作品与现实有着极大的相关性，如同他所说的"我需要一种来自生活的艺术而不是来自艺术的艺术。"但对于马松来说，到底什么是现实？而这个"现实"在他的作品中是如何表现出来的？每个时代的转换期都会出现对现实的一种复杂认识，随着"现实"观念的变化，马松在《蔬果市场的离开》（图 95-1）中展开了一个与法国日常生活内容相关的、具有超现实主义倾向的场景，相较于社会实录式的现实主义，这里更倾向于表现的是心理现实的探索，借助弗洛伊德的梦境建构手段，营造出一个具有魔幻维度的乌托邦。作品中运用艳丽色彩的表现手法具有极强的世俗性，把人物表面刻画得神奇活现，妙趣横生的人物语言，让观者暂时忘却了这是一部冷峻揭露社会的悲剧，相反，一种奇异的喜剧氛围在作品中具体景物的陌生化排布中表现出来，比如身着西装的男绅士手臂下夹着一棵与他毫不相关的白菜；堆砌在车上和车旁的蔬菜水果的诡异造型烘托起整个"现实"的荒谬景观。涂脂抹粉、扭曲变形的人物面庞处于对现在和未来生活兴

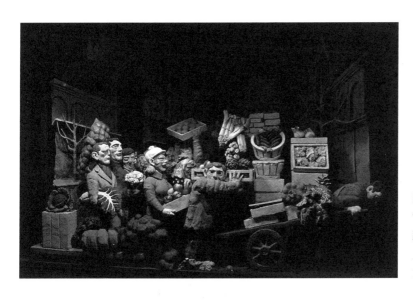

图 95-1
雷蒙·马松
蔬果市场的离开
上色雕塑
1968 年

趣全无的停顿状态，可以看出创伤的经历动摇了他们整个生命结构。在淡淡的忧郁与些许幽默中构成视觉的戏剧性，这不仅是对具体人事的关心，而且是透过对现实的深度观察而得到的一种具有哲思色彩的视觉收获，掺杂着晦涩、浪漫、感伤等复杂心理因素，是一首意味丰富的视觉诗，一场关于现实生活的视觉思辨。加上背景建筑中水墨画般的渲染，作品基调颇具爱伦·坡小说中典型的怪诞之美。在这个充满着激情与泪水的世界里，这些涂满脂粉脸庞的滑稽演员们成了主角。他们最后一次表演了一出悲怆、温柔、滑稽但却绝望的戏剧。就像斯塔洛宾斯基（Jean Starobinski，1920—2019，瑞士历史学家）在谈到生活在江河日下的威尼斯的贾多梅尼科·提埃波罗（Giovanni Battista Tiepolo，1727—1804）的作品《普切内拉》时曾说的："接替上帝的第一棒是由小丑完成的。"[11] "把滑稽提高到怪诞，把可怕发展到恐怖，把机智夸大成嘲弄，把奇特变成怪异和神秘。"这句话简直就是创作《蔬果市场的离开》的注脚（图 95-2—95-9）。

　　或许我们可以说，马松作品中的魔幻现实主义视角就发生在真实的世界之中，但又似乎以无可解释的逻辑对抗着现有的秩序与规则。马松本人特别强调，从《蔬果市场的离开》开始，他创作的兴趣发生了变化，造型语言也随之而变。批评家们也注意到，马松自此以后的作品褪去了先前作品中外露的激情宣泄，呈现出一种抒情式的内倾，这与艺术家此时的追求和旨趣有关，作品成了他探索人

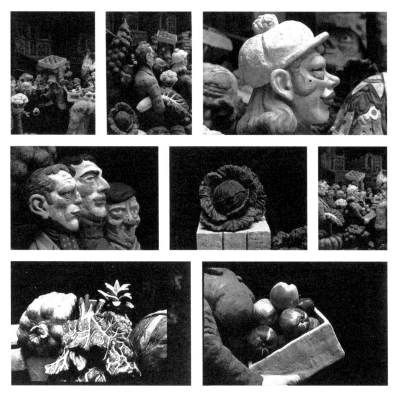

图 95-2—图 95-9
蔬果市场的离开
（局部）

类复杂心理活动与当下生活的因果关系的一种手段。故而马松的目
光开始转向内心，走向纵深。这样的一种与"心理现实主义"相结
合的表达方式正是马松此时创作的用意所在，也较为贴近本质地道
出战后的现实状况。当然，这种朝向内心的转移是有一个发展过程
的，大体上也有"迹"可寻。受到戏剧的启发，在创作《人群》之
初，马松仍是一个十足的戏剧迷，他大量的戏剧积累中已蕴含着他
将要探索的方向。那段时间马松因坐骨神经痛而抓住了彻底研究
戏剧的机会，这是他"艺术生活中最令人着迷和富有成果的时期之
一"。在《蔬果市场的离开》中，小人物饱受着身份焦虑的困惑，
心灵上的扭曲与异化，迷茫地挣扎在生活困境中。二战后先锋派戏
剧如存在主义戏剧、超现实主义戏剧、荒诞派戏剧产生并发展，这
些戏剧样式是存在主义哲学家哲学思想的形象化体现，为了凸现人
存在的荒谬性，还原一个"真实"的人，这一时期的先锋派戏剧开
始转向小人物的生存世界，并力图强化人的主观能动性，在现存境
遇中发展自我的个性，特别是对人复杂的心理展示进行了大胆的剖
析及多角度的透视，这些也是先锋戏剧在思想上的主要特色。马松

对剧作家的热情，是一个英国人对整个法国世界的另一种感知和命名经验的方式，更是他对不同艺术的尊重。在此时的马松看来，人物的内心活动是戏剧的核心，也是舞台表现的出发点。一切从内心开始：舞台场景的设置和人物关系的演变发展，布景的点缀，无一不是内心的图景对生命本质的肯定，在明晰与确认之后，才有了人物内心的张力。故而马松自《蔬果市场的离开》以后的作品充满了对人物心理世界的沉思，人物在作品的情境发展中各放异彩，充满了丰富而壮观的力量。从这一角度来审视《蔬果市场的离开》，那些往往会使一般观者茫然的人物和象征，便有了各自出现的理由：那些强忍泪水的男人和女人、那些扭曲着蛇形线的蔬菜，还有那失乐园般的市场……他们和它们都是马松心理世界中活生生的象征物，由内而外的双向张力重建令人眼花缭乱的视觉形象。人物形象经过马松视线的照耀与点拨发出独特的光泽与质感，变得富于现实感，传达了 20 世纪 60 年代的巴黎世相。失落感是这场"现实戏剧"的核心心理体验，是主体异化、中心地位失落后的一种缺失。失落不仅是主体的情感反映，一种情绪体验，更是对人生、对意义的绝望，也是主体形成的内在哲学基础，可以使主体在虚无中获得完整性。作为战后的一种时代思潮，失落感的背后隐藏的是痛苦、焦虑、异化、空虚的悲观意识。主体的失落意味着存在之不可能，存在成为一种求之不得的愿望。马松的作品呈现的是这样一个怪诞又神秘诡异、超现实的失落世界。这种心理体验是马松对存在进行的更为本质的审美把握，因此超越了传统意义上的"现实主义"的真实论。正是出于对 20 世纪人类社会现实的切身体会与深切忧虑，作品才饱含了对现实与未来，个体命运与人类整体生存状态的焦虑和思考。可以看出，马松对历史和现实的关注脱离了简单、狭隘的政治层面，指向人类共同命运，也是这一时代人类悲剧的缩影，富有穿透力的表现形式渗透着马松对历史、人生与现实的叩问。马松积极参与到社会变革的洪流中，将知识分子的忧患与焦灼化作一部部史诗性的巨作。曾有人认为马松算不上是一位现实主义者，相反，真实和勇气才是直抵赤裸裸生存现实价值体系的基石，马松在以最平实的质朴的造型语言探讨人类生存的基本问题。

　　某种程度上，这样的由"心理现实主义"所生发出的带有魔幻维度的现实，它关乎的是想象的可能，而非想象本身，将现有的东

西重新排列，并非为事物发明出新的秩序，使其看上去有一种陌生感。从表面上看，马松的创作理念是忠于客观事实的，他以客观冷静的态度表达具体对象，拥有高超的表现技巧。在技法造型层面，以上丙烯色的环氧树脂制成的方式占主导位置，这样的表达给人以妍媸毕现的体验。马松也更愿意把自己的作品定义为"现实主义"，他认为"现实主义是每个人的语言"。[12]

马松的造型语言基于"现实生活"与"图像经验"，这两者是马松艺术创作中重要的基本支撑，之所以重要，并不是因为马松常常将现实与经验直接投注到自己的表达中，而是基于其对现实的复杂性，多重性与不可确定性的领会。马松所传达的现实，是经过自己整合的具有形而上维度的现实，更接近卢卡奇（Lukács Gyrgy，1885—1971）在《历史与阶级意识》中所描述的现实：与普遍现象相连接的一个哲学命题塑造了社会生活的各个面向，它们被资本主义的关系所渗透——对于马松来说，这是一种介于"自我意识与自然现实"之间的体验，是他在日常生活中获得的任何一段被组构的经验。显然，马松发挥想象力来缝合这种被异化了的"现实"与被割裂的"经验"之间所存在的缝隙，使得他从现实里提取出超验的感觉得以转译在作品上，与他所处的环境形成某种张力关系。

作品《前进》（图 96-1）也是马松回归家园的一部分，1988 年，也是马松在华盛顿安装了双子雕塑的同一年，作为一位城市艺术家，他接到英国艺委员会的邀约，需要在家乡伯明翰建立一座大型的纪念碑式的雕塑。他提供了一个小型模型以及描述性文字作为创作的构思呈现（图 96-2、96-3、96-4）。作品塑造的人群中有工人阶级、儿童、教育者，好像是一支带着汇入世界最广泛意义上的浩浩荡荡的游行队伍，又像是人类从小而大的起源，人物的动态也包含了站立和坐着的，似乎他们的每个动作都有意义。伯明翰砖墙的红色更像是为了穿越时空回到家园的最初场景中，处于人群中心的是父亲般的人物。汽车车身的一部分光滑而时尚，让人想起马松的父亲是一位先驱驾驶者，所以此作也将父亲的工作与伯明翰联系起来，靠在发动机罩上的汽车设计师拿着一支铅笔，指着前进的方向。而另一方面，马松似乎又回忆起少年时教会学校的老师们，这一特写又象征了"伯明翰所开创的穷人的教育"让许许多多有着类似梦想的儿童拥有了快乐的童年。这是一部回望过去又延伸至未来的作品。

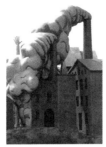
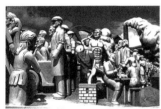

作品与会议中心和中心广场遥相呼应。1991 年 6 月 12 日，伯明翰纪念碑作为新的国际会议中心启幕的一个环节，由英国女王伊丽莎白宣布落成（图 97）。

图 96–1（上左）
雷蒙·马松
前进
伯明翰纪念碑雕塑
1991 年

图 96–2（上中）
前进（局部）

图 96–3（下左）
前进（局部）

图 96–4（下中）
前进
小型模型

图 97（右）
英国女王为伯明翰纪念碑
揭幕
1991 年

第三节　上色雕塑：雕塑与绘画的统一

在前文对于马松作品的论述中，其实已经多次提到他的造型语言呈现出的雕塑与绘画的统一关系。在马松那里，雕塑是用画家的眼光来处理的艺术，于是有了色彩，"上色雕塑"是马松作品的特征。总的来说，马松的上色雕塑作品第一次"露面"大致开始于 60 年代晚期，即在 1966 年的巴黎"五月画会"上，他展示了一些小型彩绘头像。马松对这种既绘又塑的造型手法的迷恋也绝非偶然，一方面他本人偏爱色彩胜于素描，特别是中世纪壁画、中国庙宇里的彩色雕塑和日本绘画中的色彩；不可忽视的另一面，是 1996 年在一次与司徒立的访谈中当被问及"为什么在雕塑上着色"时，马松认为，他的所有雕塑都是用绘画的眼光来处理，而且一件着了色的雕塑比一件铜制或石膏制的雕塑更具有人性。

上色雕塑可以一直追溯到埃及时代，包括现在见到的洁白的希腊大理石像，当年很多是彩色雕塑。最著名的雅典巴特农神殿上出

自菲底亚斯（Phidias，公元前 490—公元前 430）之手的一组雕像，还可以从那衣纹的深处，窥见剥落余存的彩色痕迹。文艺复兴意大利的雕刻家多纳泰罗（Donatello，1386—1466）的著名彩雕胸像也保存到现在。中国的彩雕历史也更为久远，早在战国就有楚木俑为最早的彩雕。但中国彩雕的雕与绘各尽所长，均适应不同的地方来处理，比如木俑鼻子突出的地方用"雕"，眉眼鼻部分主要是画出来；石窟庙宇中的大型彩色雕塑，大多设色鲜艳少用复色，因为庙宇往往没有窗户光线暗淡，需要与朱红柱子、琉璃瓦、五彩的画栋雕梁相调和。马松除了喜欢收藏一些雕塑，包括中国佛头外，他还经常光顾博物馆，馆中陈列着的各色彩绘的全身像、半身像的浮雕作品一定触动了马松的创作灵感与神经。本文认为马松上色雕塑的主题主要分为两方面，一是日常生活，二是突发的社会事件。而马松"感兴趣的只是生活"，选择创作感动大众和世界普遍性主题，集中体现在与波普艺术和现实主义的审美倾向的重合上。20 世纪 70 年代晚期，杜布菲在马松画室认真审视马松的那件突发性社会事件的上色雕塑《北部的悲剧》和表现日常生活的挽歌作品《蔬果市场的离开》后评价："你已经成功地将一个我从来没有做到的广受欢迎的公共层面投入到你的作品中去了。"他禁不住感叹："我只欣赏两位年轻的艺术家，法国有你，美国有奥登伯格。"显然，杜布菲特别看重的是马松"着色"的雕塑，在这个意义上，他还建议古根海姆博物馆的馆长梅瑟先生与马松取得联系，要求他在博物馆里组织一次马松的彩色雕塑回顾展。杜布菲是法国战后非常重要的艺术家，1901 年出生于法国北海岸的勒阿弗尔市（Le Havre），高中毕业后学了一段时间的绘画，之后继承家业从事酒业。战争是 20 世纪 40 年代巴黎常新的话题，艺术家们勇于揭露世界的虚假幻象，价值的失落，控诉战争对人类文明造成的摧残与毁灭。这个被马松称之为"疯狂的人"的杜布菲，在希特勒占领巴黎最严酷的时期，在社会的形而上学好像不再让人相信之时，又开始了绘画，而且返回到了艺术在历史中最初的起源上，他粗糙而充满冲劲的风格似乎预示了艺术从浪漫地强调唯一性转向强调普通生活和大众文化。杜布菲和作家的联系很密切，比如米歇尔·塔比耶（Michel Tapie，1923—2012），还有画家弗特里耶（Fautrier，1898—1964）、沃尔斯（Wols，1913—1951）等。他寻求的是"大街上的那个人"，

这和马松有相通之处，并认为这样的人"让人感到亲近，想和他交朋友"。在杜布菲来马松画室之前马松听过很多关于他的事情，特别是他的模具工和摄影师都曾为杜布菲工作过，所以彼此并不陌生。与此同时，马松最为关注的是杜布菲作品中对材料的尝试，杜布菲并没有把材料看成是中立的、惰性的东西，而是将其看成与作品亲密合作的现实。从回归绘画初期，杜布菲就开始用各种非传统的材料混合颜料来创造一种浓密、像灰浆一样的色彩糨糊，并以一系列非艺术材料来组合、拼贴充满整个构图的人物，从浮木到海绵、混凝纸、锡箔，杜布菲利用新奇的技法和材料来创造一种识别主题的感觉障碍，以便显示出一种惊人的新鲜感。从某种程度上说，马松运用环氧树脂创作之后的作品也是受到杜布菲对材料的启发，他从那时便感觉到环氧树脂是最理想的材料，既可翻模又可像石膏那样方便。

雷蒙·马松的上色雕塑实现了色彩与雕塑的完美结合，颜色不是事物的外在表现，而是一种接触对象本身真实性的手段，是他对世界探索的方式。大型上色雕塑《葡萄采摘者》（图98）是马松表现日常生活方面最典型的代表作之一，作品塑造的是一个"日常生活"的世界，也是胡塞尔所说的"朴素生活"，"日常生活"是人类历史的基础，也是费尔南·布罗代尔所谓的构成"长时段"的基础。整件作品在形式上如同一部长诗。从某种程度上说，这是一件可以概括马松创作特征的典型作品。整件作品都笼罩在富有人情味的轻柔温润的色彩之中，在相对比较粗糙的表面以刮擦加拍打的方式将

图98
《葡萄采摘者》创作现场
1984年

图 99
葡萄采摘者模型
1984 年

色彩融入其中，马松亦将自己的情感融贯于丰富的色彩中来安排葡萄园中"人"及人的活动。层层叠叠的葡萄叶和枝蔓并没有因为外形的概括而舍弃掉内里丰富且生动的细枝末节，相反的是物象在一个个色块与面的交织、同构中获得如诗般的视觉愉悦。马松雕塑上的着色，并不是一种附丽的形式，它直接就是雕塑的组成部分。在《葡萄采摘者》（图 99）里，叶片的亮部闪着柠檬黄，暗部以冷色相混合，由淡绿渐渐变成青绿色。他追求的是"印象"中绚丽多姿的色彩而非"印象派"的印象色，他只把这种表现手法作为是对物体存在方式的探寻。按照印象派的着色方法，这种青绿色属于环境色，越靠近地面的地方以赭石色作为陪衬，以显现出阳光的照耀。结构形式沟壑纵横，使得各个元素之间的关联非常严格谨慎，从而阻止了雕塑作品中氛围、色彩的逃逸，同时将这种杂乱无章、现实可感的东西，变成具有统一原则的感觉形式。在马松那里，这种建构感觉的能力称为"不离开感性的组织"。现象学家杜夫海纳则称之为"归纳性感性"。层层叠叠的葡萄叶所构成的呈螺旋上升的团块结构如同勾勒过的山峦，结成一个浑然的整体，马松只是把他看到的东西召集起来，让这些事物在整体的形式结构中显现其自身的意义。随着人的此在而完成，结构也显示出其开放的姿态，正是在这样的一种结构关系下，马松才使葡萄叶通过丰富的形状以及结构线勾勒出其自在的样子，饱满的生命力才得以通过上色雕塑的形态显现出来。这也再次显示了雕塑与色彩的完美搭配，做出了绘画

图 100-1
马松在创作《吕贝隆》

与雕塑合一的创造。雷蒙·马松将绘画与雕塑结合是他追求真实世界的一种方式和途径，通过色彩呈现出来的事物不再是我们面前可触的实物，它通过流转具有了超越时空的"虚无感"，马松通过柔和抒情的色彩营造囊括了葡萄园中万千生命的无穷实在，因而这里的上色雕塑的形式也不再是物理学中的空间视觉模式，有了一种超越性。

形式结构在他的浮雕作品和水彩《吕贝隆》系列（图 88-1、88-2、88-3）里有更为清晰的尝试。从画面上，我们可以感受到的是马松尽情地遨游在这个充满绿色气味和普罗旺斯香味的大地上，柔软厚拙的浮雕质料和轻薄的色料之间的张力充分挖掘了上色雕塑的潜在表现力（图 100-1）。他把世界推向远方，从超越中把握荒野的浩瀚与辽远。在这方面，马松围绕作品的内在形式结构和视觉感官的整体性展开实践性探索。画面中，地平线是构成视域的支撑，并且向左右两侧拉伸和延展，让厚重的肌理渐渐推至中景和远景，融到空气和光线中，层叠绵密的色层构造交织出生命的混响，呈现为远望的无限，蕴含着对视野的超越。马松用身体参与到自然变化的模式里，通过刮刀挤压浮雕物理形态的表面，形成皱褶般的痕迹。既让人领略到透纳式的"如画"浪漫，又透露出忧伤而沉着的含有历史感的深刻，这是马松所有作品语言中最具学院传统的一面，但这并不意味着他作品中"生动性"的淡化。马松理想中的吕贝隆不止是对自然界的视觉性记录，更重要的是对隐藏在大地表面下的巨

大力量的暗示。马松喜好使用沉静的绿色和蓝色系列，再加上若干
灰色和黑色，对他而言，这些色彩已经足够表现深刻而生动的景致。
马松对色彩的节制，对形体严谨而有条理的安排，都呈现出一种合
乎理想的秩序感。即便很难寻找到一种围绕"中心"式的光线或秩
序，整幅画面又符合一种视觉感官上的整体性。前景的色层构造得
层叠绵密，轻薄雅致且匀净的色层渲染而成的淡色调，融到远处的
空气和光线中，地平线和天空作为中景和远景渐渐推得愈远愈弱。
马松运用轻薄的色料与粗犷的质料之间的张力充分挖掘上色雕塑的
在表现特定的光线与氛围上的潜在表现力。从某种程度看马松在风
景中具备"组织性"的"混乱"。马松通过运用环氧树脂混合了调
和媒介之后的颜料物质聚合于画布表面，阐述自身的理解，并以某
种方式进行运动，最终留下了具有浮雕物理形态的痕迹，成了一种
实在的物。这种通过挤压拥有皱褶般的山脉，比任何事物存在的时
间都长久，它展现着生命的过往，无论是现在还是将来，都讲述着
一个深刻的思想者勇于担当的存在（图 100-2、100-3、100-4、100-
5）。1960 年的纸本作品《吕贝隆风景》中最重要的本质是绘画性。
凝重的笔触、凸起的浮雕、浓郁的灰色调，构成了无可名状的生
存之境。黑密的钢笔线条传达出细腻而凄婉的凝重意境。这是一种
"生"的态，一种生的、活的、发生中的态，是将历史与自然充分
嚼碎之后掷入天地间的生长的形态，它存在于"想"和"看"的世

图 100-2（上左）
吕贝隆山谷
水彩

图 100-3（上右）
吕贝隆
水彩

图 100-4（下左）
吕贝隆
水彩

图 100-5（下右）
吕贝隆
水彩

图 101-1
吕贝隆山
钢笔素描
1962 年

图 101-2
吕贝隆
钢笔素描
1960 年

界之间，它在想象的世界里被看见（图 101-1、101-2）。

在另一场表现日常生活的"戏剧"《蔬果市场的离开》中，马松又找到了新的视觉逻辑，不同于《葡萄者采摘》柔和的抒情色调，该作品以色彩补丁的形式强势进入我们的视线。厚重涂抹的风格闪烁着一种动态的色彩效果，形成摄人心魄的极致魅力。展开了一个与法国日常生活内容相关的，具有超现实主义倾向的场景，超现实主义的"黑色幽默"是一种对待现实的态度，既不属于喜剧也不属于悲剧，有其独特含义。作品表现手法具有极强的世俗性，艳丽色彩的运用生动地传达人物的感情实质，把在荒谬和压抑世界里的人物表现刻画得神奇活现，妙趣横生的人物语言，让观者暂时忘却了这是一部冷峻揭露社会的悲剧，相反，一种奇异的喜剧氛围在作品中排布，营造出一种具有魔幻维度的乌托邦（图 102-1、图 102-2）。

马松在《蔬果市场的离开》中采用了自身建构的具有特定情境的时空结构，呈现出以显性的物理空间和隐性的心理空间方式向观者展现对现实的批判或推动作品情节的作用。色彩的布局与存在的整体中，他为我们打开了连接有限与无限、存在与虚无的空间。与

马松为拉辛古典主义戏剧《菲德尔》所做的舞台设计的"对向式"空间不同的是，《蔬果市场的离开》所追求的是"半包围式的空间"。艺术家似乎想让观者进入一个幻象的世界，整件作品浓浓的诡秘色彩起到推波助澜的作用。街道的结构变得狭小拥挤，颠倒错落的建筑如同布景覆盖着水墨画般渲染的天空，透过阴冷的色彩渗透出一个隐性的虚幻空间。作品基调颇具爱伦·坡小说中典型的怪诞之美。空间变得流动，观者的视线不再聚焦于固定的焦点。马松将写实、繁复的空间背景转向了某种高度的象征性，不再是现实环境的替代物，而是有利于情节展开的舞台装置，最大限度地实现空间表达力。我们也可以从该作品的泥稿草图中看到空间和建筑物相合衬的关系（图103-1、103-2、103-3、103-4、103-5）。

《蔬果市场的离开》的创作素材全然来自于法国战后的日常现实，就其本义而言的具体成形即是现实的一个投影，人物的塑造更是它畸变的影子。这是马松描绘的存在的一种样态：颓废的精神、单调的步伐，大家彼此相伴却又倍感疏离。人物的色彩并不能拯救他们的精神，思想已经窒息，步履还在持续，一切又归于沉寂。这是马松常反映的精神在现象世界的投射，众多的灵魂构成生生不息的生命链条，在失落与茫然中，找不到任何方向，创伤的经历动摇了他们整个生命结构。涂脂抹粉、扭曲变形的面庞渗透出淡淡的忧郁，化作些许幽默，构成视觉的戏剧性，一种对现在和未来生活全无兴趣的消极状态，透过对现实的深度观察而得到的具有哲思色彩的视觉收获。作品杂糅了哥特壁画的色彩和表现主义的手法，强调人物刻画的鲜活的生命力，掺杂着晦涩、浪漫、感伤等复杂心理因

图 102-1（左）
《蔬果市场的离开》创作现场

图 102-2（右）
创作现场

图 103-1—图 103-4（上、下左）
《蔬果市场的离开》素描稿

图 103-5（下中）
彩色泥稿

素，是一首意味丰富的视觉诗，一场关于现实生活的视觉思辨。在马松的雕塑中，色彩不再是处于被调遣的从属地位，而是居于主要地位，他绚丽多姿的色彩表现手法更是对物体存在方式的探寻。

《拉丁区》则表现的是 20 世纪 60 年代掀起的轰轰烈烈的"五月风暴"运动，和 1968 年的表现同样事件的《五月的巴黎》不同的是，这件作品中所表现的人群非但没有浩荡游行队伍带来的紧张压迫之势，倒充满了洋溢着节日般的气氛，仿佛又把马松拉回到青年时期，人群中涌现的是他熟悉的面孔。作品中的树干和叶子，甚至建筑物的遮蓬与屋顶，都被灌注了一种充满情绪的颜色语言，在他的眼中，彩色在雕塑上的运用表现了他对作品的一种要求。社会各界的罢工潮紧随其后，街道的一边飞舞着各色棋子，另一边是人声鼎沸的游行队伍。法国作家埃尔维·阿蒙（Hervé Hamon，1946— ）把"红五月"比作一场舞台剧，呼喊声和锣鼓声就这么日复一日地在这里排演。国难当头，绝非表达情致的恰当时刻，可有趣的是，在日后的回忆与书写中时常会带出"舞台剧"般的"五月风暴"，大概也只有作家才会如此关注这些日常生活的场景细节（图 104-1、104-2、104-3、104-4）。

1958 年马松创作的油画《记忆中的伯明翰》系列，以红砖色调作为联结的语调，将深藏在内心的童年风景召唤出来。马松将家园最初印象中的伯明翰红砖墙的记忆碎片，经记忆之网过滤以后形

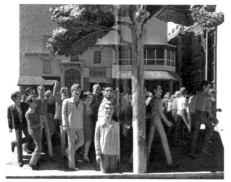

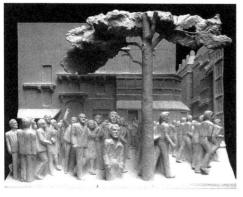
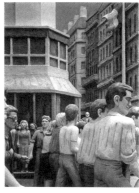

图 104-1（上左）
雷蒙·马松
拉丁区
上色雕塑
1989 年

图 104-2（下左）
拉丁区模型

图 104-3（上右）
拉丁区（局部）

图 104-4（下右）
拉丁区（局部）

成的家园的意象，作为自己永不消除的胎记。转换成一种不可见的力量，化作流淌在画面中的一股"暖红色"能量，因而作品中呈现出的视觉特征更像是一种情绪，画面承载着的是一层带有"怀旧"意味的神秘从留有大面积的"空旷"的画面中渗透、传递出来，让自己拥有生命的归属感。

《城市》系列中明显可以感受到的是历史时间的存在，如何透溢出时间的印痕成为马松造型语言的关键。马松采取"眺望"的关注方式来追寻他作品产生的动力，而在其中，他又特别地看重都市建筑的"生成"过程。整体的空间里，形成一种坚实地扎根于传统的历史整体感，马松首先强调的是"和"的根本向度，无论是素描还是浮雕，都没有着色，弥散着浓郁且不确定的灰色，显示的是一种有意味的厚重感，是心理积淀，也是历史本身。更重要的是，马松在将"都市"形态演绎成画面的时候，有他自己在空间构型方面的一个重要思想，即无论是描绘还是形塑，他都没有"跟着感觉走"，他用划定空间的方式暗合空间秩序被揭示的态度，比如《巴黎》的钢笔草图中全景的更广阔的视角，其中对视角的掌握和对建

筑物结构的特别关注，选择性将大量信息集中到一个整体中，从清晰的建筑体系和通道延伸到仅仅暗示但总是可读的钢笔笔迹。这可被认为是一种最微妙的绘画，即视觉世界的重新出现。艺术家放弃了对场景范围的控制，前景从高于地面的某些幽灵般的建筑物表现。因而感知对象的连贯性的关联也因叠印时空的幻境感而变得不再连续，也正是在这个意义上马松将空间碎裂和时间间断在作品中完美融合。马松所追求的就是在远眺与玄思中穿越历史的过程。

小　结

马松在 20 世纪 70 年代从观看世界转向生活世界，其实是他艺术生涯中经历的离开家园，走向更为广阔的外部世界，远走他乡后的对家园的深情凝望。从某种程度上说，生活世界是马松对家园世界的时空意象的呈现。他笔下的城市或者原野更多专注于人的生存状态以及生命形态的追问和思考，这是他基于家园想象的一种哲学支撑。因而，他的作品不是简单的再现，也不是简单的存在，而是与主体自身的感知过程关联在一起，强调的是家园与世界之间的双向互动以及边界的跨越与超越。换言之，正是这种人与风景的情境化的统一性使马松的作品切近世界之真。他在家园世界的建构中主要通过回到大地、回到童年、回到都市三种途径。这三种途径分别采用眺望、远望和记忆等不同的关注方式来追寻他作品产生的动力。他在这段时期内创作了最为典型的上色雕塑的代表作品，作品反映出其创作思想的多重复杂维度。马松对上色雕塑的创造性运用作为作品主题本身的存在状态，不仅仅是一种视觉形式，更是他在视觉真实之外对于永恒性的思考，是有限与无限的超越性中介。他将复调式的异质因素在解构时达至重构。建立起一种人与自然相和谐的新型依存关系，洋溢着生机勃勃的现实世界中的生命色泽。

"家园"的内涵通常通过自然的编码得以呈现，这在荷尔德林的诗中有着鲜明的体现。马松也赋予笔下的自然其一种形而上的意味，因而不是客体化的自然，更多的是代表着一个生命群体，一个生命的空间，承载着族群历史文化的精神。在这个方向上，马松代

表作品如《吕贝隆风景》系列中将自然空间中的大地、天空连接起来，重新缔结人与世界断裂的关系。从"观看"的思索进路，自然空间所展示出的是一个普遍化的荒野的真实图景。《记忆中的伯明翰》系列从时间向度上来回归家园，反映记忆中家园的最初印象，以红砖色调作为联结的语调将童年风景召唤出来。《城市》系列中又以城市为母体，将家园世界风景化，作为一种文化符号，与世界和历史同生共构彼此眺望。《葡萄采摘者》呈现出的视觉特征更是一种温暖的家园情绪，一个居于生命和世界之核心的终极所在，从而让人拥有生命的归属感。在晚年作品《拉丁区》系列中，马松再度将自己化作家园城市中的茫茫的一员，将"风起云涌"的"历史故事"通过节日般的轻快基调娓娓道来。

注释

1. 许江著：《走进马松》，《新美术》1997 年第三期。

2. ［英］西蒙·沙玛著，胡淑陈、冯樨译：《风景与记忆》，译林出版社，2013 年。

3. ［英］约翰·伯格著，戴行钺译：《观看之道》，广西师范大学出版社，2015 年，第 5 页。

4. ［法］亨利·卡蒂埃-布列松著，赵欣译：《思想的眼睛》，中国摄影出版社，2013 年，第 23 页。

5. 这里关涉到《知觉现象学》中"联想"和"回忆的投射"。梅洛-庞蒂认为"感知就是回忆"，感觉材料需要有回忆的投射来补全，一片风景一件作品只有通过回忆的补充才是清晰的。

6. That Birmingham. In Memoriam should be a visionary painting is explained by the image in which Mason had viewed the city and,surprisingly, by the terms in which he always imagines it. On another occasion when he rebuts the charge that Birmingham was ugly, he calls it not beautiful but 'marvellous and transcendental', and he warms to Dickens's figural description of Birmingham or 'Coketown' in the fifth chapter of Hard Times: It was a town of red brick, or of brick that would have been red if the smoke and ashes had allowed it.....", Michael Edwards, *Raymond Mason*, Thames&Hudson, 1994, P58.

7. ［德］康德著，邓晓芒译：《判断力批判》，人民出版社，2008 年，第 99 页。

8. "des fresques contemporaines qui s'enracinent dans l'art gothique tardIF, Raymond Mason, *Raymond Mason*, Centre Georges Pompidou, 1986, P59.

9. 生活世界在西方理论语境中，更多的是关注与他人共存以及前科学性。它就是普泛在人们日常生活之中的素朴和自然的精神架构与形式，是人们以日常的自然态度"栖居"于其中的世界。就后者的理解而言，它是一切存在的最终根基，真正具有形而上和存在论的意义，具有非客体化、非实化、非现成性以及直观的特征。［德］埃德蒙德·胡塞尔著，倪梁康译：《现象学的方法》，上海译文出版社，2005 年。

10. ［法］米歇尔·福柯著，莫伟民译:《词与物》，上海三联书店，2021 年，第 71 页。

11. Jean Clair "UN ORAGE DE PASSION" *Raymond Mason*, P54, *Centre Georges Pompidou*, 1985.

12. "An Art of Expression", Michael Edwards, *Raymond Mason*, Thames&Hudson, 1994.

结　论

指引马松的，是一种被存在行为所激起的情感。这种情感正好和本体分离又融合，一直绵延不绝，历久弥坚。在《蔬果市场的离开》中，马松出于谨慎，假装表示他雕刻了这些面具。但在《北方的悲剧》中，他毫不犹豫地向我们展示了他灵魂的存在。 然而，在《葡萄采摘者》这件作品中，已经不存在这两个方向了。只有马松对于工作的专注，与永恒事物融为一体的姿态，还有那些时而弯曲时而舒展的躯体，这一切都向我们诉说着人类存在与自然之间、思想和苦难之间还有苦难和人类历史之间紧密的联系。难道马松在经过十年的明辨后，最终接受了田园诗般的乌托邦了吗？答案是否定的。这位擅长绘画的雕塑家将自己的浮雕配上画框后，却没有丝毫奉承的意味，他的总结并不是用梦去彻底否决现实，而是用思想这一工具去触摸大自然本身的美丽。马松 50 余年的艺术生涯看似贴满存在的标签，在生存体验的外衣下，实则掩藏着艺术家观审生活世界的深邃目光。

本书以"人的风景"为题目和线索，在 20 世纪战后哲学思想文化的背景中，通过一显一隐的两条脉络贯穿全文展开论述。一条是以马松艺术生涯的作品为主线，结合"人群"的主题。梳理他不同时期的重要代表性艺术作品，通过对作品形式结构以及实践方法的分析，形成脉络谱系。另一条是以视觉回归作为主线，通过对马松同时期的哲学家，德勒兹（Gilles Louis Réné Deleuze, 1925—1995）、梅洛-庞蒂、胡塞尔、阿尔托等的研究，结合作品展开从"人趋近风景—人即风景—人的风景"线索的论述，并与作品主题建构的观点进行回应，进一步深化与作品主题的深刻关联。在这样的基础上，我们的思想不会仅仅局限在作品中"人"或"风景"的图像，以及作品的风格形式上，而是通过作品的感知方式重新开启自我与他者以及世界关系的重新互动中，是建构更加开放包容的"人群的存在"以及超越的努力。这样的内在关联使得马松数量庞大、风格各异的作品具有一种连续性和完整性。笔者的论述也力图表明这种"文化身份""史诗叙事""家园世界"之间整体延展建构的统一。

首先，马松作品中的文化身份建构处于动态、重新生长的过程中。特别是在跨文化体系结构中，自我的认同是多方面因素的集合，加上二战后的特殊语境，马松通过作品中人物无处不在的迷离、错

位、未完成性的视觉表征诠释了艺术家自我意识的发展轨迹，预示着重生的希望。马松自我形塑的身份带有艺术家的自传色彩，无论是将自己定位为"漫游者"的角色还是拥有"空洞的眼睛"的人物形象抑或是"去域化"的时空表达，局部身体的自我形塑……马松作品实现的是一种混杂的身份认同，他试图在两种文化的冲突与调适中建立某种统一，以此来消解二元对立身份的撕扯，形成一种有着整体感的民族文化。从这个意义上讲，马松正是以开放性包容的心态建构一种具有世界性的多元文化身份，从而开掘出旺盛的艺术生命力。

其次，马松作品中的史诗叙事建构是他创作的基础。让·克莱尔指出："雷蒙·马松的作品重新赋予'人文主义'这个词以意义和尊严。"马松深刻地体会到，对他人的爱才是现实。他作品中的人文关怀体现出艺术家敢于直面存在的勇气，与对周遭世界的反思。与此同时，他在搭建历史与现实间的双向通道时都以平民化的视角切入，将讲述"真实"作为史诗叙事建构的主要特征，这就不仅仅是在展现史实，更是艺术家马松对世界观和历史观的新表述，甚至是超越民族的一种独特的视域。从这个意义上讲，马松的作品不是传统意义上的历史作品，更多的是关于世界的总体想象或人类历史的整体诘问，正是以这样的思考立场，他总是寻求在总体性真实和乌托邦的欲求之间的一种弥合。因此他处理形象的过程不是对象化的思维而是将整个人直接汇通于作品的过程，最终呈现为身体与他人的可逆性，世界的同源性。这些都成功地营造出时间维度的拓展，而这一创造性转化的过程又恰恰解决了绘画或雕塑最不擅长的表现时间浓缩的难题。

再次，马松作品的家园世界的建构贯穿于他艺术生涯的始终。他的家园想象基于一种哲学支撑，借助于胡塞尔的"生活世界"的提示，前提是"身"与"世界"之间的原初交错关联，更多专注于人的生存状态以及生命形态的追问和思考。这离不开他年轻时离开家园，走向广阔的外部世界的选择，并在多年后反过来凝望家园的经历。这是一条人与自然的亲和之路，更是自我与世界的双重拯救。马松围绕空间和时间的感知展开体验家园世界相似性的别样途径，也正是在这个意义上，马松将空间碎裂和时间间断在作品中完美融合。

附　录

雷蒙·马松大事记

1922 年

出生于英国伯明翰，父亲是苏格兰人，母亲是英国人。父亲是一名汽车修理工，母亲来自伯明翰酒店老板的家庭。曾在英国圣多马教堂初中和伯明翰乔治迪克森中学接受教育。

1937—1939 年

获得伯明翰工艺美术学院奖学金。

1939 年

皇家海军服役的志愿者。1941 年退役。

1942 年

在伦敦皇家艺术学院获得皇家绘画奖学金，然后在安布罗西德的湖区学习。

1943 年

离开伦敦皇家艺术学院，在那里与艺术家斯文·布隆伯格共享一个工作室六个月。获得了一幅生动的肖像作品。他们在自己的工作室举办了一个联合展览。在斯莱德学校展露出天赋，然后转到牛津的拉斯金绘画美术学院学习，成为其中的一员。和同学爱德华多·保罗兹结下了友谊。

1944 年

在拉尔夫·纳特格尔·史密斯的指导下转向雕塑。住在阿什莫尔博物馆，从其雕塑画廊中获利。

1945 年

回到伦敦，再次回到斯莱德学校，去汉普斯特德拜访亨利·摩尔。

1946 年

与斯文·布隆伯格一起在伦敦举办展览，并前往巴黎。在法国政府奖学金的帮助下，进入巴黎高等艺术学院学习，并决定定居在巴黎。

1947 年

与年轻的画家谢尔盖·雷兹瓦尼和雅克·兰兹曼一起，在塞纳河边的一座空旷的宅邸里，放弃了美术学院的艺术学习，过着边缘性的生活。与他们一起参加画廊里的展览，制作纪念卡和彩色抽象雕塑展览。

1948 年

与贾科梅蒂会面，两者的友谊持续终生。

1949 年

跟随着贾科梅蒂的足迹，回到具象化的工作中，展览中重新呈现了新的事物，"抽象已让他厌烦至死"。

1950 年

与同伴画家福格特一起在圣日耳曼区水晶酒店举办展览。前往巴塞罗那旅游。

1951 年

前往希腊和克里特岛旅行。

1952 年

低浮雕作品《街上的人》被马松认为是他职业生涯的开始。第二次访问巴塞罗那。在巴黎现代艺术博物馆的展览上给贾科梅蒂和亨利·摩尔之间担任翻译。福格特介绍他认识在瓦洛里斯的毕加索。

1953 年

创作第一件高浮雕作品《巴塞罗那有轨电车》，工作室

位于拉丁区王子街。

1954 年

在法国南部与毕加索的第二次更重要的会面。在海伦·莱索尔的伦敦美术馆举办的第一次展览；亨利·摩尔邀请他在哈多姆参观。与弗朗西斯·培根会面并开始交往。

1955 年

继会见贾科梅蒂后，在他的艺术生涯中又出现第二个至关重要的会见。他在卡门男爵家里会见了巴尔丢斯，这是在一个聚集了艺术家、作家、音乐家的聚会。如巴尔丢斯、马克思·恩斯特、曼·雷、卡桑德拉、弗朗西斯·波伦克、雅克普·雷维尔。

1956 年

遇见郝珍妮，之后她成为他的夫人。创作雕塑作品《田园》系列。

1957 年

创作《歌剧院广场》。

1958 年

母亲逝世。回到伯明翰去寻找童年时的城市，即便这一切已经发生了不可逆转的改变。创作了一些关于记忆中的伯明翰的作品。买了梅内贝尔附近山坡上的房子，面对着吕贝隆山脉。

1958—1959 年

创作《奥登十字路口》。

1959 年

为巴黎金纳斯剧院的马里贝尔公司设计舞台背景和服装。

1960 年

与妻子一起在他的工作室附近开了郝珍妮画廊。开幕展览是他自己的作品。画廊的活动持续了六年，展览由安妮·哈维、米歇尔·查彭蒂尔、查尔斯·马顿、米克罗斯博·科、加斯顿·路易斯鲁·克斯、马约·伊桑坦特、皮埃尔·贝古、斯文·布隆伯格、利奥波德·利维、卡珊卓和巴尔索举办。

1962 年

在马塞尔·杜尚的推荐下，荣获芝加哥威廉和诺玛科普利基金奖。

1963 年

加入巴黎的克劳德伯·纳德美术馆，他是唯一一个致力于雕塑的人。分别在 1965、1971、1973、1977 年举办个人展览。

1965 年

五月，《人群》第一次在克劳德伯纳德美术馆展出。

1966 年

最后一次在郝珍妮画廊举办的展览展出了巴尔蒂斯绘制的一些水彩作品，这次展览带来了他的纽约商人皮埃尔·马蒂斯的参观，以及他与马松作品的邂逅。

1967 年

加入纽约皮埃尔·马蒂斯画廊。于 1968 年、1971 年、1974 年和 1980 年在此举办个展。

1967—1968 年

《人群》作品和纽约展览的所有作品被罗马布吕尼基金会收藏。从 1960 年到 1976 年间频繁地访问在美第奇别墅的巴尔丢斯。

1968

绘制《在拉丁区五月游行》。在伦敦当代艺术研究所展示青铜作品《人群》，给观者以深刻的印象。在巴黎当代国家艺术中心举办的首届展览"特洛伊雕塑"上展出《人群》的原始石膏和其他作品。在纽约的皮埃尔·马蒂斯画廊展出《人群》的青铜雕塑和绘画作品。

1969 年

作品《人群》参加芝加哥艺术俱乐部的群展。展品参加维也纳的维纳塞·瑟森国际展览会，马松开始与该展览的导演、画家乔治·艾斯勒建立密切的友谊。

1969—1971 年

创作了他的里程碑作品《蔬果市场的离开》。于 1971 年首次在克劳德·伯纳德美术馆展示，然后又在皮埃尔·马蒂斯画廊展示。他的《人群》和其他作品收录在法国出版的《创作之路》这本书中，由他的朋友路易斯德拉迪奇编辑。

1973 年

参加在加来美术馆的展览"二十世纪的雕塑家"。水彩画个展在克劳德伯·纳德画廊展出。作品《圣马克广场》展览。《纽约的东村》和有色彩的风景雕塑、一些树胶水彩画、作品《吕贝隆》等在皮埃尔·马蒂斯画廊展出。

1975 年

《人群》作品安置在巴黎杜伊勒思设计的花园里。在巴黎现代艺术博物馆做了很多关于彩色作品的讲座。

1976

作品《蔬果市场的离开》被安置在巴黎圣尤斯塔什教堂。在弥撒会众之前的圣诞前夜，蓬皮杜中心的视听服务的大屏幕上展示了伯纳德·克莱尔·雷诺制作的雕塑的 100 幅图像，并由让·吉卢即兴创作了一部伟大的管风琴。《王子街 48 号

的杀戮》开始研究华盛顿区乔治敦，但这个项目后来被取消。作为罗马大奖赛的高级顾问，他回到了美第奇别墅。

1977 年

创作纪念碑式的作品《北部的悲剧》。在它完成的那一天，弗朗西斯·培根和他的朋友米歇尔·莱里斯一起回马松工作室。群展"自然的壁纸"在巴黎国家图形艺术和造型艺术基金会展出。在维伦纽夫的阿维尼翁庄园展示景观雕塑和绘画，由法国诗人伊夫·博纳富瓦担任讲解。作品《悲剧》和大规模的雕塑作品，以及 50 余幅绘画作品参加在克劳德·伯纳德的群展。亨利·摩尔被詹姆斯·洛德带去看采矿雕塑。

1978 年

被授予法兰西艺术骑士勋章。艺术家杜布菲来参观他的工作室。

1979 年

参加布鲁塞尔美术馆的群展"新主观主义"，由吉恩克·莱尔组织。《悲剧》《被照亮的人群》展于比利时蒙斯美术馆。

1980 年

《人群》雕塑参加关于"人类"主题的"德乌西姆雕塑研讨会"。

《悲剧》《被照亮的人群》《侵略》在皮埃尔·马蒂斯画廊群展展出。

马松个展在法国奥克塞尔约纳旅游局展出。

1981 年

入选巴黎国家现代艺术馆，蓬皮杜艺术中心。

1982 年

完成《葡萄采摘者》。《劫后余生》参加群展。后来成为马松艺术主要倡导者之一的莎拉·威尔逊组织的"法国 1945—54"在伦敦巴比肯美术馆举办首届展览。

群展"巴黎 1960—80"的海报张贴在 20 号博物馆。《悲剧》展于威尼斯贝纳国际区。参加蓬皮杜艺术中心的群展"诗的幻想曲"。由英国艺委会主办的回顾展"雷蒙·马松：彩色雕塑、青铜艺术和绘画，1952—1982"在伦敦蛇形画廊和牛津现代艺术博物馆展出。

1983 年

开始为加拿大蒙特利尔市中心的 65 人纪念碑工作。加入伦敦和纽约的马尔堡美术馆。

1984 年

参加由理查德莫菲特组织的群展"来之不易的形象"，于伦敦泰特美术馆展出。在法国大皇宫举办个展。国际大师的一个群展，在东京马尔堡美术馆展出。会见格鲁姆斯，后来成为他的家人。

1985 年

在纽约马尔堡美术馆举行个展。大型回顾展在巴黎蓬皮杜乔治中心的同时代画廊以及马赛坎蒂尼博物馆展出至 1986 年 2 月。

1986 年

《人群》作品被安置在巴黎杜伊勒斯花园里。《被照亮的人群》被安置在蒙特利尔麦吉尔学院大道上。在伦敦海沃德画廊与罗丹展览同时举办讲座"罗丹，一个讨论雕塑的场合"。弗兰西斯·培根和罗伊·富勒出席了讲座，富勒写了一首"关于罗丹演讲之后"的诗。在泰特美术馆举办"巴黎经济学院的回忆"的讲座。

1987 年

在伦敦马尔堡美术馆举办个展"拉丁区"。帮助格鲁姆斯举办在纽约惠特尼博物馆的回顾展。

1988 年

受伯明翰市政委托，为纪念百年广场设计一座纪念性雕塑，面向新的国际会议中心。伯明翰艺术馆展示了该项目的模型和相关图纸。《悲剧》被安装在韦克菲尔德大教堂，作为韦克菲尔德节日的一部分。双子彩色纪念性高浮雕安装在华盛顿乔治敦广场。

1989 年

回顾展"雷蒙·马松的绘画和雕塑"在伯明翰博物馆与美术馆举行，参观曼彻斯特城市美术馆和爱丁堡城市艺术中心。群展"六个雕塑家"在纽约马尔堡美术馆举行。与巴尔蒂斯一同出席在瑞士举办的查理·卓别林百年纪念仪式。在马尔堡的个展上展示了高浮雕作品《拉丁区》。

1990 年

再次铸造《人群》，并将其永久性安装于纽约麦迪逊大街 527 号。

1991 年

英国女王伊丽莎白二世于 6 月 12 日在伯明翰百年广场为纪念性雕塑《前进》的落成举行开幕式。在伦敦马尔堡美术馆举办个展。在伦敦考陶尔德艺术研究所举办"走出工作室"的讲座。

1992 年

创作《王子街 1 号和 2 号》。举行"艺术与建筑"雕塑中的有关建筑内容的讲座。费尔南多·博特罗带他飞往西班牙马德里参加马尔伯勒·加利亚的就职典礼。

1993 年

参加纽约马尔堡美术馆的多色雕塑的群展。作品《离开》被安装在华盛顿中心，乔治敦的四季酒店大厅。作品《悲剧》被安装在美国康涅狄格州路易斯·德雷福斯公司总部。低浮雕作品《卢浮宫》《黎塞留庭院》《堕落的人》被安装在佛罗里达迈阿密。在泰特美术馆作为演讲者之一做"战后巴黎"的演讲。

1994 年

《葡萄采摘者》的原石膏雕塑被永久性安装在法国维泽莱葡萄园。获得荣誉市民的称号。在马尔堡美术馆举办"今天的艺术人物"个展。

1995 年

米歇尔·爱德华兹的著作《雷蒙·马松》出版。

1996 年

中国美术学院于 1996 年聘请雷蒙·马松、布列松、阿利卡为客座教授。

2000 年

画册《在巴黎工作》英文版出版。

2003 年

在伦敦马尔伯勒美术馆举办小型作品回顾展。

创作上色雕塑作品《火海中的双子塔》。

2010 年

在法国巴黎逝世。

《人的主题——雷蒙·马松访谈》原文
（收录于司徒立著《终结与开端》）

1996 年 3 月的一天，司徒立代表《二十一世纪》编辑部访问当代最著名的雕塑家雷蒙·马松。近几十年来，当西方艺术主流在后现代主义和波普大潮中翻腾之际，雷蒙·马松却坚持实现艺术创作中的"人"的主题，他的作品也具有震撼人心的魅力。马松的工作室坐落于巴黎拉丁区的太子街。这里从来都是巴黎最热闹的商业区和大学区，曾经是 1968 年法国学生运动的中心。马松称此为"人群的舞台"，他的许多重要作品正取材于此。进入他的工作室，满地石膏屑，四处堆满草图，未完成的石膏像蒙上一层灰白的粉末。我们就在这里，针对当代艺术面临的危机和何去何从的彷徨状态，展开了全面的访谈。以下"问"代表司徒立，"马松"是雷蒙·马松的回答。

问：你和你的朋友贾科梅蒂的雕塑，表现了我们时代"人"的形象，在贾氏的雕塑，甚至那些群像雕塑中，人的形象总是孤独存在的个人。而你的作品，例如安置在罗浮宫杜伊勒里宫里的那座大型雕塑《人群》（La Foule），以及你为纪念巴黎中心市场拆迁，为法国北方煤矿一次悲剧事件，为华盛顿、蒙特利尔、伯明翰等大城市制作的纪念碑式的大型雕塑等，都明确地表现了一个共同的主题——人群。让我们从这里谈起吧！

马松：我小时候患慢性咳嗽病，长期在家休养，常坐在窗前呼吸新鲜空气。那时候，我开始注意到街上匆匆忙忙走过的人们的脸孔和运动。1946 年，我来到巴黎，没有工作室，只能到街上工作。街道就是人群上演的舞台，突然间，下班的人们从办公大楼如海潮般涌出来，然后是散乱的人海。毫无疑义，这是一个世界。什么是人群？人群就是人的倍数，他们自己的倍数。我感到自己被推入人群之中，人们感到自己是这运动的一部分。当人群走向你时，变得越来越大，离开你时又很快地缩小，那些不同的性别、年龄、身材、衣着、表情。我想你能够在自然世界中找到相同的景象，就好像一片片浮云飘过，或者是海浪在游戏、火焰在舞蹈，试想一下，就是很具爆炸性的题材！如果这里没有艺术，哪儿还有艺术？然而，值

得注意的是，此刻在街上流动的人群，意味着个人的消失，代之而起的是群体的特性、盲从的特性，包括时装与流行样式。当我们回顾 15 世纪和 16 世纪的画时，我们会发现那里有着最奇妙的个体的集中。每一个个体！

问：文艺复兴的人文主义精神，把人从神的世界拉回到现实，带来了艺术的世俗化，并由此创作了新的表现体系和寓意学。在我们的时代，贾科梅蒂、培根、巴尔蒂斯、弗洛伊德，当然还有你，都是当代"人类见证"的杰出艺术家，这里要问的是，当代艺术家对人的主题的表现与传统有何不同呢？

马松：文艺复兴时期的艺术家诚然比 15 世纪前的艺术家更非宗教化，但他们仍然要根据教皇和君主确定的主题来创作。19 世纪宗教和皇族势力萎缩之后，艺术家便失去了普遍性的主题（该主题在印象派时期转为自然景物，但我不能满足于自然景物，因为我更热爱人类）。与文艺复兴时期的艺术家相比，20 世纪艺术家的困难及不同之处，正是于如何寻找到能使大多数人都感兴趣的主题。

问：死亡是每一个人都必然面对的公共性主题，你的几件悲剧性的雕塑已经接触到这个主题。但死亡究其底是一种腐蚀实存的虚无力量，对于充满着物质实在的雕塑来说，应如何表现这种虚无呢？另外波普艺术作为流行大众艺术，表现的都是大多数人熟悉的事物，你对此有何看法？

马松：我感兴趣的只是生活，我试图在雕塑中捕捉生命，静止的形象必须跳跃着生命的火花。雕塑是很难表现死亡的，它必须抵抗这一非生命的虚无。我之所以选择雕塑，毫无疑问是出于对真实的渴望。

我那些悲剧性的作品，描绘的只是死亡对活人产生的效果。如果作品中的人物此时此刻在其忧伤及彼此间的关系中表现出一种强烈感，那么，作品就会流动着某种非物质性的情感，从而成为悲剧的精华。

波普艺术主要受广告影响。广告向公众传达的是清楚而简短的信息。波普艺术容易让人明了，但不能给人满足感，观众无法从中汲取精神内涵。

问：你似乎很强调艺术的内涵？

马松：这大概是想提醒人们。你不觉得奇怪吗？在这几十年来，

艺术的问题只关注"怎么说",而不问"说什么"。我怀疑此为现代艺术运动的一种现象——一件作品依靠的是外在形式而非内在思想,是一种逃避艺术的艺术。

对我来说,艺术家的行动必须指向生活、指向别人。我追求表现、歌颂我们周围的世界,以及我所认识的形象和这些形象的因果。但是,世纪初始,求新的艺术家只追求形式,却根本不了解它们的内涵以及它们存在的理由,以致无法正确对待黑人艺术、原始艺术、亚洲的画法与艺术等。他们被外在形式所吸引,但错误就在这里。今天美国艺术完全外在化了,我们看到了这样一个荒谬的状况,把装饰与绘画混淆,把一些普通物品看作雕塑。装置艺术诚然可以从哲学、社会学、政治学中得到印证,然而这些堆砌的物品永远不会流动着伟大的艺术血液。物品终归是物品。绘画和雕塑不是物品,它们是传达人类思想的载体,是由内涵决定的形式,如同交响乐,它们叙述着人类的命运。

实际上,艺术品的内涵应是如何?在这简单化的时代,他们会回答:"越少越好"。在"极少数"艺术占上风的时期尤其如此。无论怎样,当代艺术显得极其贫乏。艺术品德的重要性不是它们的存在,而是它们所要表达的主题内涵。当有人把绘画和雕塑看成是缥缈与自由的事物时,我表示怀疑。我无法认同现代艺术是不断永恒地运动,也不能接受艺术家必须紧随其后否则会被抛弃的观点。我的看法刚好相反,艺术必须是凝住运动,思想必须逼近物质,从而提升物质的意义;也就是说,艺术家不应随大流而应耐心地把自己的感觉与看法凝结到作品中。优秀的作品需要涵纳所有,让所有人对它感兴趣,这是清楚和明确的。相反,在我们这个信仰失落,到处鼓吹区域性和差异性的时代,艺术家却不知道选择具有普遍性的主题来感动大众和世界。因此,在这个"极少"的时代,我主张的是"极多"的艺术(Art Maximalist)。

问:这就是你在创作中强调"总体表现"(la Complexite)的原因吗?

马松:因为艺术作品若要面对广大观众,就必须有宽阔的视野,使不同年龄、文化水平的人都能从中获得乐趣。有人将此定为大众化。如果把大众化这个概念归为让大家易懂而有意使作品简单化,这是我绝不同意的。恰好相反,作品要感动群众,就必须具有一定

的复杂性，也就是说让作品尽量丰富起来——荷加斯已经这样做过，称此为"复杂性"（Intricacy）。他希望群众能够在他的作品中不断发现新的东西。这种表现也能在勃吕盖尔的作品中找到。这对于艺术家而非观众来说，是带有一定困难的。但所有称得上大师的艺术家都完成了这一使命，我们将永远喜欢他们的作品。

事实上，这里强调的已经不只是主题内涵的问题，也是观众对它的理解与沟通。今天的艺术家逃避这个问题，但它是艺术品不可缺少的尺度，亦是艺术家一开始就应思考的基本问题。

问：你的作品总是能够一下子抓住我们，让我们从中感受到强大的活力。

马松：在人群之中，活力是一种不可思议的生命现象，艺术家应该抓住它。雕塑和绘画的材料都是一些全无生气的物质，我的愿望就是令它们具有生气；因为我想让它们令人满意或者令有生气的人满意。试想一下什么是艺术？难道真的希望从神那里偷火不成？

问：那你如何抓住这种奇妙的活力？

马松：首先是通过素描。我是可视世界的爱好者，理所当然，我是一个具象表现的艺术家。当然，除了外在世界，还有内在思想。我认为素描就像思想，对我来说，在白纸上的一条黑线，其实就代表了思想中的一个基本定义，代表着一种良知。这黑线本身具有白色的纯洁，以及一种闪闪发光的性质，就像闪电一般，这是我抓住火花的方式。

问：如果画一条黑线于纸上，它本身已具有意义，这不正解释了抽象艺术吗？

马松：不要忘记我曾经是抽象艺术家。把抽象和具象分开来是愚蠢的。真正的艺术，既抽象也具象。这正是一切困难所在之处。对于我来说过，组织一种内涵的形式结构是很重要的，这大概就是我作为一个艺术家对今天艺术的最好贡献。

问：你为什么在雕塑上着色呢？

马松：中国庙宇里的雕塑不都是着色的吗？为什么来问我？古代希腊神庙里的雕塑原先不是也有颜色吗？我运用颜色始于绘画，我所有的雕塑都是用画家立体的眼光来处理的。开始时，我的雕塑立足于素描，将素描立体化，将完成的石膏加上对空间挑战的欲望化为活的元素，于是有了颜色。一件着了色的雕塑比一件铜质或石

膏制的雕塑更具有人性。

我以为一件艺术作品，应该是美的。主题确立作品在世界与历史中的位置，美则给予主题以超越——正好带给我们所需要的，这就是幸福。

问：海湾战争之后，热闹了差不多一个世纪的西方画坛似乎再没有什么新潮流，时间和运动仿佛停止了，在这个似乎什么都道尽了的时代，画什么？如何画？如何画下去？已经成为一连串问题，你对此有何想法？

马松：录像和电子艺术只不过是机器的胜利而非艺术家的胜利，它既不能表达我们对周围世界的感觉，也不能表现唯有艺术家才能深化的朴素而实在的美。因此，经由艺术家亲手直接创作的绘画和雕塑是任何东西也无法替代的。

参考文献

外文文献

1. Michael Edwards，*Raymon Mason[M]*. Thames And Hudson，1994.

2. Raymond Mason，*Sculpture and Drawing[M]*.Lund Humphries Publishers，1989.

3. Raymond Mason，*Raymon Mason[M]*. Centre Georges Pompidou，1985.

4. Raymond Mason，*Fondation Dina Vierny [M]*. 2000.

5. Raymond Mason，*At work in Paris: Raymond Mason on art and artist [M]*. Thames And Hudson，2003.

6. Stefan Fischer，*Hieronym us Bosch [M]*. Taschen，2016.

7. Manfred Sellink，*Bruegel in Detail[M]*. Ludion，2018.

8. Wilson，Raymond Mason:alast Romantic [J] *SCULPTURE JOURNAL* 2010 (19)，pp. 248-254.

9. Hamilton James，Raymond Mason(1922-2010): a personal tribute，*SCLPTURE JOURNAL* 2010 (19)，pp. 254-257.

10. A British sculptor in France: The Raymond Mason retrospective Lord，[J] *CONNAISSANCE DES ARTS* 2000 (571)，pp. 108-113.

11. Source: *The Burlington Magazine,* Vol. 125，No. 959 (Feb.1983)，pp. 124-126. Published by: Burlington Magazine Publications Ltd.

12. Author(s): S. R. Source: *The Metropolitan Museum of Art Bulletin,* Spring，2004，New Series，Vol. 61，No. 4 (Spring，2004)，pp. 4-7. Published by: The Metropolitan Museum of Art.

13.Author(s): Rob McMahon，Michael Gurstein，Brian Beaton，Susan O' Donnell and Tim Whiteduck Source: *Journal of Information Policy*，2014，Vol. 4 (2014)，pp. 250-269. Published by: PennState University Press.

14.Catalogues Received. Twentieth-Century Art Source: *The Burlington Magazine*，Vol. 132，No. 1042 (Jan.，1990)，p. 48 Published by: Burlington Magazine Publications Ltd.

15.Raymond Mason. London Author(s): Richard Morphet Source:

The Burlington Magazine, Jul., 2003，Vol. 145，No. 1204 (Jul., 2003)，pp. 529-531 Published by: (PUB) Burlington Magazine Publications Ltd.

16. Back Matter Source: *Art Journal*，Vol. 62，No. 2 (Summer，2003). Published by: CAA.

17. Sculpture moderne ou sculpture du 20e siècle? Author(s): Etienne Fouilloux Source: *Vingtième Siècle. Revue d'histoire*, Apr. - Jun., 1987，No. 14 (Apr. - Jun., 1987)，pp. 90-99 Published by: Sciences Po University Press.

18. The Hard-Won Image. London，Tate Gallery Author(s): Richard Shone Source: *The Burlington Magazine,* Oct., 1984，Vol. 126，No. 979 (Oct., 1984)，pp. 649-652. Published by: (PUB) Burlington Magazine Publications Ltd.

19. Portraiture and the Ethics of Alterity: Giacometti vis-à-vis Levinas Author(s): LEO COSTELLO Source: *October*，Vol. 151 (Winter 2015)，pp. 62-77 Published by: The MIT Press.

20. Current Theatre Notes，1956-1957 Author(s): Alice Griffin Source: *Shakespeare Quarterly,* Winter，1958，Vol. 9，No. 1 (Winter，1958)，pp. 39-58 Published by: Oxford University Press.

21. 1943-1964 Author(s): S. R. Source: *The Metropolitan Museum of Art Bulletin,* Spring，2004，New Series，Vol. 61，No. 4 (Spring，2004)，pp. 42-55 Published by: The Metropolitan Museum of Art.

22. Blinky Palermo. London Author(s): Lynne Cooke Source: *The Burlington Magazine,* Jul., 2003，Vol. 145，No. 1204 (Jul., 2003)，pp. 528-529 Published by: (PUB) Burlington Magazine Publications Ltd.

23. The 'Bunk' Collages of Eduardo Paolozzi Author(s): John-Paul Stonard Source: *The Burlington Magazine*，Apr., 2008，Vol. 150，No. 1261，British Art and Architecture (Apr., 2008)，pp. 238-249 Published by: (PUB) Burlington Magazine Publications Ltd.

24. "All the Things One Wants"：John Ashbery's French Translations Author(s): ROSANNE WASSERMAN and EUGENE RICHIE Source: *The Massachusetts Review*，WINTER 2013，Vol. 54，No. 4 (WINTER 2013)，pp. 578-601. Published by: The Massachusetts Review，Inc.

中文文献

1. ［法］梅洛-庞蒂著，姜志辉译：《知觉现象学》，商务印书馆，2001 年。

2. ［法］梅洛-庞蒂著，杨大春译：《眼与心·世界的散文》，商务印书馆，2019 年。

3. ［法］萨特著，陈宣良等译：《存在与虚无》，生活·读书·新知三联书店，2013 年。

4. ［德］马丁·海德格尔著，陈嘉映、王庆节合译：《存在与时间》，生活·读书·新知三联书店，2014 年。

5. 许江、焦小健编：《具象表现绘画文选》，中国美术学院出版社，2002 年。

6. 孙周兴、高士明编：《视觉的思想：“现象学与艺术”国际学术研讨会论文集》，中国美术学院出版社，2003 年。

7. ［法］让·克莱尔著，赵苓苓、曹丹红译：《艺术家的责任》，华东师范大学出版社，2015 年。

8. ［美］汉娜·阿伦特著，王寅丽译：《人的境况》，上海人民出版社，2009 年。

9. ［德］恩斯特·卡西尔著，甘阳译：《人论》，上海译文出版社，2013 年。

10. ［法］司徒立著：《终结与开端》，中国美术学院出版社，2012 年。

11. 张尧均编：《隐喻的身体：身体现象学研究》，中国美术学院出版社，2006 年。

12. 许江、［法］司徒立主编：《艺术与思想的对话》，中国美术学院出版社，2012 年。

13. ［法］夏尔·波德莱尔著，郭宏安译：《巴黎的忧郁》，商务印书馆，2018 年。

14. ［法］亨利·卡蒂埃-布列松著，赵欣译：《思想的眼睛》，中国摄影出版社，2014 年。

15. ［英］威廉·荷加斯著，杨成寅译：《美的分析》，上海人民美术出版社，2019 年。

16.［美］马克·罗斯科著，岛子译：《艺术家的真实》，广西师范大学出版社，2009 年。

17.［德］马丁·海德格尔著，孙周兴编译：《依于本源而居——海德格尔艺术现象学文选》，中国美术学院出版社，2010 年。

18.［匈］阿诺尔德·豪泽尔著，黄燎宇译：《艺术社会史》，商务印书馆，2015 年。

19. 丁宁著：《西方美术史》，北京大学出版社，2015 年。

20. 许江著：《视觉那城》，上海书画出版社，2005 年。

20.［英］约翰·伯格著，戴行钺译：《观看之道》，广西师范大学出版社，2015 年。

21.［法］乔治·巴塔耶著，程小牧译：《内在经验》，生活读书新知三联书店，2017。

22.［法］让·热内著，程小牧译：《贾科梅蒂的画室》，吉林出版集团，2012 年。

23.［法］卡特琳·古特著，黄金菊译：《重返风景》，华东师范大学出版社，2014 年。

24.［英］西蒙·沙玛著，胡淑陈、冯樨译：《风景与记忆》，译林出版社，2013 年。

25.［英］弗朗索瓦·于连著，杜小真译：《迂回与进入》，生活·读书·新知三联书店，2003 年。

26.［法］亨利·柏格森著，肖聿译：《材料与记忆》，译林出版社，2011 年。

27.［法］萨特著，冯黎明译：《萨特论艺术》，中国人民大学出版社，2004 年。

28.［英］尼吉尔·温特沃斯著，王春辰译：《绘画现象学》，江苏美术出版社，2006 年。

29.［法］雅克马·利坦著，刘有元译：《艺术与诗中的创造性直觉》，生活·读书·新知三联书店，1991 年。

30.［英］雷诺兹著，代亭译：《皇家美术学院十五讲 》，上海人民出版社，2006 年。

31.［德］叔本华著，石冲白译：《作为意志和表象的世界》，商务印书馆，2017 年。

32.［德］埃德蒙德·胡塞尔著，倪梁康译：《现象学的方法》上

海译文出版社，2005 年。

33.［法］米歇尔·福柯著，莫伟民译：《词与物》，上海三联书店，2021 年。

34.［德］康德著，邓晓芒译：《判断力批判》，人民出版社，2008 年。

35.［德］卡尔·雅斯贝斯著，王德峰译：《时代的精神状况》，上海译文出版社，2020 年。

36.［法］安托南·阿尔托著，桂裕芳译：《戏剧及其重影》，中国戏剧出版社，1993 年。

37.［美］赫伯特·施皮格伯格著，王炳文、张金言译：《现象学运动》，商务印书馆，2011 年。

38.［法］大卫·勒布雷东著，王圆圆译：《人类身体史和现代性》，上海文艺出版社，2010 年。

39.［德］瓦尔特·本雅明著，刘北成译：《巴黎，19 世纪的首都》，上海人民出版社，2013 年。

40.［美］乔纳森·费恩伯格著，王春辰译：《一九四零年以来的艺术——艺术生存的策略》，中国人民大学出版社，2006 年。

41. 裔昭印主编：《世界文化史》，北京大学出版社，2010 年。

42.［英］彼得·伯克著，杨豫译：《图像证史》，北京大学出版社，2019 年。

43.［英］罗杰·弗莱著，沈语冰译：《弗莱艺术批评文选》，江苏美术出版社，2010 年。

44. 许江著，《走进马松》，《新美术》，1997 年。

45.［美］马丁·弗兰克著，《雷蒙·马松——三维空间中的画家》，2000 年。

46. 余志强著，《雷蒙·马松访问记》，《美术》，1985 年。

47. 啸声著，《"三维画家"马松》，《雕塑》，2003 年。

48. 井士剑著，《雷蒙·马松"人群"之印象》，《新美术》，1996 年。

后记（致谢）

本书的写作缘起可以追溯到硕士学习阶段，当时在历史与主题性的绘画工作室，希望借此领域的研究，给自己的油画引入一些新视野。结果新古典技法方面进境无多，却意外激发了我对学院的历史油画创作在变革中思考的兴趣，特别是在传统人文和现代艺术的拯救思潮框架下如何将作品背后连接着的看不见的思想活化为一种持续的对于艺术本体的思索，"第三只眼"看世界等观点的开启，使我眼界大开，领悟到艺术家还潜含着某种文化使命的担当，视觉艺术绝不只囿于形式自身的逻辑。进而冒昧地展开图像世界中的绘画语言的探索，后来这一思考扩展为我的毕业创作，颇得一些师长的鼓励，拿了学院创作大奖。伴随后续的深入研究，更大的兴趣在于去探究艺术作品与艺术家之间盘根错节的密切关联。

全书并非关于雷蒙·马松的全面研究，甚至回避了一些学界过热的讨论：代替回到艺术家创作的历史现场还原作品产生的根源，更多运用了作品细部的具体分析与思想过程铺叙的写法，期待能展开一种过程的连续性。方此雷蒙·马松百年诞辰之际，重新回顾马松的艺术作品，或想象百年前艺术先辈洞悉视觉痕迹与生命之间神秘的牵连，或许都可以唤起一段文化记忆。

借助对雷蒙·马松的艺术活动以及他所交集的圈子关系网络的摸索，在文本与检索的间歇，邂逅点滴见解的增长、阅历的扩充，虽小到不足以道，却是十足快乐的事情。感谢我的导师，许江教授、司徒立教授，引领我领略此种读书之乐。是老师的鼓励与教诲，我才有勇气告别彷徨，重拾坚强，知遇之恩，没齿难忘。

感谢具象表现工作室的杨参军、焦小健、章晓明、赵军、蒋梁、史怡然诸位老师。如果在学问上稍有增益的话，自然是工作室诸位老师熏陶化育之功。

还要感谢的是浙江人民美术出版社的编辑吴杭女士，书稿上的字句她都会和作者仔细酌量，认真负责的态度着实令我感动。

最后，感谢我的家人，感谢你们一直以来对我的选择予以最大的包容与理解，现在回想起来，全书的写作过程因为有你们的全力支持，我才能够静下心来，研读，沉思，始终有一种淡然悠然的愉悦。

浙江省哲学社会科学重点研究基地

——中国美术学院艺术哲学与文化创新研究院资助项目

图书在版编目（CIP）数据

人的风景：雷蒙·马松绘画和雕塑作品的主题研究 / 陈瑛著. -- 杭州：浙江人民美术出版社，2023.10
（断桥·艺术哲学文丛）
ISBN 978-7-5340-8090-6

Ⅰ. ①人… Ⅱ. ①陈… Ⅲ. ①雷蒙·马松－绘画评论 ②雷蒙·马松－雕塑－研究 Ⅳ. ①J205.561②J305.561

中国国家版本馆CIP数据核字(2023)第210585号

责任编辑 吴 杭
责任校对 董 玥
责任印制 陈柏荣

断桥·艺术哲学文丛

人的风景
——雷蒙·马松绘画和雕塑作品的主题研究
陈 瑛 著

出版发行　浙江人民美术出版社
　　　　　（杭州市体育场路 347 号）
经　　销　全国各地新华书店
制　　版　浙江新华图文制作有限公司
印　　刷　杭州捷派印务有限公司
版　　次　2023 年 10 月第 1 版
印　　次　2023 年 10 月第 1 次印刷
开　　本　787mm×1092mm　1/16
印　　张　12.25
字　　数　200 千字
书　　号　ISBN 978-7-5340-8090-6
定　　价　88.00 元

如发现印刷装订质量问题，影响阅读，请与承印厂联系调换。